U0119269

WORLD HERITAGE · PATRIMOINE MONDIAL

世界遺產之旅
皇宮御苑

景

風景文化

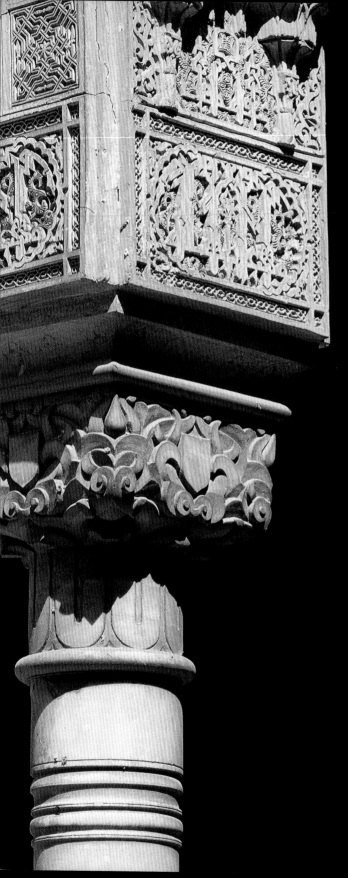

世界遺產之旅
皇宮御苑

撰文　胡允桓
攝影　zhangyao.com、王汶松、王其鈞、王瑤琴
　　　王　露、李憲章、范毅舜、畢遠月、陳克寅
主編　何　揚
編輯　宋　郁、廖秀蘭
資料編輯　陳姮蓉
美術設計　崔正男

發行人　黃台香
出版者　風景文化事業股份有限公司
　　　　地址　231 台灣台北縣新店市中央路198號3樓
　　　　電話　886-2-8218-7702
　　　　傳眞　886-2-8218-7716
　　　E-mail　scenery.books@msa.hinet.net
　　　　郵撥　19749174 風景文化事業股份有限公司
製版印刷　晨捷印製股份有限公司
總經銷　展智文化事業股份有限公司
　　　　地址　220 台灣台北縣板橋市松江街21號2樓
　　　　電話　886-2-2251-8345
法律顧問　國際通商法律事務所黃台芬律師
初版　2003年4月
定價　新台幣360元（含稅）
ISBN　957-28557-0-0

●全書圖文未經同意，不得轉載或翻印
●若有破損、缺頁、裝訂錯誤，請寄回本公司更換

Printed in Taiwan

國家圖書館出版品預行編目資料

皇宮御苑／胡允桓撰文；zhangyao.com等攝影.
　-- 初版.-- 台北縣新店市：風景文化，
　2003〔民92〕
　　　面；　公分.--（世界遺產之旅）
　ISBN 957-28557-0-0（平裝）
1. 宮殿

718.42　　　　　　　　　　　92003245

作　　者

胡允桓　英美文學家、知名翻譯家、教授、出版社編審，著作及譯作逾500萬字，現居北京。曾在美國任教，並經常赴歐美參加國際學術文化活動，走訪各地歷史勝蹟。學貫中西，對東西方歷史文化及文學藝術均有深刻了解。

專欄作者

王其鈞　北京清華大學建築歷史與理論博士，長期研究中國傳統建築，尤專精民間建築，遍訪中國各地民居，累積了相當豐富的第一手田野資料。出版過多種中國傳統建築方面的書籍。現居加拿大多倫多。

攝 影 者

zhangyao.com　攝影家張耀在上海、巴黎兩地成立的工作室。聚集了一群優秀的攝影家及創意工作者，擅長拍攝、編製中西文化比較及現代都會生活方面的題材。拍攝過歐洲的世界遺產二十餘處。

王汶松　青年攝影家，現居台北。以熱情旅行歐、亞、非洲四十餘國、五百多個城市，不斷用相機紀錄真實生動的生命軌跡。

王瑤琴　資深女攝影家、自由撰稿者，現居台北。長期從事旅行報導及攝影工作。曾旅行五十餘國，特別偏好探訪文明古國。先後拍攝亞洲、歐洲世界遺產一、二十處。

王　露　資深女攝影家，現居北京。曾任職北京文物出版社攝影部主任二十餘年，現任中國文物學會攝影委員會會長。專精文物攝影，拍攝過許多重大考古發現及各大博物館藏品；也拍過不少中國名勝古蹟及中外城市雕塑。已出版的攝影作品多達八十餘種。

李憲章　資深旅遊作家，現居台北。遊歷過四十多個國家，經常在各種媒體發表各類型旅遊作品。其中，對日本經營最深，感情投入最多。已出版旅遊著作三十餘種。

范毅舜　出身台灣的攝影家，現居美國，美國加州布魯克攝影學院碩士。在攝影創作上有很豐富的經歷，舉行過多次攝影展，多家國際知名相機及軟片公司，採用他的作品做為產品代言人。1999年起，採訪拍攝歐洲二十多處世界遺產，並出版了一系列相關作品。

畢遠月　出身上海的攝影家，在加拿大研修純藝術攝影，1993年起成為自由攝影家。現居紐約，為美加、歐洲、日本等地圖片庫及出版社拍攝圖片。近年在歐洲、亞洲、美洲拍攝世界遺產三十餘處，對中南美洲印地安古文明特別有心得。已有數十種相關著作及攝影作品問世。

陳克寅　任職河北承德文物局，現為中國文物學會攝影委員會理事。

珍惜人類共同的遺產

2001 年3月，阿富汗兩尊歷史悠久、藝術價值極高的巴米揚（Bamiyan）大佛在全世界的震驚中，被炸成了碎塊。相信很多人都不會忘記那驚心動魄的一幕，無論是不是佛教徒，當看到千年石窟佛像頓時崩塌成廢墟時，無不同聲歎息，心痛不已。

阿富汗塔利班政權瘋狂的毀佛行動，不僅驚動聯合國教育、科學及文化組織（簡稱聯合國教科文組織，UNESCO）派員前往關切，更在國際社會中引起強烈的關注和譴責。因為這兩尊大佛具有普世的珍貴價值，是全人類共同的遺產，值得所有地球公民一齊來捍衛珍惜。

但類似的悲劇，不會只在遙遠的巴米揚小村發生。一觸即發的戰爭、對名勝的不當開發、經濟發展與古蹟保存的矛盾、財務困窘的主管當局對古蹟維護的力不從心等等，稍有差池就會對自然和文化遺產造成難以挽回的傷害。

基於珍視世界文化和自然遺產的普遍共識，聯合國教科文組織早在1972年便通過了〈保護世界文化和自然遺產公約〉，並成立了「世界遺產委員會」（World Heritage Committee）和「世界遺產基金」（World Heritage Fund），借助國際力量，共同保護這些世界珍貴的資產。

世界遺產委員會每年召開一次會議，旨在對各國提出的世界遺產申請項目進行嚴格的審核，審核的依據為相關專家事先在申請項

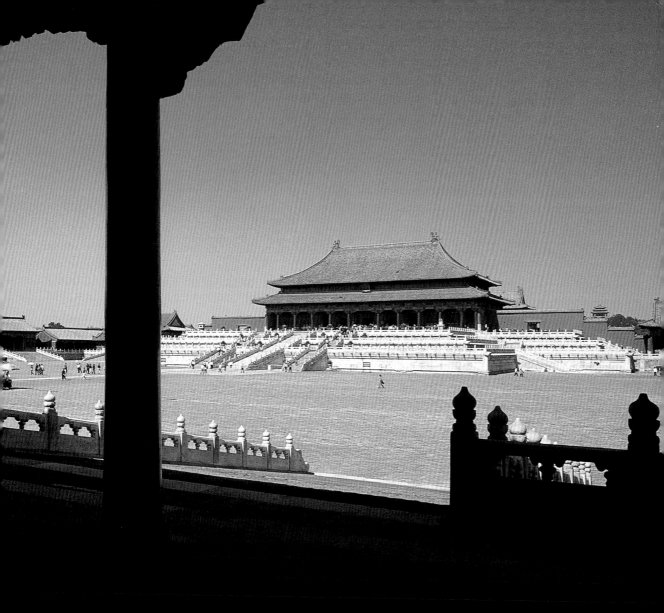

自實地所做的考察報告。這些專家主要來自國際古蹟遺址理事會（ICOMOS）和世界保護聯盟（IUCN），具有一定的國際公信力。凡經過專家考察認可，並獲得世界遺產委員會審核通過的項目，便能榮登「世界遺產名錄」(World Heritage List)，受到〈保護世界文化和自然遺產公約〉所有締約國家的共同保護和維護援助。

能夠申請列入「世界遺產名錄」的，包括文化遺產、自然遺產、自然文化雙遺產和文化景觀四種。被列入的文化遺產都具有歷史、藝術創造性、考古和科學上的獨特性，能代表人類創造天才的傑作，或某一文化傳統或文明的典型；而自然遺產除了出色的自然美景外，還必須具備生物、生態、地質上的獨特性，或在地球演化史上占有一席之地。

截至2002年底為止，全世界125個締約國中已有730項世界遺產，其中包括563項文化遺產、144項自然遺產和23項自然文化雙遺產。中國大陸共有包括長城、紫禁城、敦煌莫高窟、蘇州園林、泰山、黃山、九寨溝等28項入列。為了宣傳倡導世界遺產保護觀念，我們選出全世界最精采的遺產近百處，依類別編輯成冊。這其中有名城、古鎮，有宮殿、城堡，有教堂、寺廟，有古文明遺址，更有大自然奇景，分布範圍遍及世界各大洲。每一處均以深入的文字，精彩的圖片作詳盡介紹。內容涉及歷史、藝術、宗教、建築、民俗、考古、都市建設、地理、地質、生物、生態等等，可謂既豐富又有趣，使人觀之不盡。全書最後並附各處實用旅遊資訊及相關網站，方便讀者實地參觀。

無論吳哥窟、大峽谷，還是秦始皇兵馬俑或法國凡爾賽宮，都是人類文明的極致表現及大自然的神奇造化，令人深深感動。讀者飽覽了這一處處精彩的世界遺產之後，在開闊視野、增長見聞之餘，如果能進一步尊重、欣賞不同民族的文化成就，並對保護世界遺產有些基本認識，就更有意義了。這也是本系列叢書出版的最終目的。

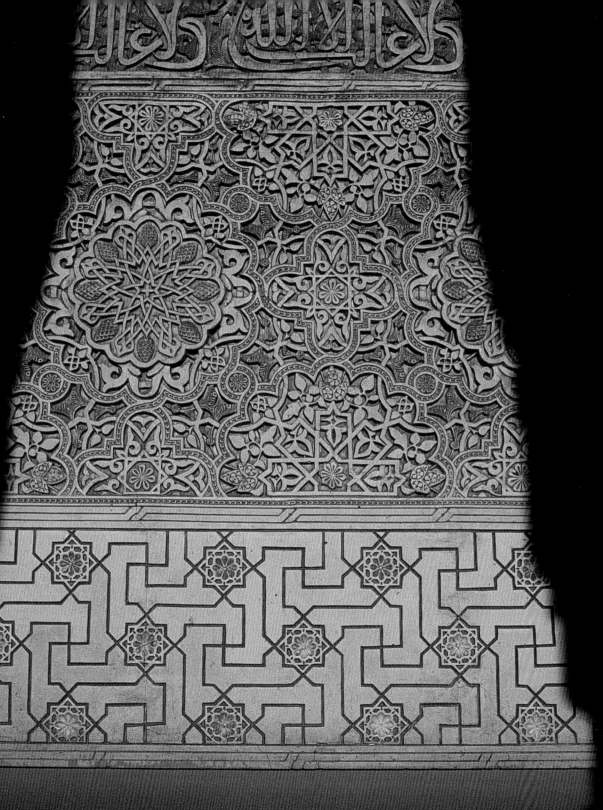

7

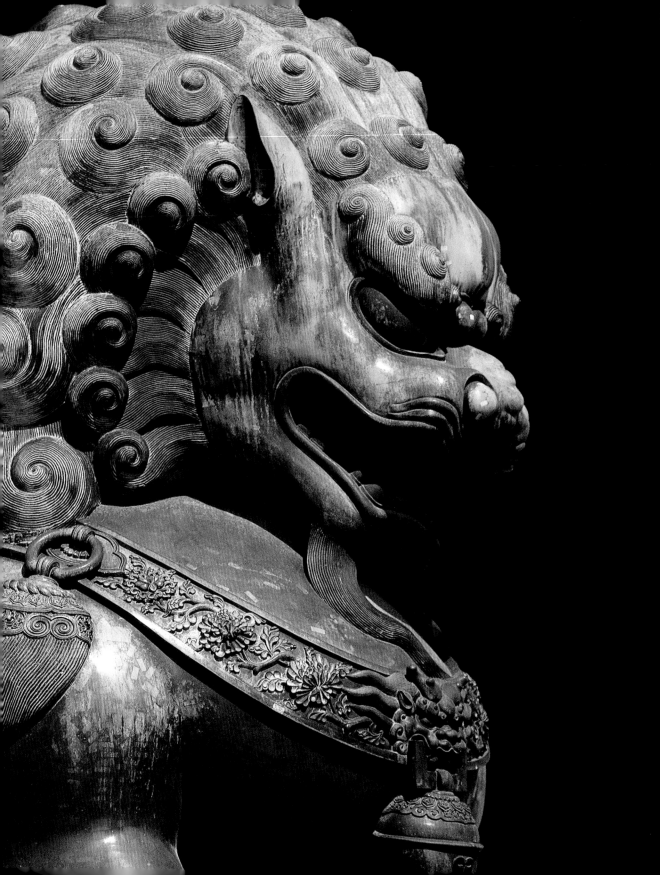

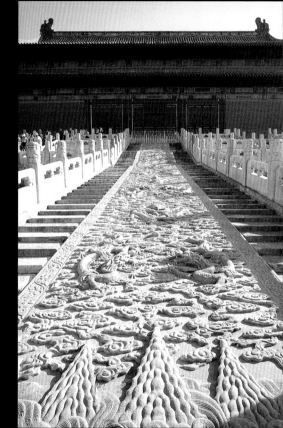

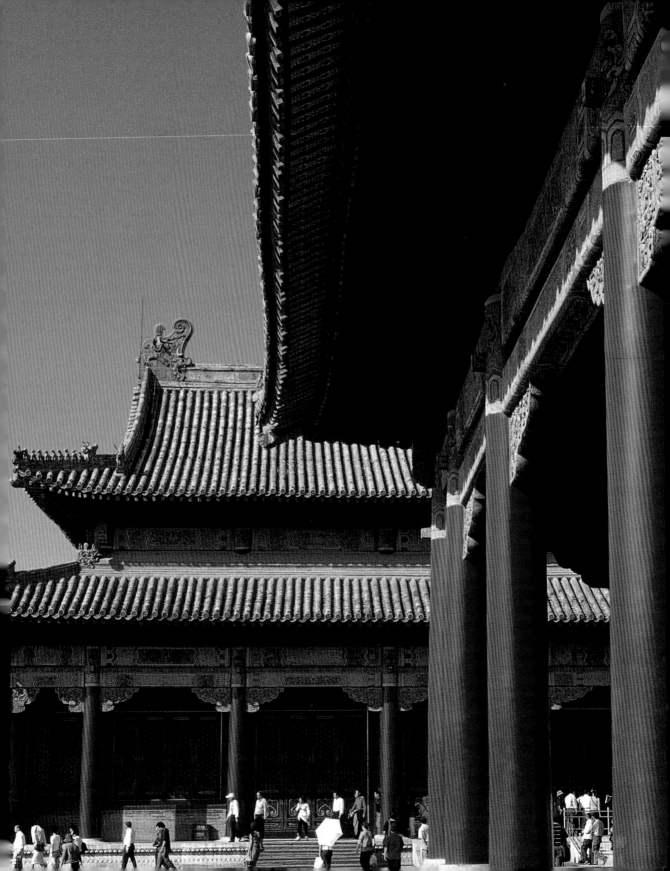

明清故宮——
紫禁城

Imperial Palace of the Ming and Qing Dynasties

北京
紫禁城／天壇

中國大陸

地　　點：北京市中央

簡　　史：始建於明永樂4年，成於永樂18年（1420），後世陸續修繕。1925年清遜帝溥儀遷出後，改設北京故宮博物院，內有陶瓷館、鐘錶館、珍寶館、繪畫館等，收藏文物一百萬件

規　　模：城內占地72萬平方公尺，原有宮室近萬間，現存八千七百餘間。護城河內分為外朝（以太和殿、中和殿、保和殿為中心）、內廷（以乾清宮、交泰殿、坤寧宮為中心）兩大部分，最高建築太和殿高35.05公尺

特　　色：中國明、清兩代的皇宮，也是世上最大的古代宮殿群、保存最完整的木構建築群

列入世界遺產年代：1987年

高大的紅柱、黃琉璃瓦屋頂，形成紫禁城最尊貴的標誌。（左圖）

康熙皇帝是歷史上數一數二的英主，在他的領導下，開創了清朝康雍乾盛世。（上圖）

11

城市的出現和發展是人類文明史上一個重要的里程碑。考古發掘證明，中國最早的都城是夏朝的都邑。北京地區在戰國時代為燕國的都城「薊」，早在三千多年前就已崛起。而成為中國政治中心則從10世紀契丹人建遼國時的「南京」開始，以後則是金國的「中都」、元朝的「大都」，明、清兩代的北京，一直延續至今。

來自北方的少數民族之所以選擇北京作為國都，固然為了便於向中原乃至江南拓展勢力，而這裡背倚燕山、南臨渤海的地理位置，也完全符合傳統的風水觀。明代燕王朱棣奪取了侄子惠文帝的皇位，從南京遷都北京後，將城池（原來的元大都北城牆遺存現稱「土城」）南移近1公里，遂成為後來擁有20座城門、三層城牆的雄偉帝都和牢固城防。而座落在城牆中心的便是明清兩代的皇宮——紫禁城。從明成祖到中國最後一位皇帝溥儀，共有24位皇帝在此號令全國，及無數嬪妃、王子、公主在這裡生活。

明成祖的皇城

新北京城和皇宮的建築工程歷時十餘年，耗費無數銀兩、調運了全國的上等建材（為此還疏濬了京杭大運河，後來惠及漕運）、動用了千萬餘勞力，終於在永樂18年（1420）同時竣工，成功地體現了儒家的政治理念、皇權的威嚴和大國的氣度。其整體布局和細節也充分顯示了傳統政治哲學的觀點和對稱、含蓄的建築美學。後

紫禁城位居北京城中心，為明清兩代五百年的皇宮。有宮室近萬間，是世上最大的古代宮殿建築群。1925年以後改設故宮博物院，從此，這座森嚴的紫禁城開放給大眾參觀。

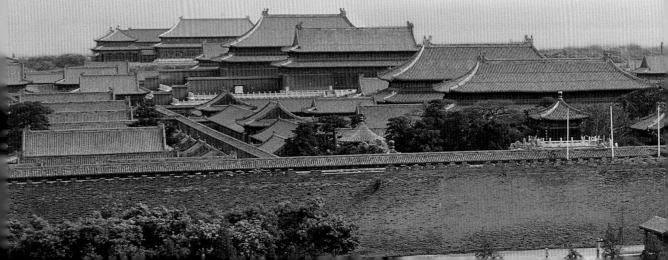

代雖經幾次重建，但只是修繕和小規模增建而已。

中國古代的君權觀念認為「普天之下，莫非王土」，因此天子的宮室必須要位居天下的中心。因此皇宮建在皇城的中心，四面有天安門、地安門、東安門、西安門，並以全北京的南北中軸線為中線，建物向東西兩側對稱地鋪展。按照中國古代天文學的記載，以北極星為主的星座位置恆久不變，稱為「紫微星宿」，而上應天命的天子正是「紫微星下凡」，皇宮所在又是臣民的禁地，因此皇城被稱為「紫禁城」。紫禁城在周邊都城的烘托拱衛下，自然地達到了「顯尊嚴、威天下」的目的。

從文化內涵來說，儒家的禮樂馭民之術要求皇帝「躬行仁政」。因此，皇宮在雄偉壯麗的美學要求下，還要內蘊平和寧靜的氣氛。而這種看似矛盾的觀念，在紫禁城的修建中達到了巧妙和諧的統一。

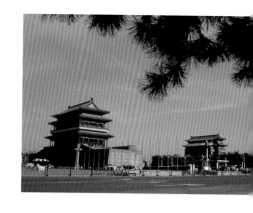

正陽門原是北京內城的前門，現在附近已成熱鬧的商業區。

 ## 恢宏的外朝

從外城的正南門——永定門向北行3公里，就到了內城的前門——正陽門。往北經過世界第一大的天安門廣場，就到了天安門，這裡還只是皇城的南門。天安門形制呈「五闕（出入口）、九楹（柱間空間）、三十六彤扉（彩窗）」，其東西兩側按制分列著左太廟（曾作為勞動人民文化宮，今已恢復），右社稷（今中山公園）。

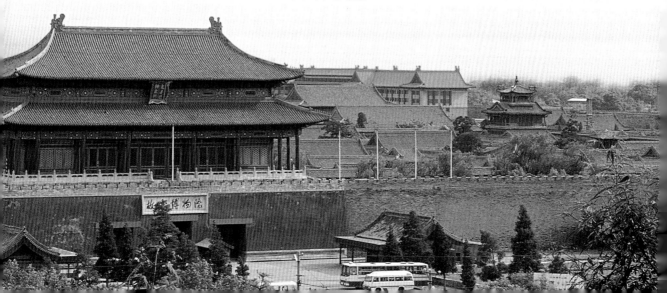

紫禁城平面圖

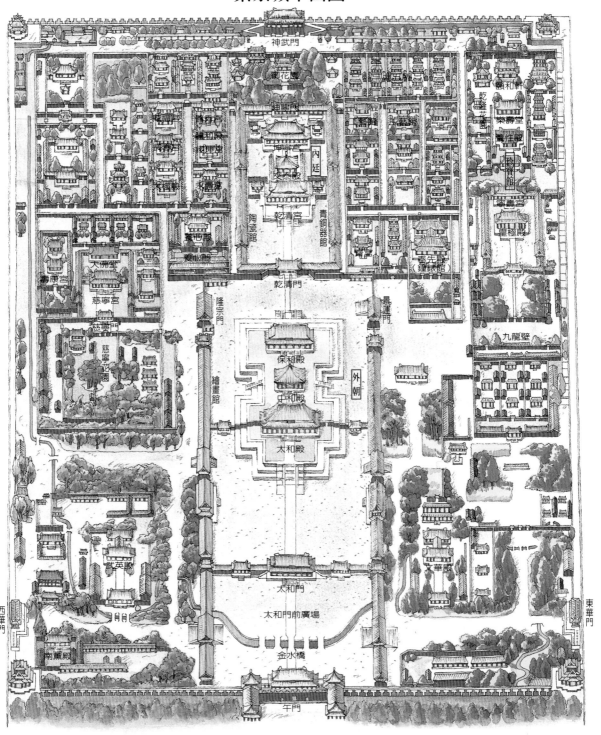

◆午門

穿過天安門，沿石板御道經過端門，便來到午門外。這裡才是紫禁城的南端起點。皇宮四周城牆高10公尺，周長3400公尺，周邊是長3800公尺、寬52公尺的護城河。城牆內為夯土，外包巨磚，十分堅固。四方設午門、神武門、東華門和西華門。

午門上有5座崇樓，正樓高約38公尺，面闊九間，左右設鐘鼓亭，每逢太和殿有大典時，鐘鼓齊鳴。當軍隊準備出征或凱旋來歸時，皇帝要在此發軍令或行受俘禮。歲末，皇帝則在此舉行頒曆（書）典禮。午門前的廣場明朝時是獲罪臣子受「廷杖」乃至「推出午門斬首」之處，氣勢森嚴。後來朝臣的升遷與貶謫，也要從左右不同的門出入。

進了午門之後，迎面便是以內金水橋為始的太和門前廣場。比起有三面高牆聳峙壓迫的午門廣場，到此則感到一股豁然開朗的舒擴感，心情趨向寧靜平和。似乎象徵了昔日的臣民來此，先以戒慎之心體會過皇權的威嚴後，再領受到浩蕩皇恩，最後轉思俯首盡忠。

◆文華殿和武英殿

太和門的左右兩翼分別有文華殿和武英殿兩個建築群（院落）。東路的文華殿院落顧名思義，是讀書講經之處。文華殿明朝時是太子的讀書房，春秋兩季，皇帝與經筵講官在此講學，稱「御經筵」。其北之文淵閣是皇宮圖書館。東側之傳心殿內供奉伏羲、神農、黃帝三皇至周公、孔子等聖賢的牌位，「御經筵」前須由大學士祭拜。最南面是內閣大堂，是清初全國最高的行政機關。最東是清史館，旁邊即是東華門。

西路的建築群落中以武英殿和南薰殿為主。武英殿是宮內的編印所，書籍以木刻活字（即「聚珍版」）印製，十分精美。現存的《四庫全書》、《古今圖書集成》均是在此編印的。內金水河繞殿而流，跨河石橋雕刻精緻，俗稱「斷虹橋」。其南為南薰殿，內藏清朝歷代帝后圖像。西側即西華門。

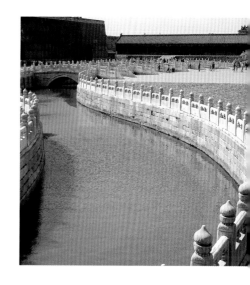

內金水河像玉帶一般，蜿蜒流過太和門前廣場。河畔有精工雕製的白玉石欄杆圍繞，遠處是五座飛虹拱橋，稱為金水橋。過了金水橋，前面就是太和門了。

◆三大殿

　　從太和門沿中軸線甬路向北前進，就來到了三大殿——太和殿、中和殿和保和殿。這三大殿都矗立在8公尺高的三層漢白玉（產於西山的一種白色石材）台基上。太和殿即俗稱的「金鑾寶殿」，面闊九間，連同側廊柱，共寬60.01公尺，進深五間，達33.33公尺。是中國現存，也是全世界最大的木構建築，比正陽門還要高出1公尺多。

　　殿內正中設楠木金漆雕龍寶座，其正上方的金龍藻井（中國古建築最高級的天穹裝飾）上倒垂著圓球軒轅鏡。御座兩側有6根蟠龍金柱。殿前方擺列著仙鶴、鼎爐和樂器。這座宮中最高大宏偉的太和殿，是舉行新皇即位、大婚、下詔、萬壽、冊立皇后、發布黃榜、慶祝新年（春節）等重大典禮之處，屆時文武百官都要聚集在此朝賀。

　　中和殿位於太和殿後方，是深闊各28公尺的方形殿堂，為單檐四角寶頂式建築，內有金鼎、薰爐、肩輿、寶座等擺設，現還陳列清代諸帝的御璽。此殿為皇帝前往太和殿參加大典前休息或演習禮儀之處。皇帝在祭祀天壇、地壇以及舉行各種大禮之前，也會在這裡閱覽祝文、奏書。

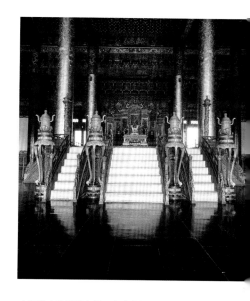

太和殿內的蟠龍金柱、金漆雕龍寶座、金龍藻井、鋪地金磚，在在凸顯出「金鑾寶殿」的無比尊貴。

外朝正門太和門為三大殿的前導，高大壯觀，是紫禁城最宏偉的一座宮門。明朝皇帝在這裡上朝，接受朝臣上奏，稱為「御門聽政」。到了清朝，才把御門聽政移往內廷的乾清門。（左圖）

三大殿之末是保和殿，形制與太和殿相仿，也是面闊九間，進深五間，重檐九脊歇山頂建築。殿內空間廣闊，壁上所有木構彩畫皆為明萬曆年間的藝術品。此殿為皇帝大宴群臣及舉行殿試之處。保和殿後有一條斜倚著三層台基的雲龍石雕御路，雕製極為精美。這條御路長16.57公尺，寬3.07公尺，厚1.7公尺，重約250餘噸。當年將此石從山區運來時，每隔一里挖一井，以利取井水潑在路上，路上的水一結冰，便可沿冰道將巨石一路滑至京城。在沒有現代運輸工具的時代，這無疑是極聰明的辦法。

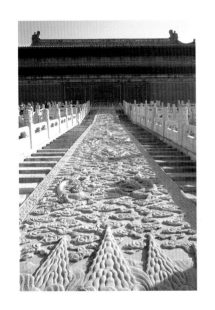

保和殿後的雲龍石雕御路，以採自北京近郊房山的青石雕製而成。中間刻有九條騰雲的蟠龍，兩邊是卷草圖案，下端有海水江涯，雕工極為精細。

絢麗的內廷

從保和殿繼續前行，穿過內廷正門乾清門，就進入了內廷部分。進入乾清門之後，華麗的感覺浮上心頭，與外朝的宏偉建築大異其趣。這裡的守門獅子和兩側的水缸都是鎏金的，照壁也是琉璃的，顯得光豔照人。所謂的「門」其實是個過道，而把後門一關，仍與殿無異。「殿」中央也設有寶座，康熙、乾隆、嘉慶、道光諸帝都曾在此聽大臣奏事，這就是「御門聽政」。

末代皇帝溥儀復辟後，身著朝服，端坐在乾清宮的寶座上。

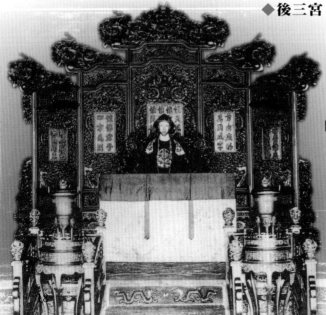

後三宮

過了乾清門，沿白石雕欄高台甬道向前，在中軸線上依次排列著乾清宮、交泰殿和坤寧宮。這後三宮大體上與外朝的三大殿相呼應。

乾清宮面寬九間，進深五間，東西兩側是暖閣，兩邊還有象徵皇權的江山、社稷兩金殿。順治、康熙年間，這裡是皇帝日常辦公處兼寢宮。雍正時將寢宮和辦公地點移至養心殿，乾清宮便成為召見近臣、外使及舉行內廷典禮的地方。康熙61年（1722）和乾隆50年（1785）兩次盛大的千叟宴都是在這裡舉行的。

乾清宮正中央設寶座，寶座後上方懸掛著一

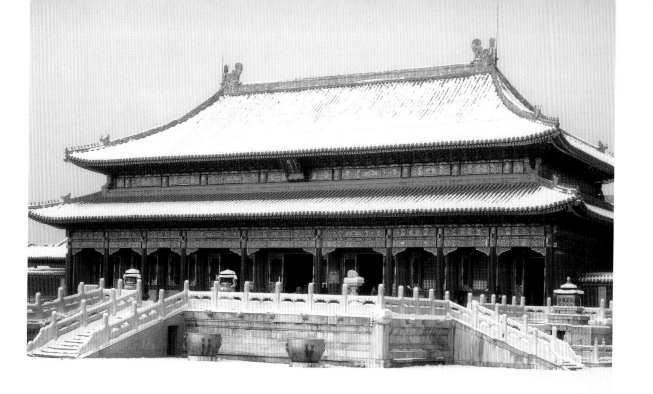

塊匾，上書「正大光明」四個金字。康熙之後，不預立太子，而將傳位的詔書寫好裝入木匣，再將木匣置於匾後，待皇帝駕崩後才開匣宣布眞命天子。正由於這樣的傳位模式，才有雍正篡改遺詔，將「皇位傳十四子」改成「皇位傳于四子」的傳言。但據史家考證，此事純屬空穴來風。因爲當時的文書都兼用滿漢兩種文字書寫；且稱謂以「皇×子」爲定式，不會省掉「皇」字；而且這種作法從雍正才開始，並另有一份詔書副本祕藏於寢宮，在遺詔上動手腳根本不可能的。

與乾清宮對應的是坤寧宮，明朝時是正宮娘娘皇后的居所。清時將西暖閣改爲祭神場所，東暖閣改爲皇帝新婚的洞房，康熙、同治、光緒大婚時都曾在此居住。當年的紅木卷櫃、香爐、仙鶴燭台、景泰藍火盆等陳設現仍擺放在原處。

規模較小的交泰殿位在乾（天）清宮與坤（地）寧宮之間，取乾坤和諧、天地交泰之意。明代曾爲皇后寢宮，也是爲皇后祝壽之處。乾隆時改爲玉璽存放處，現有25枚按原處陳列。殿內還有西洋自鳴鐘和乾隆10年（1745）製造的「銅壺滴漏」。

雪後的乾清宮，金碧輝煌中帶著素淨之美。清代諸帝中，乾隆皇帝特別喜歡雪，每逢冬日降瑞雪，百官紛紛上奏報喜，以博得皇上歡心。每年正月，乾隆都會做幾首詠雪詩，抒發喜雪之情。

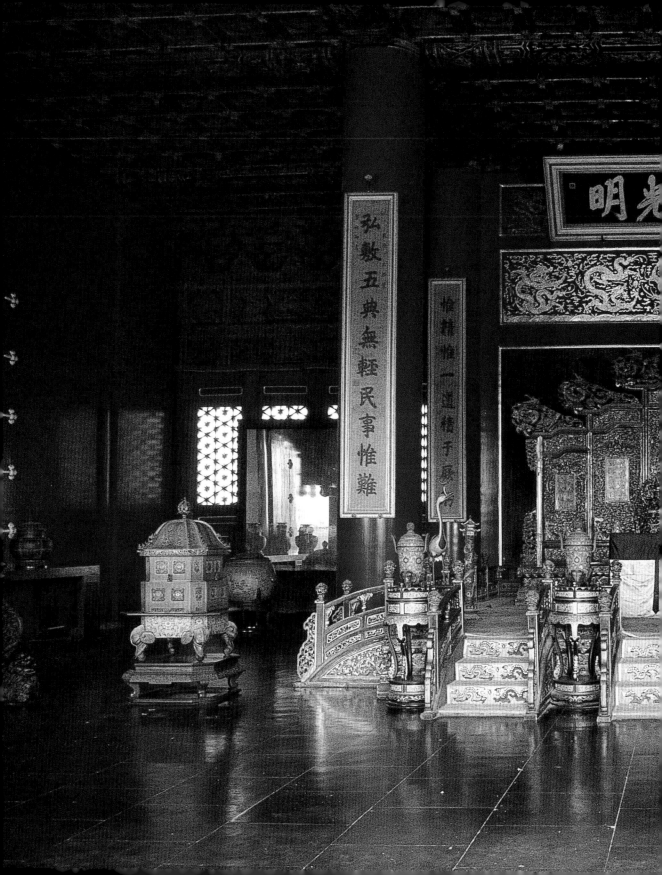

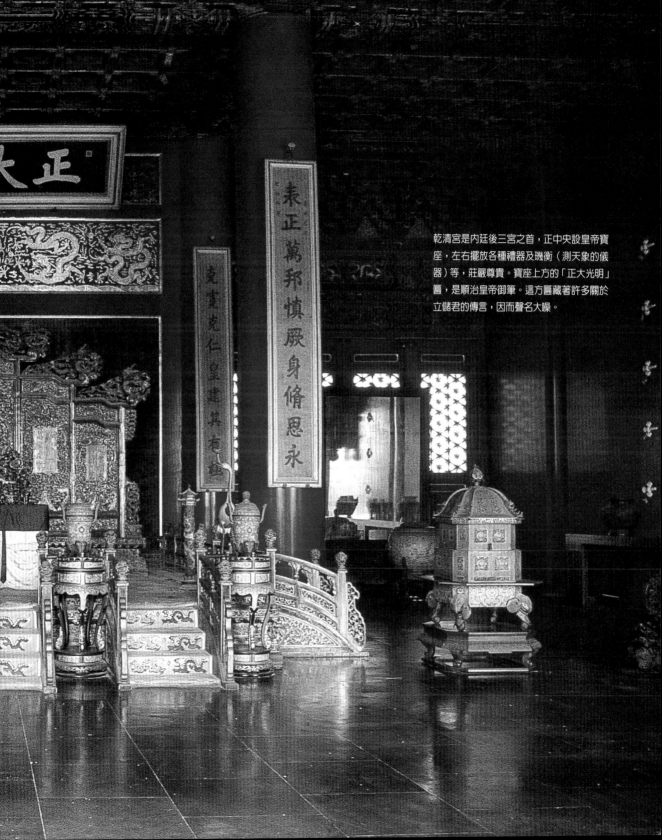

乾清宮是內廷後三宮之首，正中央設皇帝寶座，左右擺放各種禮器及璣衡（測天象的儀器）等，莊嚴尊貴。寶座上方的「正大光明」匾，是順治皇帝御筆。這方匾藏著許多關於立儲君的傳言，因而聲名大噪。

宣統皇帝溥儀（右一）遊御花園。相陪的有他的英文老師莊士敦（左一）、弟弟溥傑（左二）、皇后婉容的弟弟潤麒（右二）。

◆ 御花園

走下後三宮的高台，穿過坤寧門，便是御花園了。這裡原名「後宮苑」，是專供帝后遊賞的處所。占地11700平方公尺，布置得精緻典雅。主建築是稍稍偏北的欽安殿，該殿建於明嘉靖14年（1535），面闊五間，平頂重檐，爲典型的明式風格。殿內供奉道教鎮火的北方玄武大帝。殿前擺放著寶鼎銅爐；殿後有堆秀山，上建御景亭，爲重陽節時帝后登高處。

園內還有十數座形制各異的亭台樓閣，以及海參石、太平花、連理樹等奇石異樹。整體看來小巧玲瓏，充分利用了有限的空間。園的北門順貞門外隔一條沿城甬道便是紫禁城的北門——神武門，出了神武門就是宮外了。

◆ 內廷西路

穿過御花園的瓊苑西門，就可到達內廷西路及內廷外西路。這是中軸線西側由甬道相隔，外觀如曲尺形的兩組大建築群，曲尺形長端的正南與外朝的英武殿群落相對，是以慈寧宮和慈寧花園爲主體的建築群，包括慈寧門、壽康宮、大佛堂等，組成內廷外西路。

曲尺形的短端即內廷西路，其南端的主要建築爲養心殿，分前後兩殿，平面呈「工」字形。雍正以後的諸帝均以養心殿爲寢宮，前殿處理政務，後殿起居就寢。東暖閣則是皇帝召見大臣商議國事之處，同治、光緒兩朝，慈禧太后也在這裡垂簾聽政。此殿離內廷南牆外的軍機處不遠。清末的軍機處權力高於內閣，軍機大臣們到養心殿「行走」、議事、奏請都十分方便。

養心殿西暖閣再西邊是一個面積小如斗室、名氣卻響亮的御書

皇極門前的九龍壁是紫禁城著名的工藝傑作，建於乾隆36年（1771），壁高3.5公尺，寬將近30公尺。整個壁面都以彩色琉璃燒製而成，上面刻有九條顏色、姿態各異的遊龍，矯健靈動，彷彿轉眼飛騰而去。

房，原名「溫寶」，乾隆時因這裡收藏了三件稀世珍寶而改名「三希堂」。三希是王羲之的〈快雪時晴帖〉、王獻之的〈中秋帖〉和王珣的〈伯遠帖〉。乾隆皇帝雅好書畫文物，常到這裡把玩欣賞珍貴藏品，他親書的「三希堂」大字匾額還掛在牆上。

養心殿北是永壽、太極、翊坤、長春、儲秀、咸福合稱的西六宮，清末為后妃居所，現為宮廷原狀陳列館。在儲秀宮中可以看到慈禧五十壽誕時（耗白銀63萬兩修葺一新）的復原陳列。從養心殿出養心門，向南過隆宗門，就出了內廷，經過乾清門前，進與隆宗門對面的景運門，就進入了內廷東路。這裡的外輪廓也是曲尺形。

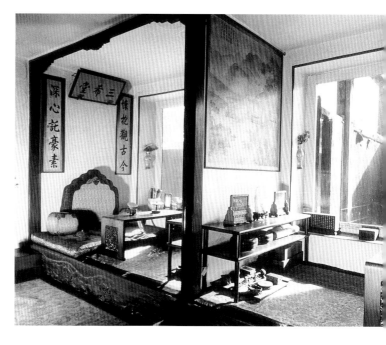

三希堂由兩間很小的小閣組成，每間僅一坪多大。乾隆在這裡珍藏了許多心愛的文物，閒時經常欣賞把玩，往往忘情於藝術世界，絲毫不覺其小。

◆內廷東路

內廷東路的主要建築是北五所、東六宮、奉先殿與齋宮等。與其隔南北向的長甬道並列的是內廷外東路，有九龍壁、皇極殿、寧壽宮、養性殿、樂壽堂和頤和軒等主要建築和乾隆花園（即寧壽宮花園）。南半區以皇極殿為主，其形制略低於太極殿，但雄偉不減。與其前後的寧壽門、寧壽宮由甬道貫通，同建於「王」字形的台基上，又聯成一個三殿一體。

北半區以養性殿為主，這裡原準備為乾隆作太上皇時的居所，但其實他從未遷出養心殿，倒是後來的慈禧曾在此居住。其西側南北長160公尺、東西寬37公尺的狹長地帶闢為花園，因地制宜地分

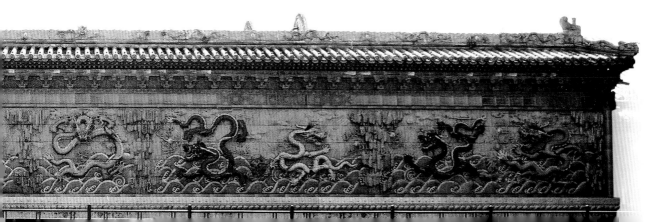

慈禧太后的宮中生活

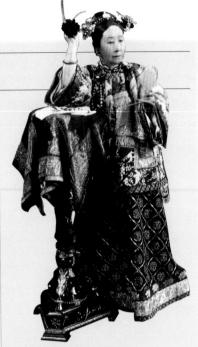

慈禧愛美，服飾裝扮都很講究。

逛故宮，不可不逛西六宮，因為這裡可以看到當年后妃生活的場景。其中最引人注意的要算儲秀宮了，這是慈禧太后的寢宮，同治皇帝就出生在這裡。最初，慈禧只是咸豐皇帝後宮諸多嬪妃之一，地位不高。生了同治之後，才母憑子貴，升為貴妃。同治即位後，更進一步成為太后，掌握大權。她的隆寵和權勢皆因在此生了太子而起，因此對儲秀宮特別「眷戀」，長期住在這裡。

儲秀宮共五間，正中間是正殿，設有正座，除了接受朝拜，慈禧平日不坐在這裡。右邊（東邊）一間是起居室，平日吃早飯、喝茶、吸煙、聊天、接見光緒皇帝、皇后、妃子都在這裡。再右邊一間是「靜室」，也就是慈禧禮佛的地方。左邊（西邊）一間是臥室的外

儲秀宮慈禧太后臥室內景，是根據慈禧五十大壽的情景布置的。

間，也作為更衣室。最左邊一間是慈禧的臥室，靠牆有一炕，這就是慈禧的床了，比雙人床稍大一些。臥室窗邊有梳妝台，擺放著化妝品（太后會自己研製胭脂、香粉）、首飾等。愛漂亮的慈禧，每天都會在梳妝台前消磨兩三小時。

慈禧自己愛美，對居住環境也很講究，必須光線明亮、一塵不染，而且不能有一絲污濁的氣味。慈禧不喜一般薰香，為了保持宮中氣味芬芳，她自有獨特方法：在宮中各房間的椅子旁、桌子下放置許多大缸，缸裡擺滿新鮮水果，像蘋果、柑橘之類，每天由太監定時更換。於是儲秀宮隨時都充滿了一股清新甜蜜的香味，讓人神清氣爽。

儲秀宮隔一個中庭，對面是體和殿。此殿結構和儲秀宮一樣，是慈禧的「餐廳」，午飯、晚飯都在這裡「傳膳」。午飯大約十點半吃，晚飯五點鐘吃，下午兩點和晚上七點還有兩次「加餐」，吃點心。慈禧每次吃飯要上一百二十多道菜，擺滿三大桌。但每道菜只能吃兩匙，想多吃一口都不行。這是清皇室「老祖宗立下的規矩」，誰也不敢違背。據說，這是為了不讓任何人知道皇帝、皇后喜歡吃什麼，以防有人下毒。

每天晚上八點一過，宮門上鎖，除了值班太監、宮女，任何人

不得進出。慈禧通常九點左右就寢，寢宮有宮女值夜，門口、更衣室、靜室、臥室各有一人或兩人，整夜留心慈禧的動靜，隨時伺候。只有最優秀、可靠的宮女才有資格值夜。凌晨四、五點左右，寂靜的臥室開始有動靜，慈禧準備起床了。伶俐的宮女們立刻各就各位伺候著，洗手、洗臉、換裝、化妝、梳頭，然後吃一碗老太監熬的冰糖銀耳羹，這是慈禧的美容養顏聖品，每天早上必吃。吃罷，一天的工作又開始了。慈禧每天早上七、八點上早朝，召見王公大臣、封疆大吏，頒發諭令、接受覲見。不管什麼季節，不論颱風下雨，慈禧每天必定準時到養心殿上早朝，數十年如一日。儘管垂簾聽政，這樣勤懇，也算不容易了。

為四進院落，布局緊湊而靈活，空間開暢得體，曲直相間，令人時時有一步一景的感覺。

內廷東路現多改成展廳，有青銅器館、陶瓷館、繪畫館和工藝館，展品按年代陳列，可以清楚地看出其發展演變。奉先殿原為供奉祖先牌位之用，現在是鐘錶館，裡面有185件稀世鐘錶，有英、法、瑞士等國製造的貢品或禮品，也有國內廣州、蘇州等地能工巧匠的精品。這些鐘錶外觀有人、有獸、有鳥、有花，組成「群仙祝壽」、「太平有象」等吉祥造型，加上音樂報時，極其賞心悅目。

外東路的皇極殿、寧壽宮、樂壽堂與頤和軒等合闢為珍寶館，裡面的奇珍異寶、金銀珠翠均是宮內所藏的上上之選。其中最卓犖不俗的是象牙織席和由金、銀、銅、鐵、錫五種金屬打造成珠、連綴而成的乾隆盔甲，其做工之精細，為世所罕見。

紫禁城處處可見藝術珍寶，就連廣場上大水缸的鎏金獸面裝飾也頗見氣勢。

 ## 皇家建築藝術大觀

除了故宮的展品外，紫禁城內堪稱是處處有寶，大到各宮殿形制各異的非凡建築，小到梁柱上的彩繪、天穹的藻井圖案、屋頂上的琉璃瓦和鴟吻、三大殿中鋪地的特製「金」磚和花園走道上的彩石拼花、台基上的玉石欄杆和柱頭雕飾、宮中的陳設和日常用品、露天擺放的石雕、銅獸乃至鎏金大缸，無一不是藝術珍品，琳琅滿目，美不勝收。

宮中的裝飾構件都因功用的不同而有品秩列等的差異，於形態美中隱藏著象徵含義。尤其是象徵皇帝的龍以及象徵皇后的鳳比比皆是，處處顯示出皇權的至高無上，無所不在。就連玉石台基上的泄水口，都雕成龍首狀。每逢大雨，積水從龍口中噴湧而出。這也是為什麼至今我們仍用「水龍頭」來稱自來水出水口之故。

宮中使用的顏色也極嚴格，黃色是皇室專用。即使數字也要處處講究，主要宮殿都是九開間五進深，表示「九五之尊」之意。大紅宮門上的81枚銅釘，也是按照重陽數（9×9）來釘的。最初宮中宮室共9999間半，正好差半間才滿一萬，是為了避忌「滿招損」。

紫禁城的建築成就

王其鈞 撰文

鶴和龜象徵江山永固，經常當作吉祥物，擺放在各宮殿門口。

紫禁城是中國傳統官式建築最極致的表現，不論布局、結構、色彩、工藝技術都接近完美。（右下圖）

中國的宮殿之海——紫禁城，是東方建築藝術的終極表現。它的建築設計非常完美的體現了中國傳統禮制，繼承了古代「三朝五門」、「左祖右社」、「前朝後寢」的傳統布局，觀照了《禮記》中〈考工記〉上所記載的古代制度。

紫禁城的「三朝」為太和殿、中和殿、保和殿三大殿堂，「五門」為前門以內的大清門、天安門、端門、午門、太和門。中國古代是「面南文化」，南為「前」、北為「後」、東為「左」、西為「右」。〈考工記〉中所謂「左祖右社」，就是在皇宮的東面設置皇家祖廟，在西面設置社稷壇。另外，在紫禁城的平面布局上，以乾清門為前後之分，乾清門之前為皇帝處理公務的前三殿，而乾清門之後是皇家居住的後三宮，這就是所謂的「前朝後寢」。

為了使建築形式烘托、凸顯帝王的權威，設計者頗費心思地讓故宮的精神感染作用大於建築實際的使用功能。太和殿是故宮的核心部分，在太和殿之前，設計者安排了一系列的建築和庭院，從大清門到太和殿，步行約需40到50分鐘。

進宮者要經過天安門前面長長的廊道（現已拆除），過外金水橋，進天安門，到端門前的正方形庭院。再進端門，然後是午門前的縱長方形的庭院，進午門後再過內金水橋和太和門，這才來到太和殿前面的遼闊廣場。這個廣場是故宮中軸線上最為寬

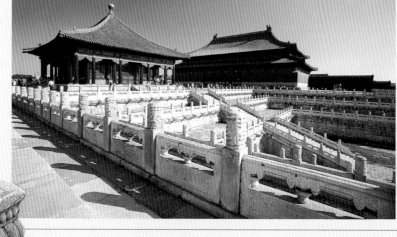

大的一個廣場，面積達25000平方公尺。設計者運用不斷變化的序列空間，加上行進時間的漫長，巧妙有力地烘托了太和殿至高無上的主導地位。

中國從西周起就對建築有明確的等級規範，這種古代社會的宗法觀念和制度，在明清故宮中完全得到彰顯。太和殿、中和殿、保和殿是宮城的中心，因而在四個角落建有崇樓。太和殿又是皇宮中等級最高的建築，屋頂是雙層屋檐、四面斜坡，在建築術語中叫做「重檐廡殿」形式。其漢白玉石台基高達三層，建築的面闊達到十一個開間，這些都是傳統建築最高等級的標誌。

舊時，屋脊兩端張嘴含住屋脊的神獸裝飾叫做「鴟吻」，鴟吻分為八個等級，太和殿的鴟吻由13個琉璃構件拼成，高達3.4公尺，是中國古建築中最大的鴟吻。清代建築規制中，屋頂四個角上的神獸，最前面是仙人，其後按3、5、7等數目設置，建築的等級愈高，設置的神獸愈多，但都為單數。太和殿屋頂四個角上的仙人後面，都有9個神獸，另外還添加一個猴子形狀、稱為「行什」的裝飾，總共有11個小型雕塑裝飾，是所有的皇家建築中，屋角神獸數量最多的一棟建築。另外，太和殿的上層屋檐，用十一層斗栱（檐下或梁架間分散重量的構件）向外逐步出挑五次，

是出挑數目最多的斗栱。柱梁、斗栱等也施以最等高級的金龍和璽彩畫，繪有各種姿態的龍，並以雲紋、火熖襯底，富麗堂皇。

建築前面月台上還設置銅龜、銅鶴（象徵社稷江山金湯永固）、日晷（古代的時鐘）、嘉量（古代的標準量器）等器物，這些都是其他建築所沒有的。更加凸顯了太和殿的至高無上地位。

紫禁城的建築藝術風格十分統一，其主要原因是個體建築的形式類似；另一個原因是大面積的建築都使用相同的色彩，使群體建築的色調相當協調。高度規格化的官式建築作法，使單體建築形體變化不大，屋頂的形式只有幾種，構件的種類也不多，所以使大量的建築取得統一的藝術效果。但故宮的建築也非一成不變，原因在於空間組合的節奏感以及建築的體量大小有所差別，因而使整體輪廓線既富有規律，又出乎人們的預料。

紫禁城是世界上最優秀的建築群之一，充分反映出中國古代建築的藝術成就。無論是立體輪廓、空間組織、建築色彩，還是平面布局，都達到了相當完美的成就，是中國建築極珍貴的寶藏。

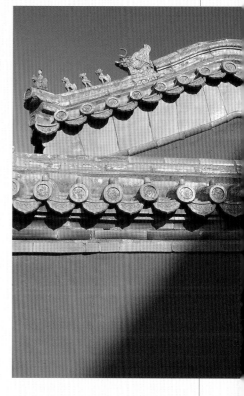

紅色的宮牆、黃色的琉璃瓦，黃和紅構成紫禁城色彩的基調。其中，黃色是皇家專用顏色，任何人不得擅用。

放眼望去，紫禁城中的建物都是紅牆黃瓦，但近觀則大小不同，用途不一。先不論花園中的樓台亭閣，光是宮中祈神拜佛的壇堂就有多處。自徽班兩百多年前進京以來，在宮中看戲已成風氣，紫禁城中的戲台也有數座。大者如有三層演出台的暢音閣戲台，中者如漱芳齋院中的戲台及齋中的室內小戲台等，適於不同規模的演出和觀賞人數。其他功能的建物還有浴德堂後的維吾爾式浴室、72眼（地煞之數，恰好每個院落都有一個）水井等，其中包括鼎鼎大名的珍妃井。

細心的遊客可能會注意到，偌大的外朝中毫無花木，與內廷各花園中隨處可見的參天松柏和奇花異草形成強烈的對比。從建築布局上而言，這是為了凸顯外朝的威嚴雄偉，特意使三大殿為中心的儀典和公務殿堂之外，別無雜物。但也有另一種說法，認為空闊的外朝利於防範刺客。

珍妃漂亮聰慧，從這張她留下的唯一照片可見一斑（上圖）。她與光緒皇帝情投意合，十分恩愛。慈禧卻視之為眼中釘，狠心將她投入井中致死。這口井位於紫禁城東北角景祺閣內不起眼的角落（下圖），卻始終吸引無數遊客前來憑弔。

 俯瞰紫禁城

走出神武門，橫穿馬路，即可走進正對面的景山公園。景山有多個名稱，如「萬歲山」（沿用金中都時的名稱）、「鎮山」（鎮壓元朝的王氣）、「煤山」（明朝曾在此貯存宮廷用煤，其末代皇帝崇禎自縊於煤山，就是這裡）。景山東西長，兩端緩坡而下並略向南彎轉，對紫禁城成環抱之勢。中間的制高點通過北京的中軸線，上建之壽春亭，恰是全城的幾何中心。其兩側各有對稱的兩亭，直抵山腳。

站在壽春亭中心，向南望去，可將紫禁城盡收眼底，中軸線清晰可見。有人認為「建築是凝固的音樂」，按照這種說法來看待紫禁城，可以進一步體會其韻律之美。首先是軸線的節奏，第一段自永定門至正陽門，最長也是緩，是先聲；第二段從正陽門至景山，長2.5公里，是高潮；第三段從景山至北面的鐘鼓樓，最短（2公里），是尾聲。第二段本身又可分為三節：前節是天安門、端門和午門三連串的宮前廣場，計1.5公里；中節即紫禁城，分為外朝、

內廷及御花園三部分；後節是此段結束的景山。在第二段中的距離遠近、空間開合、建物形體的起伏、布局的跌宕、氣勢的抑揚，都蘊含著豐富的韻律。如果把中軸線比作主旋律，兩個側翼則是和絃，高大的城牆聚攏著共鳴，其氣勢散發到四周和天際，形成極大的回響。

皇城的設計者

紫禁城身兼嚴謹又巧妙的設計、宏偉又精細的工程，這樣的巨構到底出自誰家手筆呢？與經歷過文藝復興的歐洲國家不同的是，中國古代並沒有「建築師」，更沒有因建築成就而獲致的個人聲望。事實上這些偉大建築的推手，正是在中國古代社會中屬於末九流（隸屬「匠籍」）的工匠。這些地位卑微的人承擔著規劃、設計、施工的繁重任務，他們不但有建築師的總體觀念、設計師的美學理念、會計師的錙銖運籌能力，而且還有親自動手的實作手藝。

這些人的奇思巧技凝聚在他們親手構築的建築藝術中，其中首推蒯祥（1397～1491），他是江蘇吳縣人，出身木工世家。20歲時因作明成祖的扈從而來到北京，肩負著北京宮殿、壇廟、諸司、城市及陵墓的「營度」。後官至工部侍郎，正三品，領俸累加至從一品。其次是江蘇武進人蔡信（？～1438），同時還有越南人阮安、松江（今上海）人瓦匠楊青，後來還有無錫人石匠陸祥等，楊、陸二人也曾任工部侍郎。其中以木匠徐杲的命運最多舛，他曾任工部尚書，正二品，後因王公大臣不滿「匠作班朱紫」而罷官、下獄，最後戍邊，連生平梗概都未留世。

清代二百餘年間的宮廷建築師主要是雷氏世家。雷氏原籍江西建昌，始祖雷發達清初即應募進京供職，因世代執掌宮廷建築的「樣式」而被稱為「樣式雷」。康熙曾面封他為工部營造所長班，不過是個技術職務，不入官流。時人有「上有魯班，下有長班」之譽。雷氏世家七代經歷了整個清朝，直至其覆滅。他們所製的「蕩樣」和圖稿至今猶存。

紫禁城中，凡是較重要尊貴的殿宇，天花上都裝飾著藻井。藻井結構複雜，雕有雲龍之類的圖案，再施以金彩，與殿中寶座、金柱相互輝映，使整個殿宇越發顯得莊嚴華貴。

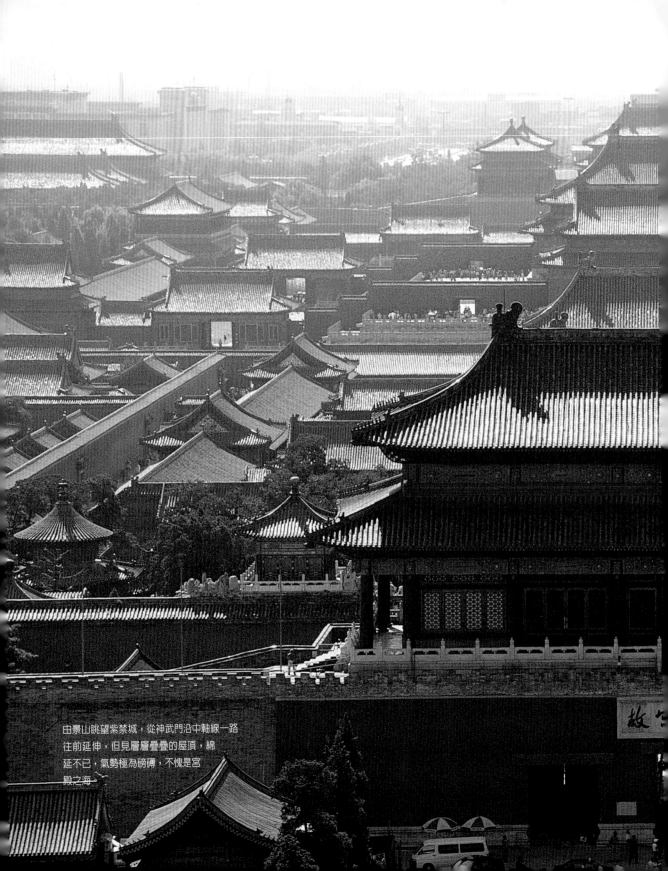

由景山眺望紫禁城，從神武門沿中軸線一路
往前延伸，但見層層疊疊的屋頂，綿
延不已，氣勢極為磅礡，不愧是宮
殿之海

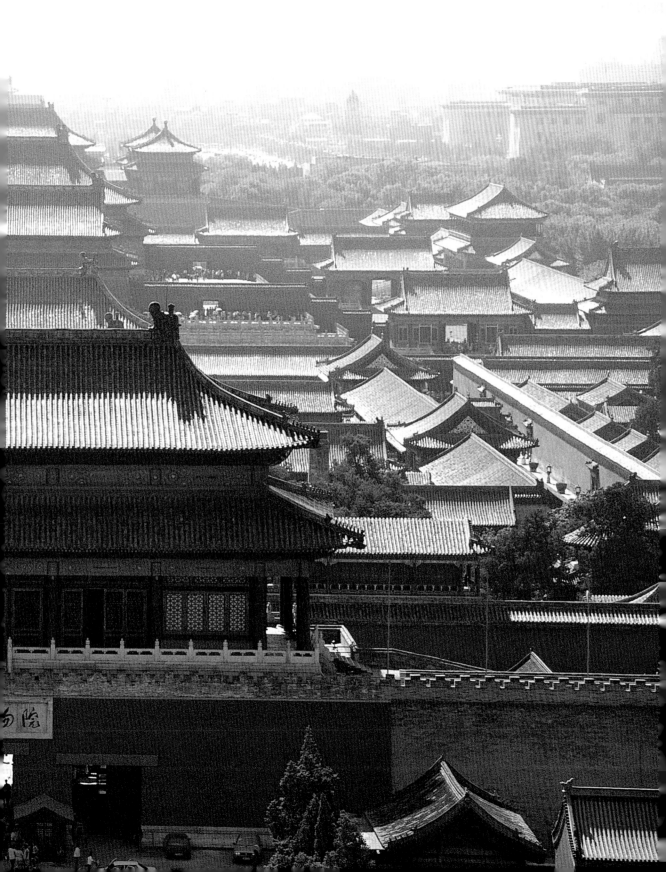

天　壇
Temple of Heaven

地點：北京市南正陽門外

簡史：明永樂18年（1420）建成，祈年殿18世紀中葉及19世紀末曾重修

規模：占地273萬平方公尺，分為內壇和外壇兩部分。北面以祈年殿為中心，南面以圜丘壇為中心

特色：中國最大的壇廟建築群

列入世界遺產年代：1998年

位於明清故宮東南方的天壇，是明、清帝王祭天祈穀的地方。由於中國的帝王深信皇天、后土等自然神明，所以天壇和另外三座位於北京城外的自然神壇——地壇、日壇、月壇，在古代政治上具有相當重要的地位，由於古帝王自比為天子，因此四壇中又以天壇為首。

天壇分為外壇區和內壇區。內壇的建築主要分為兩部分，其一以南邊的圜丘壇為中心，周邊有皇穹宇、回音壁、三音石。其二以北邊的祈年殿為中心，四周有皇乾殿、神廚、神庫。圜丘壇建於明代，是帝王每年冬至祭天之處，今日所見是清乾隆年間改建的。祈年殿亦建於明代，是每年正月祀天祈穀之所。但清光緒15年（1889）時毀於雷殛，今所見為清末重修後的建築。

祈年殿與皇穹宇之間有長360公尺的丹陛橋相連，這條過道由南向北逐步升高，象徵了步步拔高、升天登極，是供天神行走的「神道」。神道西側有御道，東側有王道。顧名思義，御道供皇帝行走，王道供王公大臣之用。

明、清帝王在舉行祭天大典的前一天，就必須移駕至圜丘壇旁側的齋宮中齋戒，第二天日出之前展開祭典。圜丘壇旁立有3座燈杆和9座銅爐，而祭典就在昏黃的燈光中展開，此時古鐘敲響，香煙繚繞，樂音飛揚。在整齊威武的儀仗隊伍前，帝王要一一完成九項祭禮。

當然，「九」座銅爐、「九」項祭禮與圜丘壇面的「九」圈石板，都不會只是巧合的數字。古人認為天有九重，並且以天為陽，以地為陰。而九是陽（奇）數中最大的，因此九和九的倍數都是「天數」。這些數字必然成為打造天壇的基本數

天壇的祈年殿是最出色的中國傳統建築之一。其完美的造型、精巧的結構、超凡的建築技術，令人由衷歎服，經常被當作北京甚至全中國的地標。

碼，這也是為什麼圜丘壇上九圈石板中的石塊數，由裡圈向外圈依序是九的倍數的原因。

天壇象徵天，所以在建築學上也以「擬天」為設計概念，除了數字外，無論在布局、造型、結構、色彩上，也都法天為則。例如天壇內的所有建築都採用藍色琉璃瓦，以肖天色。不只主要建物祈年殿、皇穹宇、圜丘壇設計成圓頂、方基的形式，連外壇的城牆也造成北圓南方的形狀，反映出古代「天圓地方」的宇宙觀。

天壇內最著名的建築祈年殿，向來以其秀異的建築成就名聞於世。這座有著三層屋簷的圓形建築，通體為無梁的磚木結構，頂簷由28根大木柱支撐，完全不用一根釘子，顯現出極高的工藝水準。祈年殿的建築寓意也令人津津樂道，作為帝王祈求豐年的場所，殿中處處透露著自然的規律性質。如殿中央的四根龍井柱象徵了四季，中層的12根金柱代表12個月，外圍12根簷柱意味著十二時辰，內外24根簷柱則寓意著二十四節氣。真可謂是體大思精，處處講究。

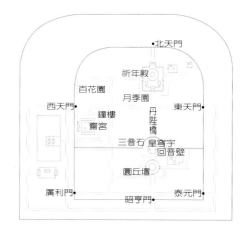

天壇平面圖

天壇內的回音建築也舉世聞名，如最廣為人知的回音壁，是一座圓形圍牆，如果兩個人分別站在圍牆內的東西兩側，朝著北邊說話，彼此的聲音會像講電話一般清楚。這是因為弧形壁面光滑平順，聲波經由連續折射傳到彼端，因此儘管相距65公尺，依舊清晰可聞。

另外還有會產生空音的天心石。所謂的「空音」，是說站在圜丘壇中央的太極石上說話，就彷彿嘴前多了個擴音器一般。其中的祕密在於聲波折射的時間幾近於發聲的時間，因此原聲和回聲幾乎同時從四周傳來，聲波振幅加大，聲音也就清晰宏亮了。其他類似的回音建築還有產生疊音的三音石、產生對音的對話石，相當引人入勝。

除了建築本身對東方的建築學產生深遠的影響外，天壇的整體設計和獨體建築都揭示了中國傳統的宇宙觀，並內蘊了兒皇帝祭祀天老子的君權神授關係，強化了中國兩千年封建帝王統治權的合法性。因此身懷完美建築實體和高深文化意義的天壇，在1998年被評定為世界文化遺產，真可說是實至名歸了。

塞外行宮——
避暑山莊與外八廟

Mountain Resort and its Outlying Temples, Chengde

◆**避暑山莊**

地　　點：河北省承德市

簡　　史：始建於清康熙42年（1703），雍
　　　　　正、乾隆陸續修建，費時89年，
　　　　　建成於乾隆45年（1792）。後因
　　　　　戰亂、年久失修而景物不再，今
　　　　　所見多為20世紀重修的成果

避暑山莊
外八廟
北京

中國大陸

規　　模：占地564萬平方公尺，建築124
　　　　　組。分宮殿區（含正宮、松鶴
　　　　　齋、萬壑松風、東宮四組建築）、
　　　　　苑景區（含湖洲區、平原區、山巒區）兩大部分

特　　色：整體布局和地理環境巧妙結合，使得壯闊山水與人工雅樸建築相
　　　　　得益彰，且是中國現存最大的皇家園林

列入世界遺產年代：1994年

◆**外八廟**

地　　點：河北省承德市，環衛於避暑山莊東邊和北
　　　　　邊山丘上

簡　　史：於康熙52年（1713）至乾隆45年（1792）
　　　　　間陸續建成

規　　模：共12座寺廟，包含普陀宗乘之廟、須彌福壽
　　　　　之廟、溥仁寺、溥善寺（已不存）、殊像寺、
　　　　　廣緣寺（已不存）、廣安寺（已不存）、普寧寺
　　　　　與普佑寺（僅存遺址）、安遠廟、羅漢堂（僅存遺
　　　　　址）、廣安寺（已不存）、普樂寺

特　　色：融合漢、滿、蒙、藏民族的建築風格，象徵清
　　　　　代多民族、多宗教共存的和平之象

列入世界遺產年代：1994年

文津閣是避暑山莊的藏書樓，曾藏有清代編纂的大型叢書《古今圖書集
成》及《四庫全書》。（左圖）
戎裝的乾隆皇帝，顯示清初諸帝著重射騎，崇尚武功。（右圖）

35

山莊內門高懸「避暑山莊」四字鎏金匾額，這是1711年康熙的御筆，從此，這座皇室的熱河行宮正式命名為避暑山莊。

有「塞外京都」之譽的承德，在清初是僅次於北京的第二大政治中心。起初，它只是一個住著幾十戶人家的小村莊，但在康、雍、乾三朝的統治與營造下，逐漸發展成有萬家居民的城鎮。

康熙在剿平三藩之亂之後，將注意力轉向鞏固邊防和對付北方沙俄的入侵。當時的古北口總兵蔡元曾上疏修固長城，但康熙皇帝認為，歷史的教訓已經證明再堅固的長城也抵擋不住強敵進犯，倒不如推行「恩威並舉，剿撫並用」的政策，用興黃教（即喇嘛教）與和親的措施，懷柔蒙、藏等西北少數民族，以保衛疆土，加強中華民族的內聚力。因此，康熙便把每年秋獮的木蘭圍場，擴建成了熱河行宮和「一寺能抵十萬兵」的外八廟，這便是今天承德避暑山莊的寺廟名勝。這裡既有中國古代建築和園林藝術的精華，又見證了清朝幾代帝王的政治行止，具有珍貴的文化意義。

來到承德的郊區，便會發現避暑山莊的古樸典雅和莊外寺廟的輝煌燦爛形成強烈的對比。山莊雖不如明清故宮雄偉，卻也不失莊嚴；雖不似頤和園奢華，但卻多了幾分清雅。可以想見，當年蒙古王公和西藏的喇嘛活佛看到皇帝居所的簡樸和自家寺廟的堂皇，能不對中國皇帝感恩戴德嗎？

避暑山莊的面積約為頤和園的兩倍、明清故宮的八倍，

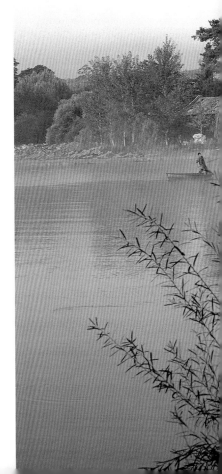

經89年才竣工。其中有124組建築，全不鋪琉璃瓦，也不施彩繪，頗具北京四合院的民居風格。山莊中有康熙和乾隆分別命名的七十二景，表現出「集天下景色於一園，移天縮地於一方」的帝王欲念。巧合的是，在二十餘公里長的宮牆內，山莊的地形特色恰似全中國的地形走勢：西山東水，西高東低，北部則是大草原似的平川。山陵占園林面積的80%，正是「四面有山皆入畫，一年無時不看花」。不過避暑山莊內真正的美景在於水色，故有「水心山骨」之說。

避暑山莊集合了中國各地園林的特色，雖位在塞北，卻可見江南風光。例如仿嘉興同名樓閣而建的烟雨樓，水色清幽，意境高遠，真是唐朝杜牧的名詩「南朝四百八十寺，多少樓台烟雨中」的最佳寫照。

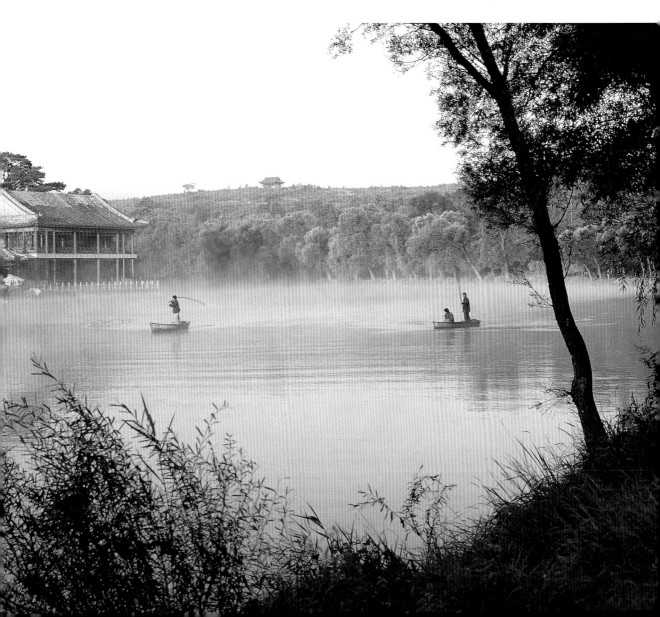

莊嚴典雅的宮殿區

避暑山莊的外圍輪廓好似扇形，宮殿區便位於南端的扇柄處，象徵帝王掌握權柄。該區集中了主要的建築群，分為東西兩大部分。西部的主軸線從麗正門開始，經午門和康熙御書「避暑山莊」的鎏金匾額大門，便來到澹泊敬誠殿。這座進深三間、面闊七間、面積達612平方公尺的建築物，是正宮前朝的最大殿堂。外面雖是青磚灰瓦，但裡面的48根大立柱和屋頂、門窗全用的是江南運來的名貴楠木，其深黃的色調和紫色大理石地面所發出的幽光，增添了不少莊嚴氣氛。

康、乾二帝都曾在澹泊敬誠殿裡多次接見少數民族首領及外國使節。1793年9月乾隆壽誕，恰逢馬嘎爾尼率領的英國使團來訪，便與王公大臣一起在此慶賀禮。目前殿內除按當年擺設陳列外，還展出了「八旗文物典章」、「木蘭秋獮武備」及軍隊的服裝、甲冑和武器。

殿後為「四知書屋」，這裡是皇帝在大典前後的休息處，也是召見近臣和少數民族首領之地。乾隆皇帝熟諳漢、滿、蒙、維、藏多種民族語言，因此土爾扈特汗渥巴錫、班禪六世都曾在這裡與皇帝晤談。現在四知書屋內的陳設一如當年，清淡素雅，頗有生活氣息。書屋後是面寬十九楹的「萬歲照房」，原是宮女、太監待班和存放慶典用品之處，也有將前朝與後廷隔開的作用。目前闢為宮廷陳設、珍藏及用品的展廳。

穿堂而過便到了寢宮庭院，中間是「煙波致爽」主殿。這裡為「康熙三十六景」中的第一景，外觀古樸，內陳堂皇。正中的明殿是皇帝召見后妃之處。西暖閣是皇帝寢宮，靠北一張紫檀大床就是皇帝的龍床，嘉慶和咸豐都病逝於此；而咸豐就是在南窗下的那張炕桌上，批准了一連串喪權辱國的不平等條約。床後有一道夾牆，據說慈禧曾在此竊聽咸豐和顧命八大臣密談，西跨院則是她當年居住並勾結恭親王奕訢策劃「辛酉政變」的場所。

小院中的北殿現以原狀陳列，南殿展出慈禧用品。其中最顯眼

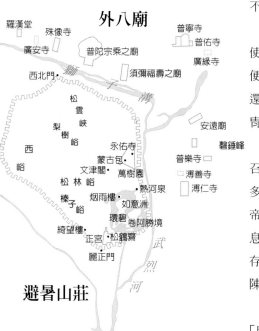

外八廟

羅漢堂
殊像寺
廣安寺
普陀宗乘之廟
普寧寺
普佑寺
廣緣寺
西北門
須彌福壽之廟
松雲峽
梨樹峪
安遠廟
磬錘峰
西峪
永佑寺
蒙古包
普樂寺
文津閣
萬樹園
松林峪
熱河泉
溥善寺
榛子峪
烟雨樓
如意洲
溥仁寺
綺望樓
環碧
卷阿勝境
正宮·松鶴齋
武
麗正門
烈
河

避暑山莊

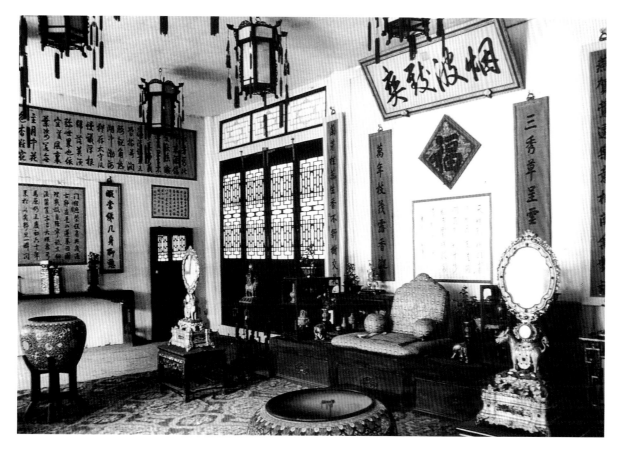

的是一件刺繡精妙的百蝶衣，和一件僭用明黃色（只有皇帝才能用黃色）的猞猁皮袍。牆上懸有她晚年的一些照片。與此對稱的東跨院，當年是東太后慈安的居所，北殿現展出18世紀中外精製的鐘錶。

烟波致爽主殿背後是面寬五間、高兩層樓的「雲山勝地」。一樓的西間原有小戲台，由樓前東側的假山蹬道代替樓梯。二樓西間為佛堂，供奉一座玉觀音，為帝后中秋祭月之處。再往北便是正宮的後門，稱岫雲門，從南端的麗正門至此，共有9個院落，這是皇家專用的數字。

與正宮並列的東側建築群，原為有八進院落的皇太后寢宮，包括宮門、二宮門、松鶴齋、十五間照房、綏成殿、暢遠樓、垂花門、鑒始齋和「萬壑松風殿」。當年這裡曾是松濤陣陣，鹿鳴呦

烟波致爽殿因為「四周秀嶺，十里澄湖，致有爽氣」而得名。內部陳設富麗典雅，正中央設寶座，皇帝在此接受后妃請安及朝臣觀見。

呦，鶴行踽踽的景象，在一派生機中隱含著悅性益壽的含意。但如今樓堂早已不存，只剩一些基址和假山。

萬壑松風殿的建築群風格獨特，正殿面寬五間，南面及東西兩側錯落有致地排列著門殿、靜佳室、鑑始齋、蓬閬咸映、頤和書屋等小屋，彼此間都有倚牆四廊相通，形散而神聚，制小而意深。縱使烈日炎炎，依舊涼風習習，確是處理政務及讀書的絕佳之處。

麗正門東側偏北處，另有一座德匯門，門內便是東宮。這裡曾是占地兩萬餘平方公尺、前後七進的大規模建築群，包括清音閣、勤政殿、福壽閣、卷阿勝境等殿堂。可惜在1933年被日軍及後來的1945年大火所毀，目前只有1979年重建的卷阿勝境了。

江南水鄉風情的湖洲區

宮殿區以北的湖洲區，占地57萬平方公尺，其中水陸各半，因而將湖面分為澄湖、如意湖、上湖、下湖、鏡湖、銀湖，頗有江南水鄉風情，堪與西湖媲美。中間一路，從宮殿區北端的萬壑松風直下，經羅鍋橋即可踏上芝徑雲隄。這座羅鍋橋的來歷，據說是宰相劉羅鍋（劉墉）用乾隆褒獎他才思敏捷的賞錢捐建的。

芝徑雲隄如同一枝花梗，上面連著形似一花兩葉的湖中三島，取海中三仙山之意。正中那似花的洲島因其形狀而稱為如意洲。這裡是山莊最早的宮殿區，早期康熙曾在主殿延薰山館處理政務，在後殿水芳岩秀讀書、起居。如意洲北端有一小島，名青蓮島，四周常有青蓮圍繞。島上有一座仿浙江嘉興烟雨樓蓋的兩層小樓，仍稱烟雨樓。

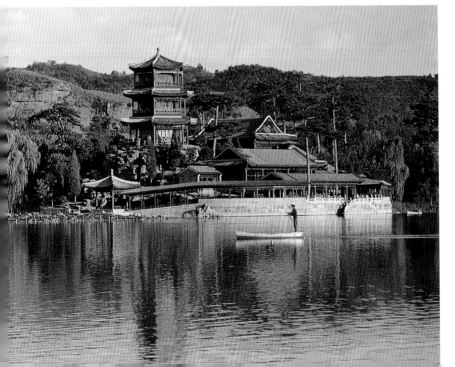

康熙南巡，曾多次登臨江蘇鎮江的金山島，喜愛當地的景觀，便在避暑山莊仿建。島上建有數座樓閣，最高的上帝閣為三層樓建築，供奉真武大帝及玉皇大帝。從這裡眺望，山莊美景盡收眼底。

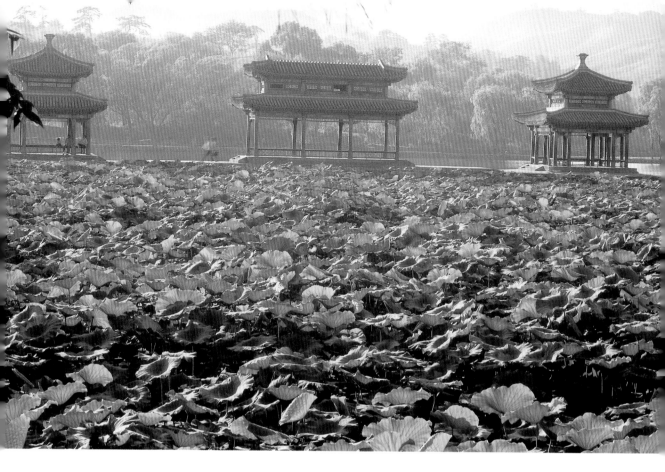

　　西邊一葉小島上的主殿稱環碧，這一帶夏秋可駕舟採菱，陰曆7月15則作盂蘭道場，祭祀先人。東邊一葉島上的一組四進四合院稱月色江聲，以靜寄山房為主殿，其後的瑩心堂是皇帝書房，後殿名湖山罨畫，出後門為魚磯，乾隆曾在此垂釣。

　　月色江聲有兩座橋與湖洲區的東路相通。東路的南端有水心榭與東宮的卷阿勝境連接。水心榭由3座重檐亭構成，下面是八孔的出水閘，從這裡可以清楚地眺望山莊內外的景色。由水心榭過橋向東，便到了文園獅子林。本來這座洲島很小，乾隆便下令在此仿造他十分讚賞的蘇州名園獅子林，以盡其小巧之特色。若從水心榭向北，沿湖過橋又可抵達金山島，由於這裡酷似鎮江金山，康熙當初就將江南景色照搬了過來。

　　從金山島返回東路主線，繼續北行，可以見到松林中一處園中園——香遠益清。再向北便是熱河泉。此泉為湖區主要水源，終年不凍，從該泉至武烈河的六十餘公尺水流為世界最短的河。在白雪

「水上起樓台，湖面平如鏡，春風吹柳條，遠與山光映」，這首康熙的詩句正足以描寫水心榭的美景。尤其夏日，但見荷葉田田，一片清涼，暑氣全消。

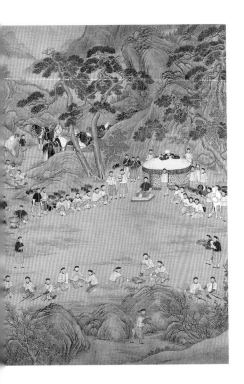

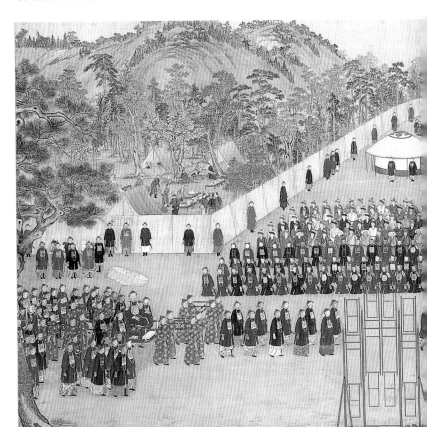

皚皚的冬景中唯此處藻綠水清，佐以泉北三間殿蘋香泮，實為天下奇觀。

如果出宮殿區北門不上芝徑雲隄而沿湖西岸北上，便可觀覽湖洲區西路美景。這一路多以亭閣取勝，從南向北，主要景點有十字形的如意湖亭、四合院式的芳園居、重檐方亭芳渚臨流。其西北一內湖中橫貫南北的石堤長橋，橋兩端牌坊上分題「雙湖夾鏡」、「長虹飲練」，還有造型獨特的方亭「水流雲在」。

湖洲區西北端的建築群為文津閣，完全仿照寧波范氏「天一閣」的藏書樓。外觀兩層，內裡實際有三層，中間那層不見陽光的書庫，除炎夏外，溫度不會超過10℃，使蠹蟲不得生長。1980年承德市圖書館就曾把部分古籍放入此處，數月後古籍中的蠹蟲果然消失了。閣前還有仿當地和外地的十大山景造型。假山洞頂有一曲形石孔，光線經石孔射入清池，猶如新月。晴日當頭時，可在池中看到日月同輝的奇景。閣中藏有康熙欽定的《古今圖書集成》和乾隆時所編的《四庫全書》，前者遭軍閥破壞，殘部存於承德圖書館；後者現藏北京國家圖書館。

清初諸帝很重視滿人射騎的傳統，經常舉行行圍射獵活動。康熙年間，每年到皇家獵場——木蘭圍場行圍者多達上萬人，避暑山莊就是為了行圍方便，而在木蘭圍場擴建而成的。此圖描繪乾隆皇帝圍獵後，一行人休息、烹煮獵物的情景。（上圖）

這幅〈萬樹園賜宴圖〉描繪乾隆19年（1754）皇帝在萬樹園接見厄魯特蒙古杜爾伯特部首領車凌孟克等人的情景。圖右上方是皇帝的「御幄」（大型蒙古包），乾隆在朝臣簇擁下，乘輿從左邊進入會場；少數民族代表及朝臣列隊在一旁恭迎。（右圖）

開闊平坦的平原區

文津閣實際上已經位在山莊的平原區，這一片平坦遼闊的草原，萋萋芳草中點綴著亭、碑、軒、寺，尤以蒙古包盡顯北方牧場的野景。臨湖北岸是一字排開的三亭一碑。四角單檐的方亭「甫田叢樾」，當年麋、鹿遍野，雉雞頻飛，是康熙步行圍獵之處。如今仍有茅屋瓜棚，供遊人休憩嘗瓜。

綠毯八韻碑高2.5公尺，長2公尺，厚0.4公尺，南額刻〈八仙祝壽圖〉，北額為福（蝠）、祿（鹿）吉祥雕，兩面卻鐫乾隆御筆題詩。乾隆在位60年，作詩42550首，即使有四分之三為他人代筆，也不少於萬首，可算多產詩人。其詩雖不精奇，但在寫景、抒情、言志上，也有可觀處。最後一座「濠濮間想」，是四面有窗的六角重檐亭，取莊子觀魚知樂典故。

離此北行不遠是「試馬埭（音代，土壩之意）」。滿族本由馬上取天下，在康、乾兩朝，仍鼓勵皇室及貴族不忘騎射，並親為表率。這裡地勢平坦，綠草如茵，是當年馬上競技和表演的場地。康熙每年要來山莊半載，乾隆也要在此度夏三、四個月，勤政之餘，便在此馳獵。

平原區中部占地極廣的萬樹園，當年除了密林蔽蔭外，還曾架著28頂蒙古包，皇帝用的最大的「御幄」直徑7丈2尺，小者也有2丈2尺。乾隆曾在此多次接見、宴請少數民族代表，如1771年6月，九度宴迎自伏爾加河跋涉歸來的厄魯特蒙古土爾扈特部首領渥巴錫

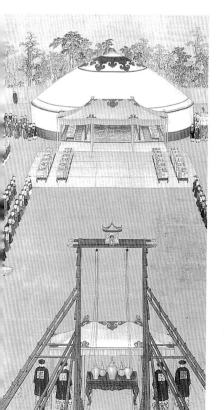

萬樹園位於平原區中部，面積遼闊，樹木蔥鬱。當年麋鹿、動物成群的情景，至今仍可見到。

等人；1780年宴請前來祝壽的六世班禪；1793年接見第一個正式訪華的英國使團，在中西外交史上有舉足輕重的地位。

萬樹園東南的四合院春好軒亦值得一提。該院原建於1755年，1986年重修。院內以山石和海棠著稱。山莊的東北角有一座永佑寺，寺內的八角九層舍利塔高達65公尺，在景區內隨處可見，可惜布局規整的殿宇多已不存。

禽獸棲居的山巒區

山莊西北部是自然山區，遍布森林與灌木，面積占全山莊的五分之四。最高處高510公尺，比平原區高出180公尺。這一帶有五條峽谷：西峪、榛子峪、松林峪、梨樹峪和松雲峽。山中林密谷幽，落瀑流泉，有多種樹木和禽獸，形成良好的自然生態環境。康乾時代曾因地制宜地修建了四十多處亭、台、樓、軒、齋、寺等人造景觀點綴其間，猶如錦上添花。遺憾的是，清末以來由於年久失修，多已坍塌。如今只有綺望樓、古櫟歌碑、錘峰落照、古俱亭、北枕雙峰、四面雲山等景觀，依舊以其巧思構築和賞心悅目的美景吸引著遊人。

避暑山莊的周邊是一圈長達9676公尺的宮牆，由石塊砌成，色近虎皮，故稱「虎皮牆」。牆上開宮門9座、便門3座，和鐵門、水閘門各一。當年四周設「堆撥房」（哨所）54處，駐守八旗官兵820人，每天有28撥，每撥10人巡視。

位於松雲峽西北端出口的西北門是登高遠眺的最佳位置，置身於此可將山莊內的如畫湖區、廣袤草原和起伏的山巒盡收眼底。宮殿區的建築不啻是鑲嵌在其上的玉田。宮牆外東、北兩面，則散布著建築風格獨特的「外八廟」。

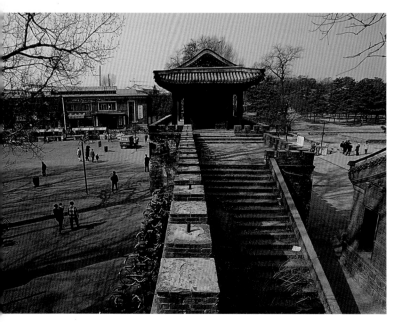

山莊由一圈將近10公里長的宮牆圍繞，宮牆由石塊砌成，寬可容一人步行。當年有官兵巡視警戒，門禁森嚴，一般人不得擅入。現在遊人步行其上，可以俯覽山莊美景。

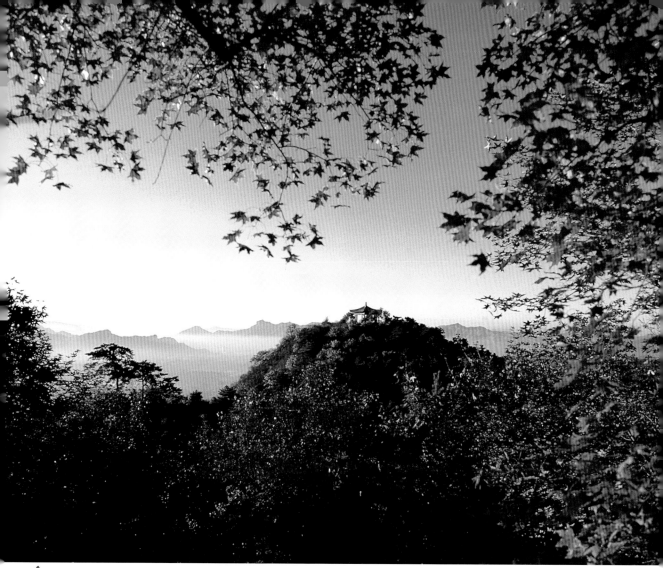

山莊附近森林密布，鬱鬱蔥蔥，充滿自然之
美。每逢秋天，楓紅處處，彩色斑斕，尤其
絢麗。遠處山巔的方亭是絕佳的觀景點。

融合各民族特色的外八廟

　　所謂的「外八廟」就是「（古北）口外八廟」的簡稱，因為當
時有8座寺廟在北京喇嘛印務處註冊，並且由理藩院管理。不過避
暑山莊周邊的大型喇嘛寺廟實際上共有12座。雖說外八廟的建立起
源於清帝「合內外之心，成鞏固之業」的懷柔動機，但也果真發揮
了加強中華民族凝聚力的積極效果，並留給後世一批輝煌的宗教建
築遺產。

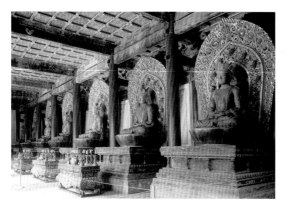

溥仁寺的無量壽佛端坐於白色基座上，更顯莊嚴。

普寧寺大乘之閣的千手千眼觀音菩薩，寶相莊嚴慈悲，胸前雙手合十，其他的40隻手，分別持有刀、劍、輪、傘、鈴、杵等法器，雕工極為細膩。這是世上現存最大、最重的木雕佛像，更是十分珍貴的佛教藝術珍寶。（右圖）

寺廟中所用的法器也都精工細做，工藝水準高超。

外八廟在創建之時（除溥仁寺、溥善寺建於康熙年間外，其餘十廟均在乾隆時興建），由皇帝親自選址、審定其規模及形制，並題寫匾額。落成後又對僧俗人等和官員入廟、到達的位置做了嚴格的規定，一切規制都僅次於皇城，講究的程度自古至今絕無僅有。外八廟在選址、形勢、布局、造型、色彩和內部裝飾上，都經過審慎考慮，既統一又變化、既連結又分散、既呼應又錯落、既有寺廟的肅穆又具世俗的華麗、既有少數民族的特色又有漢文化的傳承，確是不可多得的藝術珍品，它們和避暑山莊同時被列入世界文化遺產。

◆ 溥仁寺與溥善寺

溥仁寺和溥善寺，俗稱「喇嘛前寺」和「喇嘛後寺」，但後者早已不存。溥仁寺雖是應蒙古王公貴族為祝康熙六十大壽之請而建，卻也正中皇帝「寓施仁政於遠荒」之下懷，因此命名。始建於1713年的溥仁寺位於山莊之東，在眾廟中位置最南，是標準的漢式寺廟。傳統的迦藍七堂式，由門殿、天王殿、正殿（大雄寶殿）、東西配殿、後殿等組成。正殿中的三世佛和十八羅漢均用昂貴的鬃漆夾紵製成，可堪長久保存。殿前的碑文對了解清初歷史極有意義。

◆ 普寧寺與普佑寺

普寧寺是乾隆時代修建的第一座寺廟。1755年平定了厄魯特蒙古準噶爾部的叛亂，10月乾隆在山莊大宴厄魯特蒙古四部貴族並封爵，遂下令建此前漢後藏（仿西藏桑鳶寺）風格的寺廟。天王殿供奉彌勒佛及四大天王；大雄寶殿周圍設轉經筒，外表鏤真言，內藏經書，順時針轉動一圈便可頌經一遍。殿後是條石砌近9公尺高的金剛牆，上有四大部洲和八小部洲，遊人若在頤和園後山有感於已毀的同類建築，則可在此略補遺憾。最令人矚目的是主殿大乘之閣中的金漆木雕千手千眼觀音像，

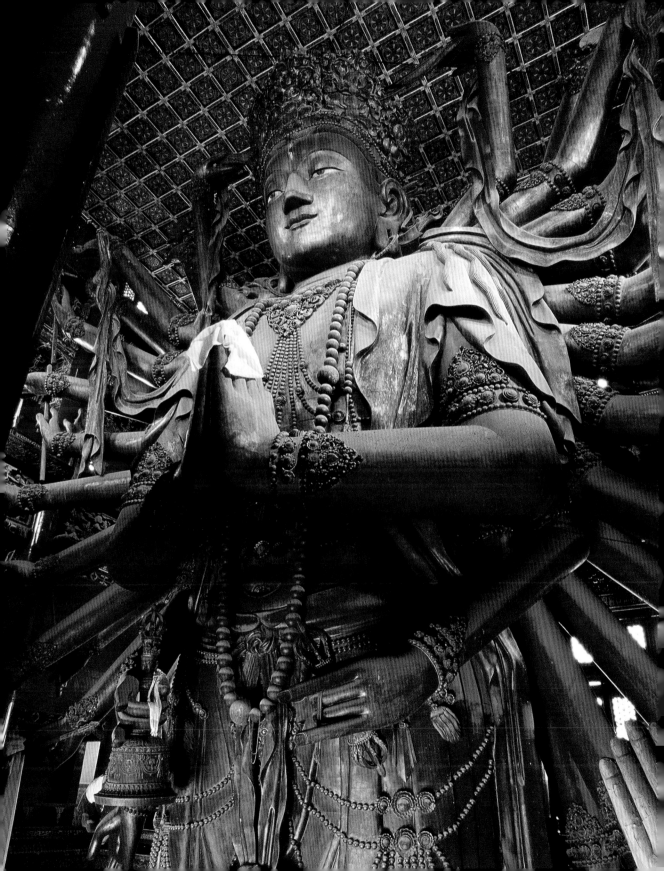

連同地下結構，總高22.28公尺，耗木120立方公尺，重約110噸。是世界上最大、最重的一尊木雕佛像，已列入《金氏世界紀錄》。普寧寺還是目前承德市唯一住有僧人的寺廟。

普佑寺建於1760年，當年曾是喇嘛僧研習佛經之處，現大部殿宇已不存，只有東西配殿中栩栩如生的部分五百羅漢尚在。

◆安遠廟

安遠廟於1764年仿新疆伊犁固爾札寺修建，故又稱「伊犁廟」。因固爾札寺毀於祝融，所以安遠廟主殿以象徵水的黑色琉璃

普樂寺的主體建築旭光閣建在兩層方形高台上，是一棟雙層屋頂的圓形建築，係仿自天壇祈年殿。其造型簡潔，黃色琉璃瓦屋頂，在綠色田野中非常醒目。

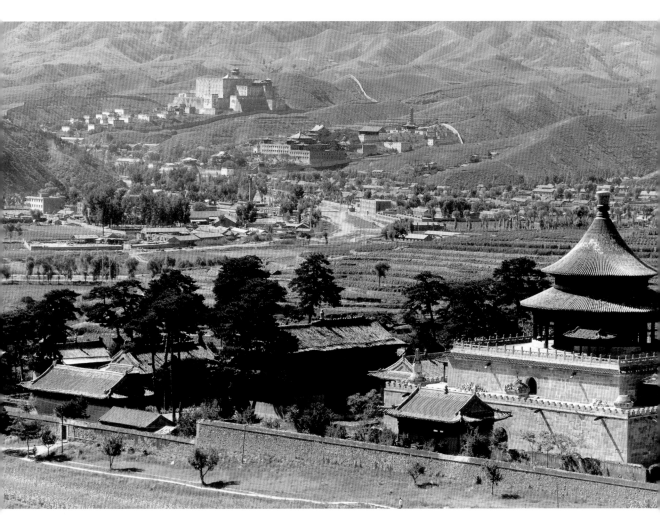

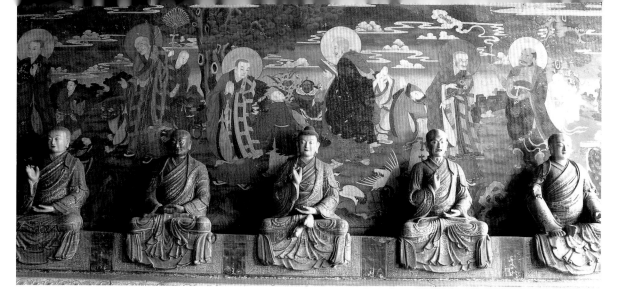

瓦鋪頂。根據廟內的碑文記載，1755年準噶爾蒙古族達什達瓦部落投奔清廷，四年後乾隆特准其部數千人遷往承德定居，安遠廟就是為了方便他們朝拜和誦經才建的。

◆普樂寺

　　普樂寺布局呈嚴謹的十字對稱形，是為歸順的哈薩克族和蔥嶺以北的東西柯爾克孜族修建的。建寺的目的在於表示人天均歸佛（清帝），而無改變他們回教信仰之意。此寺在外型上也是漢藏結合，前半部為漢式。奇怪的是，主殿正前的鐵香爐上，鑄的卻是道教八卦。而殿後高台上的「曼陀羅」經壇，共三層，高17.16公尺，第二層上有代表五行的五色喇嘛塔8座，顯示佛祖的八大成就。第三層正中的旭光閣仿北京天壇祈年殿，只是琉璃瓦為黃色。殿內中央圓形石質須彌座上，擺放木製大曼陀羅，供奉呈男女裸抱狀的銅質歡喜佛──這是密宗的最高修練形式。

普寧寺大雄寶殿東西兩側的十八羅漢塑像，姿態各異，表情生動，也是不可多得的佛教藝術珍品。

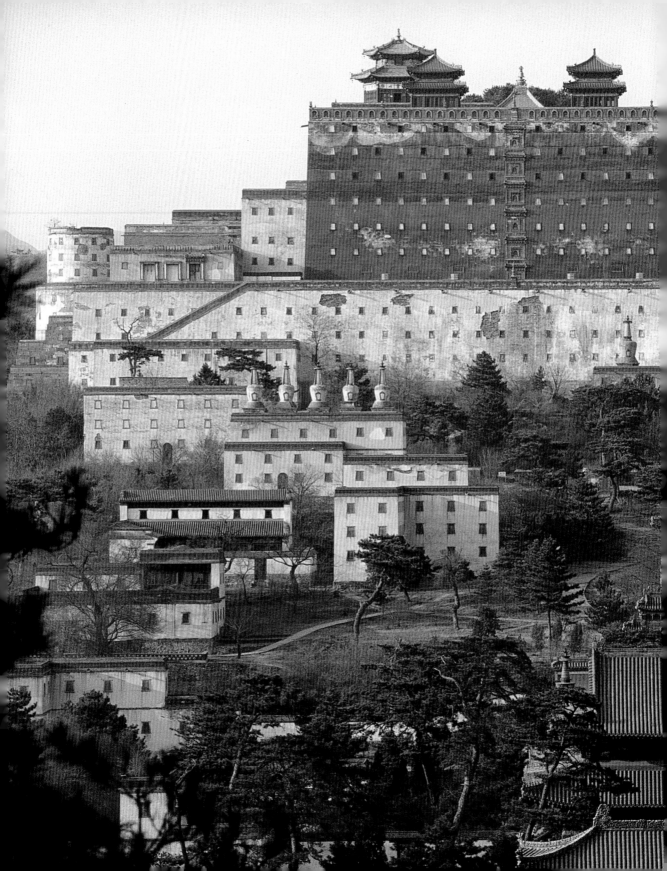

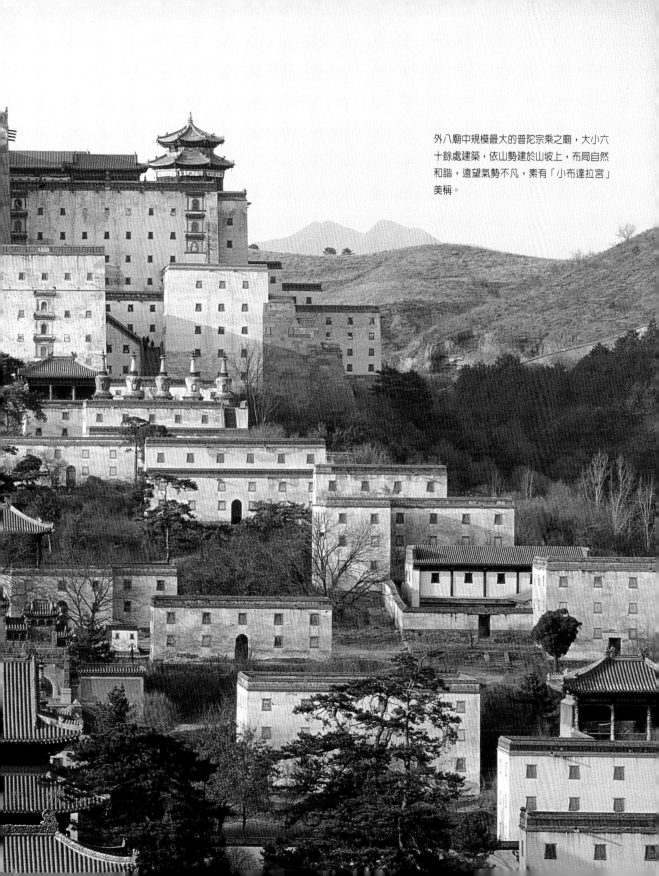

外八廟中規模最大的普陀宗乘之廟，大小六十餘處建築，依山勢建於山坡上，布局自然和諧，遠望氣勢不凡，素有「小布達拉宮」美稱。

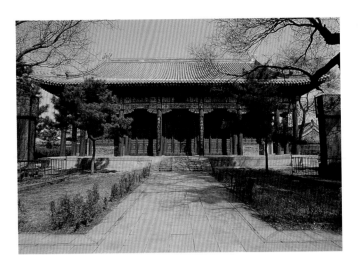

1761年，乾隆陪太后到山西五台山殊像寺進香，太后很喜歡該寺，便命人仿建。主殿會乘閣，前種松柏，後有仿五台山堆疊的假山，環境十分清幽。

須彌福壽之廟的琉璃牌坊屬漢式牌樓樣式，這種樣式在乾隆時期頗為流行，普陀宗乘之廟也有一座類似的。整座牌坊以五彩琉璃砌成，色彩鮮明。牌坊上方有滿、漢、蒙、藏四種文字書寫的「總持佛境」大字。

◆普陀宗乘之廟

山莊北部山巒上現存三座寺廟，居中的是普陀宗乘之廟，即常稱的「小布達拉宮」，是外八廟中規模最大的一座，有大小藏式建築六十餘處。全寺布局分前後兩部分，前為山門、碑亭、五塔門、琉璃牌坊和白塔群；後為大紅台及其上之建築。據碑亭中以滿、漢、蒙、藏四種文字（漢文為乾隆御筆）書寫的三座碑所記，此寺經4年（1767～1771）建成，適值乾隆六十、其母后八十大壽。

七間四柱七樓結構的琉璃牌坊是皇權和神權的象徵，正門只准皇帝和活佛出入。後半部的主體建築大紅台通高43公尺，望之有佛法如天的神祕感。牆上有7層真假藏式梯形盲窗，正牆中部縱向鑲有6座琉璃佛龕，含乾隆六秩壽辰之意。頂上女牆橫向嵌有80座琉璃佛龕，寓太后八十大壽。大紅台內部是回形建築，中間的萬德歸一殿，頂覆鎏金魚鱗銅瓦，在陽光下極其炫目。

◆殊像寺

位於普陀宗乘之廟以西，仿山西五台山同名寺而建，實際是乾隆家廟。文殊又譯「曼殊」，與「滿洲」音近。清初達賴五世來京進丹書，即稱皇帝為「曼殊師利大皇帝」，由此清帝便首肯了這一帝佛合一的稱謂。蒙藏上層視康熙為無量壽佛化身，乾隆則默許自己是文殊菩薩。故此寺以文殊為主尊，會乘殿後假山上寶相閣內的木雕文殊騎獅像，據說即依乾隆面目製成。寺中的608尊鎏金銅佛現已不存，三部《大藏經》一流日本，一流巴黎，一部下落不明。

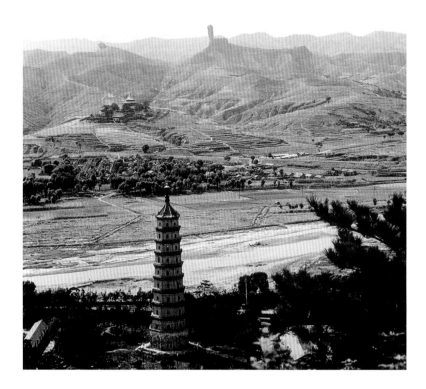

避暑山莊及外八廟附近的磬錘峰一柱擎天，遠遠即可望見，景觀十分獨特。尤其落日時分，霞光映照，彷彿施了金彩。「錘峰落照」是康熙三十六景之一，據說康熙當年也對磬錘峰的夕陽美景讚賞不已。此為從舍利塔遠眺磬錘峰。

◆ 須彌福壽之廟

　　普陀宗乘之廟以東爲須彌福壽之廟，是專爲迎接班禪六世而建的行宮，仿的是西藏日喀則札什倫布寺。1779年乾隆得知班禪要來爲自己祝七十大壽，龍心大悅，便下令修建此行宮，並開始學習藏語。此寺建造得極爲輝煌精緻，既按藏式依山而建，又遵漢制造景作園，結合巧妙。全寺占地38000平方公尺，形制宏偉。最引人注意的是大紅台上「妙高莊嚴殿」殿頂的四脊上，各有兩條鎏金銅龍，翹首弓身，欲騰飛上天。這8條龍各重1噸，整個頂部耗用黃金15000兩。1780年該寺落成時，由六世班禪與乾隆皇帝共同主持落成大典，莊嚴隆重無比，堪稱一代盛事。

　　避暑山莊及外八廟附近還有一處風光奇偉的磬錘峰，這座俗稱「棒槌山」的山峰，高39.29公尺，從避暑山莊的各個位置均能望見。當年康熙欽選此地爲山莊，就是看上了這裡的奇峰和異水（熱河），後來乾隆也視此山爲神物。在當地，人們還有摸過棒槌山便能長壽的歌謠。事實上，爬山是很好的運動，若能常常上山鍛鍊身體，自然就會健康長壽了。

外八廟的多元建築風格

王其鈞 撰文

外八廟擷取各民族的建築特色,巧妙融為一體。例如普寧寺就是一座漢藏結合的寺廟,主建築大乘之閣有六層漢式的屋頂,四角卻矗立著喇嘛塔,其四周的經壇則是典型藏式風格。漢藏兩種建築元素結合為一體,卻未見絲毫不協調。

外八廟是清初為懷柔北方少數民族而建,因此融合了各民族的建築特色。其中兩座模仿已有的藏式建築:普陀宗乘之廟模仿布達拉宮、須彌福壽之廟模仿札什倫布寺。其餘諸廟在設計時也吸取了其他地區著名建築的特點,充分運用當時各地建築的成功經驗。這些參考地區,西起西藏、新疆,北到蒙古,東南到浙江,反映出清政府注重民族文化交融的一面。外八廟在中國傳統建築史占有重要地位,主要是因為採用了相當多以前從未使用過的建築手法,並且成功的融合中國各民族建築風格於一體。

注重地形是外八廟建築的基本特點。具體處理手法可以歸納為兩種:一種利用山勢的自然坡度布置建築,不對自然環境作大的改變;另一種則

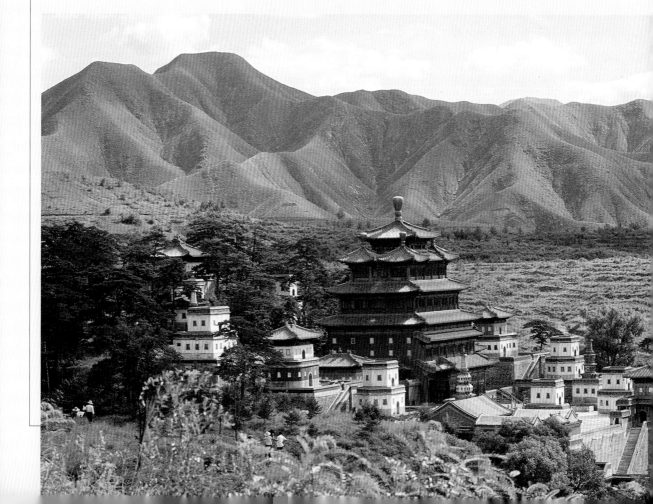

是把山坡先人工處理成幾個不同高度的台地，再在每個台地上對稱地布置建築。這兩種手法不但尊重了既有的環境，也都能和環境融為一體。

外八廟在整體布置方面，經常採用對稱式布局。但是普陀宗乘之廟和須彌福壽之廟卻只在前面的建築以對稱的方式布置，後面的建築則隨地形變化，顯得更加活潑，空間意蘊出人意表。有的寺廟還附帶園林，但園林的規模較小。其處理手法往往就著建築周圍的自然地勢，將湖石、黃石等假山石加以小規模堆砌，再有計畫地

種植一些花草。這種人工點綴的山石花草，其主要目的是為了襯托建築，使肅穆的宗教建築增添不少生趣，顯得平易近人。

外八廟各廟都有一座引人入勝的主體建築，體積均十分高大，且造型各不相同。主體建築都建在寺廟地勢最高之處，從遠處望去，突出在其他建築群體之上，極為壯觀。例如，普寧寺的大乘之閣，高三層，從外面看共有六層屋頂。最上部是像亭子般的五個四角攢尖屋頂，正中間的一個最大、最高，其餘四個屋頂排列在四角，有力地烘托出建築中心。普樂寺的主建築旭光閣，是座落在兩層正方形高台之上的重檐攢尖圓頂建築，在下層平台的四個角和每個邊的中間，分別配置了八座琉璃小塔。這樣，旭光閣從整體上看非常簡潔，卻又不失細部和小巧的情趣。

普陀宗乘之廟的大紅台和山勢巧妙結合，從形體上看，錯落變化豐富，從平面看，則曲折有趣。其建築主體的造型均採藏族寺院碉樓形式，但是在建築頂端的平台上，卻安排了幾個漢族的方亭子。儘管是兩個不同民族建築形式的結合，看上去卻十分協調，沒有任何唐突感。既有藏族碉樓的雄壯氣勢，又有漢族亭台建築的活潑感覺。即使今天看來，這些設計手法也都非常成功，頗值得當代建築師借鑑。

旭光閣內的圓形蟠龍藻井非常華麗，是典型漢式建築的裝飾手法。

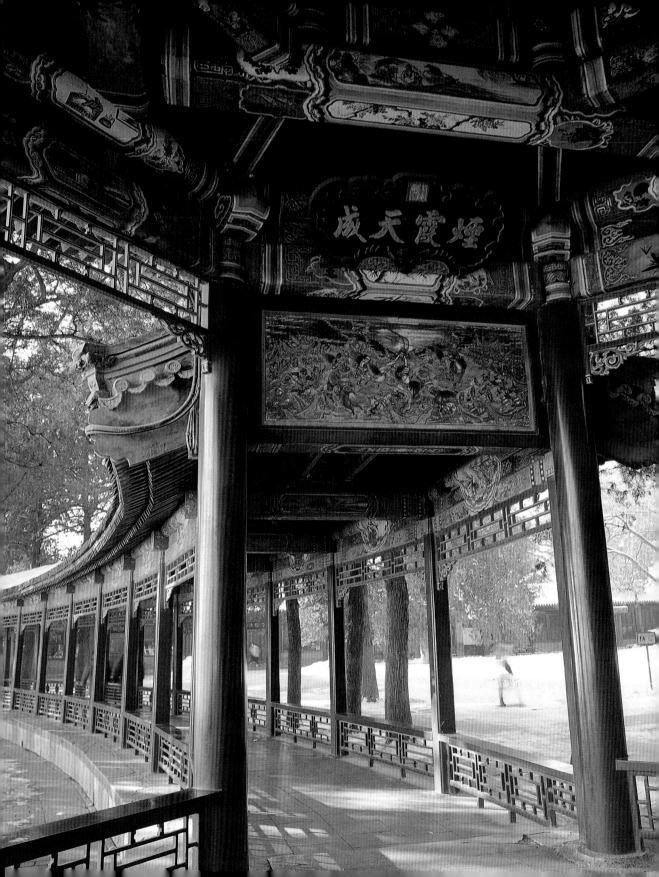

中國皇家園林的典範——

頤和園

Summer Palace, an Imperial
Garden in Beijing

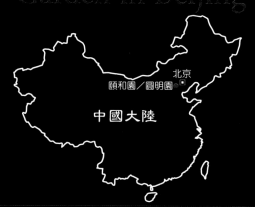

北京
頤和園／圓明園

中國大陸

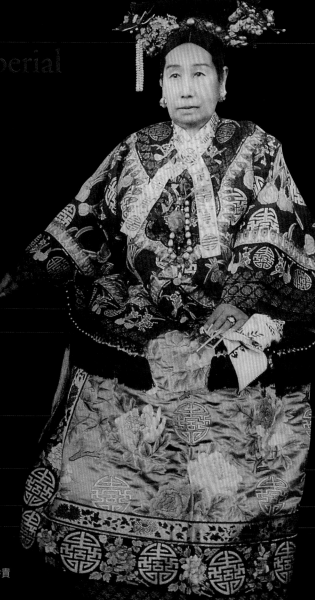

地　　點：北京市西北郊15公里處

簡　　史：始建於清乾隆15年，費時14年，於乾隆29年
（1764）完成，原名清漪園。1860年毀於英法聯
軍，光緒12年（1886）慈禧挪用海軍軍費重
建，改名頤和園。1900年再遭八國聯軍破壞。之
後經多次整修重建，始成今貌

規　　模：占地290萬平方公尺（290公頃），共有宮室及
亭、台、樓、閣等三千餘間建築，分為宮殿區、
萬壽山、昆明湖三部分

特　　色：中國皇家園林的代表，汲取中國山水詩、畫的意
境，博採南北名園之精華而成

列入世界遺產年代：1998年

頤和園的長廊繪有一萬多幅彩繪，賞景、觀畫兼具，極具巧思。（左圖）
慈禧太后挪用海軍軍費重修頤和園，雖然引起非議，卻也因此保存了一座珍貴
的皇家園林。（右圖）

從北京舊城西直門向西北行約10公里，就會來到中國現存第二大的古典皇家園林——頤和園。北京西山腳下山斷水聚，自然風光旖旎，遼、金、元、明諸代在建都北京的同時，也不斷在這一帶建宮修寺，後漸成規模。滿族入關建立清朝後，達官顯貴在這一帶造園蔚然成風。乾隆盛世時，先後翻建了三山五園（圓明園、長春園、萬春園、靜明園與清漪園），其中「清漪園」就是今日的頤和園。

1860年英法聯軍入侵北京，將乾隆的五處園林焚燒三天，夷為平地，園中所藏珍寶亦遭洗劫。後來慈禧本擬重修圓明園，但因國庫空虛，挪用了海軍經費先行修復清漪園，並將該園更名為「頤和園」，取「頤養平和」之意。1900年，頤和園再次遭到八國聯軍劫掠。現在的頤和園是被劫掠之後，經多次修復後的模樣了。

頤和園雖不及圓明園廣闊，但依山傍水，獨得天然妙趣，又為眾園之最。從園林構築上講，頤和園將古典哲學的陰陽學說；中國山水畫的虛實章法及統一又變化、包容又伸展的種種觀念，巧妙地融合在一起，無論鉅觀或微觀，都展現出令人留連忘返的美景。

頤和園開闊明朗，充分展現出皇家園林的氣勢。這是從昆明湖遠眺萬壽山建築群一景，當中高高聳立的，就是頤和園最著名的建築佛香閣。

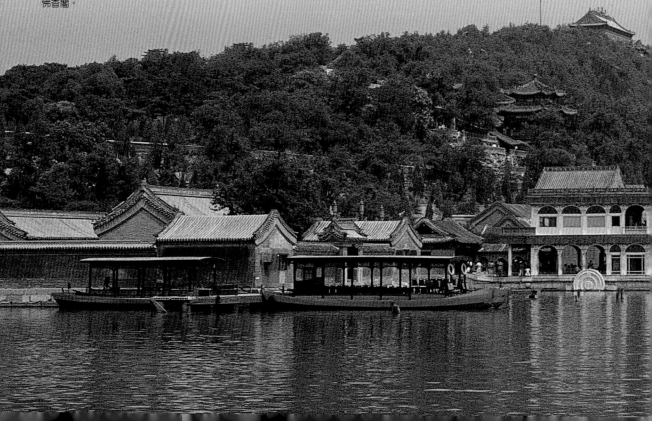

園中的金鑾殿──仁壽殿

頤和園依功能可分為：以仁壽殿為中心的政務區；以樂壽堂為主的後宮；以萬壽山、昆明湖為中心的風景區。一般均將東宮門視作正門，東宮門由一對威嚴的銅獅左右把守，中間御道丹陛上鋪著雙龍戲珠的玉龍石。進入東宮門後，迎面便是仁壽門。這座牌樓式的大門兩側連著紅牆，門邊各立著一塊青石，一像猴，一像豬，俗稱「雙獅鎮門」，典出《西遊記》。

進入仁壽門的院落內，首先見到一壽星石屏，後有一座閃亮的麒麟銅雕，正面就是七開間的仁壽殿了。從東宮門至仁壽殿，院落漸小而殿堂易高，使人產生一種局促的壓抑感，凸顯出皇權的威嚴。殿前兩側排列著成對的銅雕龍、鳳、缸、鼎。此殿初建於1750年，原名「勤政殿」，這是乾隆御苑中聽政大殿的通名，意在遊園不忘政務。後來慈禧長期在此執政，殿前的銅雕龍鳳也易位了。殿院內還有一些有趣的陳設，如供慈禧打水解暑的「延年井」、楊香武三盜九龍杯時躲在其後學雞叫的「雞鳴石」等。

頤和園平面圖

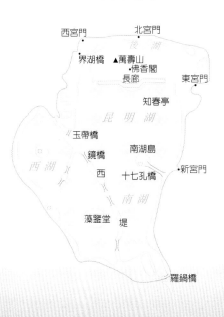

 帝后起居的後宮

　　繞過仁壽殿，一走出山道，萬壽山、昆明湖的景色便豁然展現眼前。這裡是以玉瀾堂爲主的後宮區。玉瀾堂西臨昆明湖，湖上波瀾瀲灩，故得此名。堂東西兩側各有配殿霞芬室和藕香榭，堂後小院西側建有一夕佳樓，是夏天納涼、傍晚觀霞的好去處。玉瀾堂曾是光緒的寢宮，內設寶座、圍屏、掌扇等，其布置和用具擺設均十分典雅。最突出的是兩面東西相向擺放的大立鏡，映射出的影像反覆對照，無窮無盡。臥室、書房仍按光緒居此時的樣貌陳列。1898年戊戌變法前，光緒在這裡召見袁世凱，事敗後又遭慈禧軟禁於此。他常以杖擊地，發洩滿腹愁悶，杖擊的遺跡至今仍清晰可見，讓人不由深深同情。

　　玉瀾堂內有幾條走廊均通向宜芸館。宜芸館本是圖書館，宜芸門內南廊東西內壁上，嵌著乾隆親筆臨摹的歷代名家書法刻帖。清末宜芸館成爲隆裕皇后的寢宮。隆裕皇后雖是光緒的正室，卻在慈禧與光緒的權力拔河中力助慈禧，身負監視光緒帝的使命。1912年溥儀的遜位詔書，也是由這位末代皇太后在此發布的。

　　從宜芸館往西便是樂壽堂，屬於前後兩進、左右各有跨院的四合院式建築群。原爲乾隆爲母后所建，後來成爲慈禧的寢宮。院內、宮中的陳設維持原狀，十分華麗。各院的建築物之間都有走廊相通，走廊的一側便是院牆。在南面的半廊外牆上，每間都開一什景燈窗，窗玻璃上繪有各色花卉，外形千變萬化。白天可透過窗戶觀賞昆明湖的美景，晚上在窗內點上燈，別有一番雅趣。

清末慈禧太后重修頤和園，園子建成後，每逢夏天，慈禧都會到此歇暑，住上一段時間。這是當年她在園內仁壽殿前乘輿的照片，兩旁有太監隨侍，右邊前方就是鼎鼎大名的李蓮英，左邊前方是另一位總管太監崔玉貴。

由宜芸館向東可到德和園大戲樓。這座大戲樓費時4年（1891～1895）才建成，規模僅次於佛香閣。上下三層總高21公尺，底層戲台寬17公尺。戲台上下各設天井、地井，需要時演員可自天而降或從地下鑽出。第二層還設有供機關佈景使用的絞車架，戲台下還有水井，既用來製造音響共鳴，又可為台上噴出湧泉。在清宮三大戲台（另兩座是紫禁城的暢音閣和承德避暑山莊的清音閣）中是最大的。

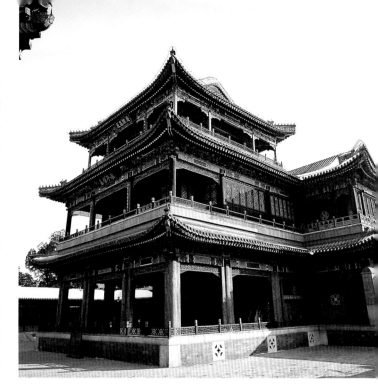

大戲樓對面是頤樂殿，專為慈禧看戲而建，殿後的慶善堂是她看戲時的休息處。慈禧愛看戲，德和園中的建築就是因為她嫌原來聽鸝館中的戲樓太小才興建的。她在頤和園裡住了十幾年，總共看戲262天次，最多的一年，看戲達40天次，她臨終前一個多月還在這裡看戲。如今園中除了陳列原狀外，還有戲曲服裝、道具及當年的輿轎等展示品。

中國建築講究對稱工整、布局嚴謹。但偌大的頤和園又是靠山臨水而造，景點多達數百處，該如何做到對稱工整呢？首先是依地勢高低就地造景，在每處景點中遵循傳統的散點式多軸線組合，而各個建築物之間又用門、廊、徑等結構聯通。上述幾處建築群落之間就是呈現這種關係，分散開來各自成趣，集中起來又是一個錯落有致的整體。

慈禧太后喜歡看戲，這座德和園大戲樓就是專為慈禧看戲而建的。特別的是，戲樓雖大，卻不設座席，慈禧都是坐在戲樓對面的頤樂殿看戲。有時皇帝或王公大臣「陪看」，只能坐在兩側的廊上。

 世上最長的畫廊——長廊

樂壽堂的西側近湖畔有一座邀月門，穿過門便是舉世聞名的長廊了。這條長廊全長728公尺，共計273開間，如同一條彩帶，勾勒出萬壽山與昆明湖之間的輪廓。既為平直無奇的山腳岸邊增添了景趣，又將各個分散的景點和建築群連綴成一個整體，把中國傳統建築中對「廊」的運用和設計，發揮到盡善盡美的程度。

長廊有如一條藝術畫廊，廊壁內側及橫枋均以傳統的蘇式彩畫，畫滿了一幅幅精彩的畫作。為求逼真，乾隆皇帝當年曾派遣畫工到杭州寫生，再根據寫生稿，畫成數百幅西湖美景。除此外，還有大量人物、花鳥及故事畫，也都極為精美。

高聳於萬壽山頂的佛香閣，因為地勢高，建築物本身也很宏偉，從園中每個角落都能望見，因此成了頤和園最著名的地標。登上此閣的最上層，居高臨下，全園景色盡收眼底。（右圖）

設計者在規劃長廊時，一方面要顧及統一的寬度、高度、色彩和形式，一方面又要避免單調呆板。因此建造了表現春、夏、秋、冬四季的4座重簷八角亭「留佳」、「寄瀾」、「秋水」和「清遙」，作為高低和轉向的連接點。其次是在廊內橫枋兩面、廊壁內側和亭的內圈都繪上彩畫，規則地安排了山水、花鳥和人物畫面。山水畫多是江南美景，以西湖實景為主，人物畫多是《三國演義》、《西遊記》和《千家詩》中的場景，總共一萬四千多幅，這大概是世上最長的畫廊了。遊人邊走邊看，絲毫不會感到單調乏味。

從長廊向外望，是浩渺的昆明湖；向內望，則是依萬壽山南坡而建的養雲軒、無盡意軒、魚藻軒，以及稍高的意遲雲在、瞰碧台、圓朗齋、寫秋軒等景點，還有長廊與諸景點之間的四時花草。在信步前行時，甚至不覺得有起伏和彎曲，只知道遠景近畫變化萬千，美不勝收。

萬壽山建築群

長廊的中間有一缺口，正對著萬壽山主建築的中軸線。這條中軸線從山腳到山頂依次排列著以排雲門、排雲殿、佛香閣為主體，向兩翼延伸成「山」字形的建築群，背後是後山。前山即南坡，面積大、景物多，是園內主景集中的地方，遠觀近覽，各得其妙。

連接長廊中心點的是一座門闊五間的牌樓，即排雲門。門前兩側有一對銅獅和12塊生肖石，慈禧曾在牌樓前的臨湖碼頭放生。步入排雲門，便是排雲殿。這座歇山重簷式的大殿高踞在玉石台上，前後共有21間宮室，十分雄偉壯觀。此殿原是為慈禧賀壽而建，慈禧曾多次在此舉行祝壽活動。殿前平台上排列著銅製龍、鳳、鼎，台下是四口俗稱「門海」的大銅缸。殿內有寶座、圍屏、鼎爐、宮扇等陳設，全都依照原樣擺置。

排雲殿後是德暉殿，從這裡踏上100級台階即達佛香閣，佛香閣是頤和園最具代表的建築，巍峨高聳，從很遠的地方就可以看見。自園中湖上的各個位置遠眺佛香閣，都有不同的視覺效果。佛

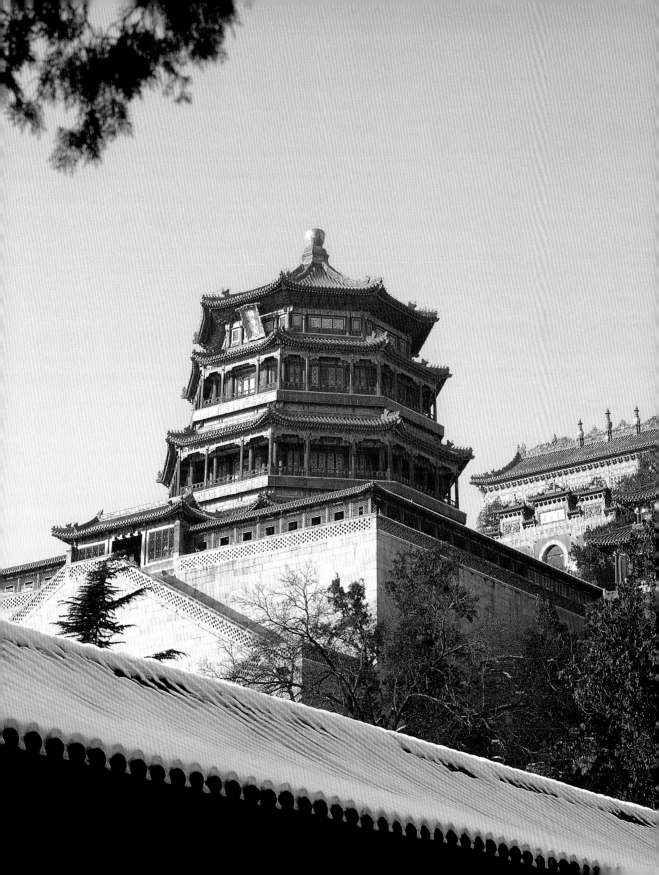

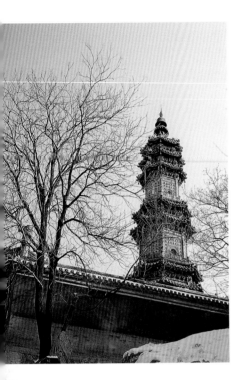

多寶塔是後山中路唯一倖存的建築，塔高16公尺，以五色琉璃瓦砌成，精緻秀麗。外部有八個面，每面都鑲砌著一尊尊小佛像。頂部懸掛銅鈴，一陣風來，鈴聲清揚，彷彿天外妙音。

香閣經過多次整修，目前第一層為千手千眼菩薩，第二層是乾隆時塑的三世佛像，第三層闢為佛香閣建築藝術展覽室。

佛香閣的東西兩側分立著大體對稱的石碑和銅亭。石碑上為乾隆御筆的「萬壽山昆明湖」，高9.87公尺，仿嵩山嵩陽觀碑建造，背後襯著一組宗教建築「轉輪藏」。從佛香閣左側的敷華亭向西便是銅亭。銅亭正名寶雲閣，因通體及構件均為銅鑄，故有此名。亭子建於1755年，高7.55公尺，重207噸。雖為銅鑄，但雕之精、刻之細不亞於木料，令人歎為觀止。亭上的門窗在英法聯軍中遭劫掠，於近年才從海外尋回。銅亭的漢白玉石台背後也是一組佛教建築「五方閣」，以密宗的觀念體現「四海歸一，天下太平」之意。

從佛香閣向後就是一座三開間七樓的五色琉璃牌坊「眾香界」，和一座雙層五開間的五色琉璃佛殿「智慧海」，該殿全是磚石結構，沒有梁柱，俗稱「無梁殿」。兩面枋額和前後殿額均為三字，聯讀即成佛家偈語：「眾香界，袛樹林，智慧海，吉祥雲」。智慧海位於萬壽山頂，從這裡向南、北分別數算建築物，均為九數，暗含「九九歸一」之意。

夕雲觀藝 萬壽山西麓景區

從排雲門沿長廊繼續西行，就來到聽鸝館及萬壽山西麓的一片景區。快到長廊西端時，其北方便是聽鸝館。這裡原是乾隆為其母后聽戲所建，館名實是藉以形容梨園妙曲。現改為餐廳，供應最正宗的御膳。很多外國領袖，例如英國前首相柴契爾夫人，都曾在此品嘗過御膳。

從聽鸝館向西，有內藏巨型太湖石的「石丈亭」、名為「清晏舫」的石舫，以及荇橋、澄懷閣、船塢等景點，多以奇巧取勝。聽鸝館的背後有乾隆御書「燕台大觀」四個大字的巨石，石下有一組稱為「畫中遊」的建築，循山勢分為三亭二樓一齋一牌坊。居中的主亭畫中遊為二層樓閣式大敞亭，八角重檐。

亭後三面環山，從左右遊廊可進入兩座六角陪亭，再往高處是

「愛山」、「借秋」二樓。再從兩遊廊分別沿山而上，最後會於環山上的小齋。人在畫中遊內，極目四望，廊柱與檐板間形成的天然畫框中，逐一呈現遠山（兩邊的玉泉山及其寶塔）、近水（昆明湖）及附近的樓台亭閣，令人陶醉。與山東麓的玉瀾堂景區相比，萬壽山西麓這一帶略顯面積小、景物少，故又點綴雲松巢、邵窩殿等建築，與中軸線上的排雲殿斷續相連，疏密得體。

鬧中取靜的後山

按照中國古代哲學的陰陽說，（萬壽）山為陽，（昆明湖）水為陰；山南水北為陽，山北水南為陰。因此，萬壽山面對昆明湖的南側處於陽光照射區，景點雲集，遊人如織。而北側則古樹參天，曲徑通幽，宜於漫步沈思。

後山的中軸線直對北宮門，與排雲殿居中的前山中軸線稍稍錯開。從上面的智慧海向下，依次是四大部洲、香岩宗印之閣、須彌靈境、埲台、牌樓、長橋、北宮門。這一路建築與前山直抵排雲門的建築群落一樣，都有濃郁的宗教色彩，寄託了清皇室嚮往西天和慈禧自比觀音的想望。後山中間的建築，除了多寶琉璃塔外，都已焚毀，後來始終未能修繕復原，但滿目蒼涼的景物，倒也不失幽靜深邃的本色。

這艘白石砌成的石舫稱為清晏舫，「停泊」在萬壽山前西端的湖邊。1755年仿古代船隻砌成，英法聯軍時艙樓被焚燬，只剩船身。後來慈禧改建，添加西式艙樓，並在艙樓中的隔窗鑲嵌西洋的彩色玻璃，甚至還在船兩側加上機輪，就成了現在這種中西合璧的模樣。

能夠打破這股寧靜氣氛的，是後湖中間蘇州河兩岸的蘇州街。這裡所洋溢的世俗情趣與之前的宗教氣息形成強烈對比。這條街俗稱買賣街，係由乾隆下令仿造蘇州「一河兩街」式樣建成的，英法聯軍時被焚燬。直到1990年才修復，岸街上有會仙居、吐雲號、甘露居、蘭蕙軒、細香鋪等數十家店面，仿舊時的茶館、錢莊、酒鋪、藥店等，有的也賣泥塑人偶、風箏、香扇等現代工藝品。店員一概清裝，交易須換銅錢，彷彿清代商店街重現。其布局完整、色彩獨特，堪稱一絕。

 ## 靜趣諧和的諧趣園

頤和園布局之奇巧，深得中國園林藝術之妙。總體規劃布局在虛實交錯、陰陽相映、大中見小之外，還有小中見大及園中之園等手法。小中見大的典型是妙覺寺，園中之園的代表則是諧趣園。妙覺寺位於後湖北岸，臨近北宮門。該寺並非宗教建築，而是絕妙的點景之筆。高10公尺的土山上建了一座小寺孤廟，由湖面仰視，如塞山野寺，擴大了山湖空間，意趣無限。大園中套進無數小園，融

蘇州街沿後湖蘇州河而建，兩岸俱是復古的商家，一家家遊逛，頗有趣味。這也是少有機會真正上街購物的皇室成員最喜愛的遊樂。商家色彩鮮明的各式店招、燈飾、彩旗，更散發出熱鬧氣息，即使是冬日雪天，也不覺冷清。

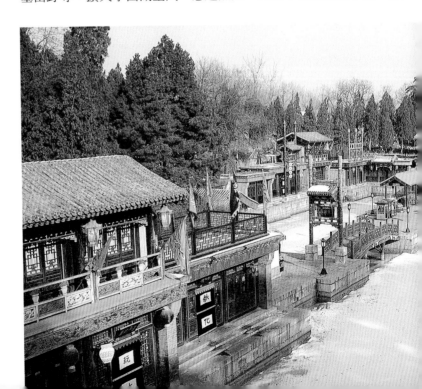

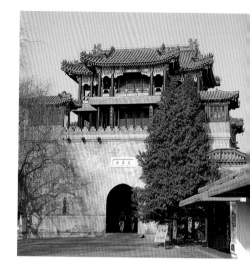

萬千變化於一爐，是這座大型皇家園林的一大特色。在頤和園的眾小園中，首推諧趣園。該園深隱於後湖東端的山凹之中，不注意難以尋覓。一般均由大戲樓經柏樹林，過「紫氣東來」城關至此。

該園建於1751年，仿無錫寄暢園。面積雖不過十餘畝，但景色萬千，百遊不厭。園的中心是水池，繞池有五處軒堂、七座亭榭、百間遊廊。倒影入池，步移景換，極具江南園林靈秀之氣。在「知魚橋」觀魚、「尋詩堂」得詩、「雲竇仙府」藏雲、「玉琴峽仙島」聽泉，真是「以物外之靜趣，諧寸田之中和」。人們取乾隆〈惠山園八景詩序〉，總結出園中的時（季節）、水、聲、橋、書（書法）、樓、畫（廊上蘇式彩畫）、廊、仿（仿造）九趣。而仿趣中最突出的則是仿「蘭亭」。

煙波浩渺的昆明湖

昆明湖原名「甕山泊」，乾隆時仿杭州西湖擴展，並據漢武帝練水軍之典改稱「昆明湖」。湖面達220萬平方公尺，占全園面積的四分之三，以西堤分為裡、外兩湖區。平均水深1.5公尺，最深處達3公尺，水源主要來自玉泉山的龍、玉二泉，現又與京密引水渠相通。京城水系疏通後，有兩條河可從城中直通此湖。

昆明湖位於萬壽山之南，一虛一實，一疏一密，構成了優美的湖光山色。從玉瀾堂、仁壽殿景區出文昌閣，經知春亭，沿東堤可從陸路走到銅牛和廓如亭。文昌閣樣式如同關隘，閣上有十字形二層樓閣，奉祀掌管功名利祿的文昌帝君。四角又配建了一層角閣，登樓可四面觀景。

昆明湖東岸的文昌閣最早是清漪園的一處園門，因此外觀有如城關。登此閣，可以眺望萬壽山、西山及昆明湖，景致甚佳。

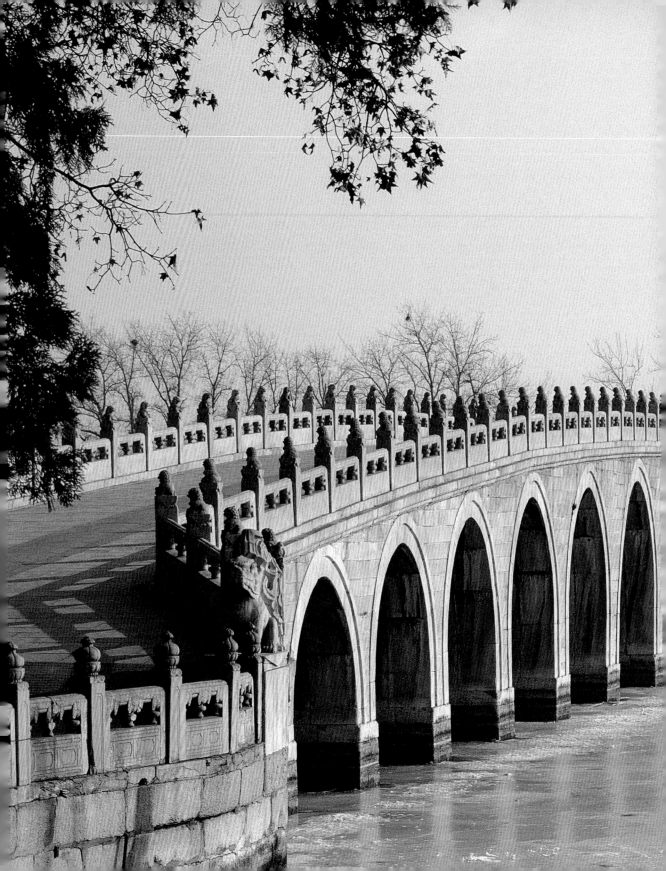

十七孔橋橫跨昆明湖上，全長150公尺，是園中最長的一座橋。這座仿蘆溝橋而建的長橋，弧狀的橋身，型態十分優美，遠遠望去，彷彿一條白練。冬日在平滑如鏡的昆明湖的襯映下，更顯得冰清玉潔。

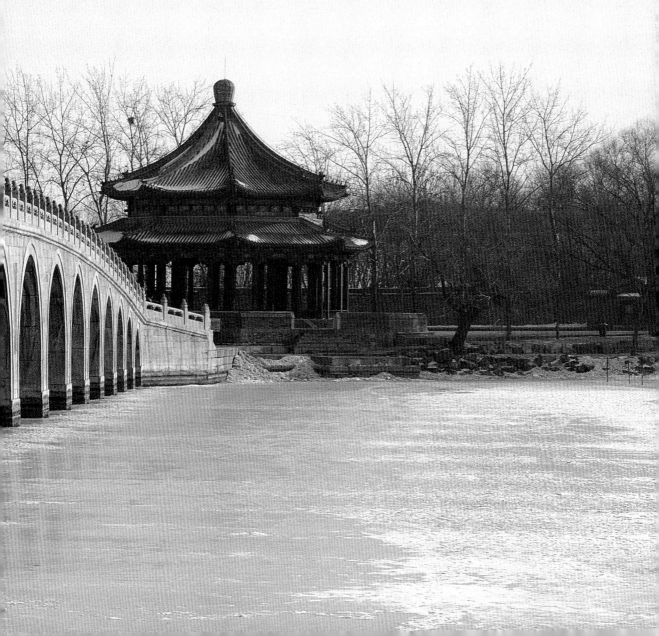

銅牛靜靜蹲伏在昆明湖畔，形成很別緻的景觀。除了作為點綴景色之用，這座銅牛還具有鎮水的象徵意義。相傳大禹治水時，每治好一處，就鑄造鐵牛一頭，沈入水中，以鎮服水患，後代沿用。昆明湖畔的這座銅牛，同樣也有鎮水之意。

昆明湖仿杭州西湖，湖邊同樣有桃花垂柳掩映，景色十分宜人。遊人在湖上盪舟，飽覽湖岸美景，悠然自得。（右圖）

出文昌閣向南，湖濱小島上即知春亭，因島上遍植桃柳，最早顯春意，故得此名。站立亭中遠眺近望，遠、中、近景一覽無遺，是觀全園景色的最佳地點。岸邊還有元朝宰相耶律楚材祠。再向南行，即可見全園最大的廓如亭，八角重檐，由內外三層24根圓柱和16根方柱支撐，獨具特色。該亭如一秤錘，壓在十七孔橋東端，挑起橋西側的重點景區南湖島。廓如亭旁邊有一銅牛，鑄於1775年，是特有景觀，青銅牛身下是石雕的海浪紋須彌座，表示鎮水之意。

十七孔橋也是頤和園大名鼎鼎的景物，優美如長虹，橫跨在昆明湖上。17個孔券乃體現「九重」之數，因為從中間的最大孔向兩端數去都是九。欄杆柱頭也和蘆溝橋相似，雕著大小不同、形態各異的石獅。橋西為湖中最大的島嶼南湖島，島上建有龍王廟、鑒遠堂、月波樓等建築。主體建築為北面假山上的涵虛堂，為當年皇帝觀看水師演練之處。

從全湖來看，長長的西堤與從西堤岔出去的短堤將湖隔成三塊，而分立其中的南湖島、藻鑒堂和治鏡閣島，分別象徵著東海的蓬萊、方丈、瀛洲三座仙山，是道教信仰中的不老仙境。從全園來看，南湖島與萬壽山佛香閣的位置在對景手法上呈一賓一主之姿。而西堤之外無限深遠，借用園外西山淡抹的自然風光，給人開闊之感，確是景無邊，意不盡。

西堤上著名的景色是仿西湖的蘇堤六橋，這風格各異的六座橋，猶如彩練上的六顆明珠。堤上植樹，橋上置亭，便於遊覽中休憩之用。乾隆和慈禧都很喜歡在此賞玩，慈禧還在此留有裝扮漁家婦的照片。這六座橋由南向北依次是柳橋、練橋、鏡橋、玉帶橋、豳風橋、界湖橋。六橋從頂到券，形制各有異趣，座座美不勝收。

在造園藝術上，頤和園運用靈活自如的障景、點景、抑景、借景、漏景、對景、仿景、意景等豐富手法，既充分利用自然之美，又深得巧奪天工之妙。參觀頤和園時，除了瀏覽各處景點和藝術品陳列外，園中的匾額和楹聯也相當精采。各處景點的題名無不有典，而充滿詩情畫意的楹聯、題辭既寫景又寄意，蘊含著博大精深的中國文化。各處的題字和墨寶，除了乾隆、慈禧和光緒的御筆外，也都出自名家之手，不啻是一座書藝聚珍的園林。

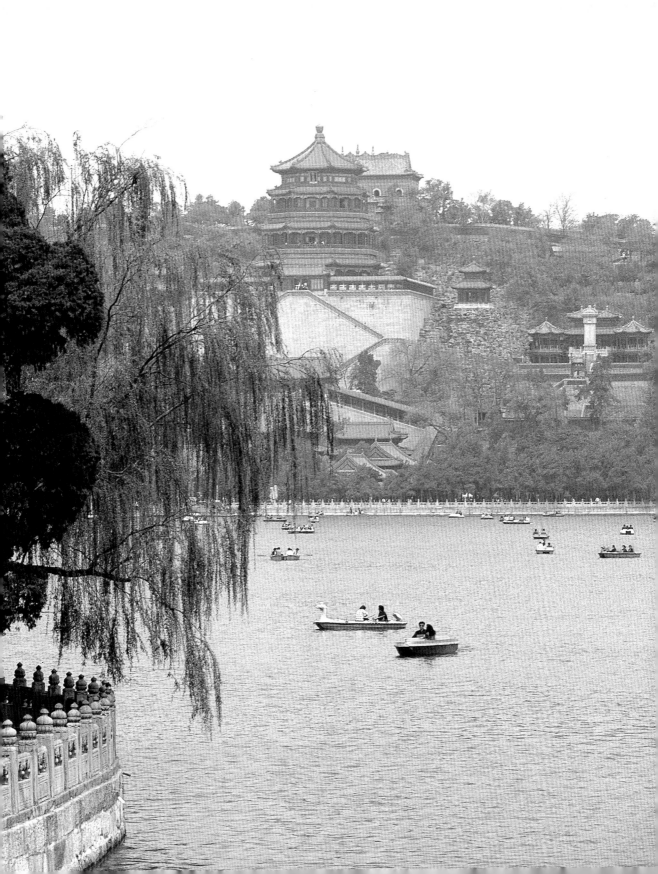

中國的皇家園林

王其鈞 撰文

中國是世界上最早進行造園活動的國家之一，而中國最早的園林便是皇家園林，其功用是作為帝王的離宮。皇家園林除了具有遊樂休憩的園景以外，還有一些宮殿建築，以便舉行朝賀和處理政務之用。除此之外，帝王、后妃以及服侍他們的宮女、太監也要在此居住，因此還要具備帝后寢宮、供宮人居住的房舍和功能性建築。寺廟建築也不可或缺，以供皇帝祭祀之用。因此，皇家園林除了具有一般園林開闊、靈活、優美的特色外，還要有皇家建築富麗堂皇的奢華感。

歷代皇家園林

在中國歷史上，每一個朝代的皇家園林都有其鮮明的特點。商朝時，出現了供天子畋獵的「囿」。這種最早的園林主要是利用自然景色作為園景，園中唯一的人工建物是「台」，專供天子祭祀上天。

中國皇家園林起源甚早，漢朝的上林苑是在秦朝的舊苑上擴建而成的，古書上說「上林苑方三百里，苑中養百獸，天子秋冬射獵取之。」是歷代最宏偉的皇家苑囿。可惜上林苑早已不存，只能從這幅明末佚名畫家的〈漢武帝上林出獵圖〉想像。圖中間偏右，騎馬、頂上有華蓋的即漢武帝。

周朝時，囿的規模遠超過商代。周文王的囿稱靈囿，是最早有文字記載的皇家園林，園中除了「台」之外，還有人工挖掘的池沼。而周靈王的昆昭台，「台高百丈，升之以望雲氣」，十分宏偉。秦朝上林苑中的阿房宮，巧妙地利用寬廣、高低起伏的地形，並大量使用廊，為後代的皇家園林所效法。

漢代的上林苑，是中國歷史上最宏偉的皇家園林，以大面積優美的山林作為園址。園內最大的宮殿建築群稱為建章宮，北面是人工開挖的太液池，象徵大海。池中有蓬萊、方丈、瀛洲三島，象徵海中的三仙山。這種「一池三山」的設計，影響了歷代的皇家園林。

隋代在東都洛陽外建規模宏大的西苑，以自然環境為依託，以水為骨架，將建築群以十六院的形式來設置，並種植大量的樹木花草。這標誌著園林建築已經開始按照地形來劃分區域了。

唐代國力強盛，建造的皇家園林數量更多，有太極宮內的西內苑、興慶宮的龍池、禁苑等。在長安城東南角的風景區還建造了芙蓉苑作為皇家園林，其中的水池叫做曲江池。有趣的是，長安城的東北部和東部建夾道，用兩側的城牆將夾道遮擋，無論

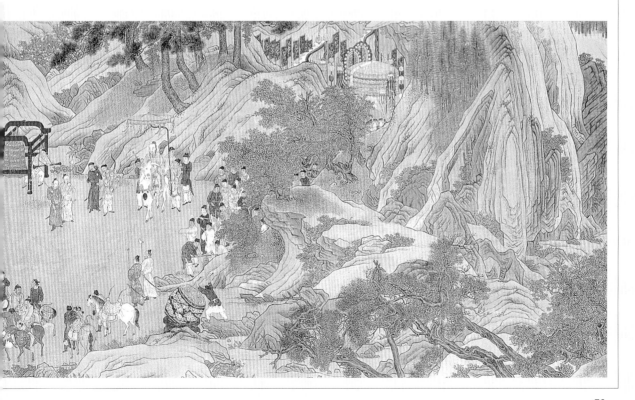

清代的皇家園林經常模仿各地私家園林及江南美景，例如頤和園中的諧趣園就仿自江蘇無錫的名園寄暢園，成為極富江南特色的園中園。有趣的是，到了冬天，北方大雪紛飛，夏日荷花飄香的水池也結了冰，別有另一種情趣。

是在城裡或是城外，看到的都只是城牆，這樣可以保障皇室遊園時的隱私。夾道還使芙蓉苑和城北的大明宮相連接。

北宋的汴梁，內城東北隅有一座以假山為主的大型園林──艮嶽，城外西郊有金明池，都是皇帝遊樂用的御苑。明代的皇家園林較小，主要是紫禁城西面的西苑（現在的北海和中南海），以及北京城西北的大泊湖行宮。清代，園林建築得到空前的發展，集中國皇家造園藝術之大成。除了繼續擴大西海子（元明以來的三海）的建設外，還在北京西郊風景優美的地帶興建圓明園、長春園、萬春園、靜明園、清漪園等園林。

皇家園林的造園藝術

中國皇家園林發展雖早，遺憾的是，各朝園林均未能留下，只有清代還有幾處皇家園林保存至今，成為後代研究皇家園林的寶貴素材。尤其頤

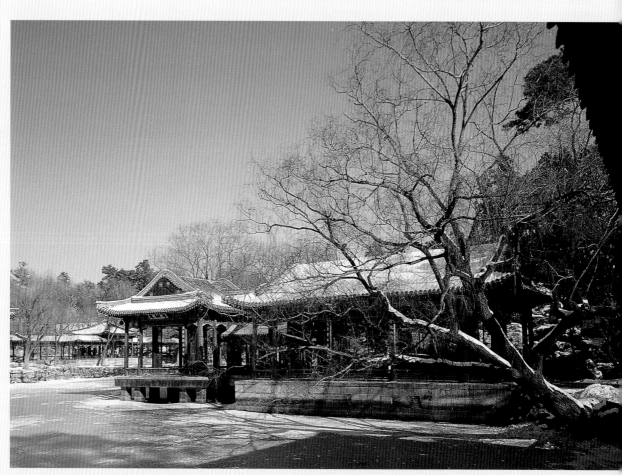

和園,藝術性特別高,且位於北京近郊,交通方便,成為我們遊賞、研究皇家園林絕佳的範例。

從頤和園看來,清代皇家園林面積廣大,地形高低錯落,並具有相當面積的水面。在園林的建築布局上,首先在地形平坦的地帶集中設置宮殿建築,使之自成體系並成為一區。以頤和園為例,就是東宮門和仁壽殿景區。

其餘的部分則依照地形特點劃分成若干區域,每個區域都有其不同的主題和內容,並依照其主題和內容來設置景物。受江南名勝和私家園林的影響,清代園林的內容和景物都用富有詩意的名稱來表現。在處理手法和所表現的意境上,也大量模仿江南名勝和私家園林。譬如諧趣園,就是模仿無錫的寄暢園而建的。

在利用不同的建築布局和規模來創造和諧統一的園林效果方面,皇家園林有相當高的成就。不同於江南的私家園林,皇家園林有時採用對稱布局,以規模龐大的建築群作為全園的主體,因而產生雄壯的氣魄,萬壽山前山的建築群就是最佳實例。

在選地方面,主要以能取得優美的對景為標準。在山坳、水窪或平地,建築以欣賞內部的景色為主,例如畫中遊景區。而在視野開闊的地方,則安排一些可以遠眺的建築,例如佛香閣。由於皇家園林可以有大面積的土地,在利用環境創造開闊的空間方面,有時將水面分割成若斷若續的部分,造成層疊感,使湖面更加深遠,龍王廟島和西堤將昆明湖分割開來即是一例。

在借景方面,皇家園林往往將近山遠景一併收入,有效地擴大園景範圍,譬如頤和園就借北京西山作為遠景。這些恢宏的氣勢和深遠的空間感都是私家園林無法獲致的。不過皇家園林在建築形式上採用的是笨重的官式建築,在大的景區看起來氣勢雄偉,但在小的景區往往和曲折的景觀不能協調。

總體而言,皇家園林儘管各個景區各有特點,但藉由景區間的相互呼應,更能襯托出大建築群的氣勢。在參差錯落的景色中,或襯托一座山崗,或圍繞一片湖區,形成格調統一的一個大景區。將各部分巧妙聯繫在一起的還有精心布置的遊覽路線,創造出一種富麗堂皇而又饒有變化的藝術風格。

皇家園林因為面積大,可以規劃各具特色的建築群及景區。例如集南北各園之長的避暑山莊,就有康熙三十六景及乾隆三十六景。這是清代畫家冷枚繪的〈避暑山莊圖〉,雖非十分寫實,仍可看出整個園林的龐大規模及恢宏氣勢。

歷盡滄桑的萬園之園──圓明園

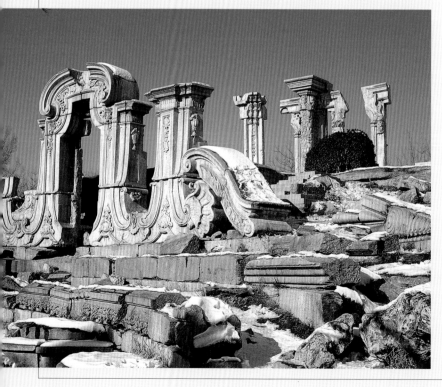

毀於英法聯軍的圓明園，只剩斷垣殘壁。這是園中「西洋樓」廢墟，西洋樓是中國皇家園林首次出現具有歐洲巴洛克風格的建築，係仿自法國凡爾賽宮。雖已傾頹，從殘壁中，仍然可以看出石雕的精細及建築的宏偉。

每一個飽覽過頤和園園囿之美的遊人，一定會更想知道當年被譽為「萬園之園」的圓明園，過去曾擁有怎樣的傾國之姿。不過，再美好的過往，都已不堪歷史的湮沒。今日的圓明園，只剩下殘存著零星斷柱孤門的遺址公園，供人思昔懷古。

位於頤和園東北邊的圓明園始建於清初，是雍正、乾隆至咸豐等皇帝度過大半時光的離宮別苑。園子起初在康熙皇的暢春園基礎上展開擴建，

到了乾隆時期，皇帝六次下江南，搜羅天下名景勝蹟，以移天縮地之勢移植至圓明園。乾隆皇又另建長春園和綺春園（後名萬春園），和圓明園形成一個倒「品」字布局，三園總稱「圓明園」。這時園中已有「四十景」，可謂是圓明園150年開發歷程中的黃金時代。

19世紀末，陷入腐化與衰退的清帝國依舊關起門來夜郎自大。直到咸豐10年（1860）英法聯軍之役，連京城都給洋人劫掠了，沈睡中的主政者才開始感受到一絲時局的撼動。不過一切都晚了，法軍首先踏入圓明園，接著英軍來了，勝利者劫空了園中珍寶，其中包括顧愷之的〈女史箴圖〉傳摹本（現藏於大英博物館）。

最後為了湮滅毫無軍紀的惡行，英軍四處縱火燒了萬園之園，火光數十日不歇，也燒毀滿清帝國最後的尊嚴。一場大火使圓明園成了四處斷垣殘壁的廢墟，只剩下綺春園正宮門西側的正覺寺，因為位置自成格局而倖免於難。

儘管如此，腐敗像死神一樣賴在清帝室的病榻前。40年後，八國聯軍再一次踐踏了北京，半死不活的圓明園又遭鞭笞，就此諸勝滅絕。如今只

能從古代留存下來的〈圓明園總圖〉、〈圓明園四十景圖〉等史料，來還原這座被當時歐洲人稱為「一切造園藝術的典範」的中國皇家園林。

在占地約340萬平方公尺（比頤和園大50萬平方公尺）的圓明園內，分為宮殿區和園林區，總共有一百多處建築群，堤島三百多處，景點160處。建築群的形狀有彎月形、卍字形、一字形、四字形、工字形、書卷形、口字形、曲尺狀等等，但全無重複，充分展現出中國各地院落布局的豐富面貌。

值得一書的是，長春園裡以凡爾賽宮為藍本的西洋樓，係乾隆皇命耶穌會教士郎世寧、蔣友仁等所籌劃的。這座宮殿首次採用西洋巴洛克式風格來設計，不過細部處理仍以中國傳統花樣呈現，創造出相當成功的東西融合建築。由此可見，滿清帝王已經廣納了外邦文化，並有意將御苑打造成中西合璧的景象。這樣的嘗試不僅將法式建築與園林引進中國，還透過郎世寧等人的介紹，在歐洲引發了第一次中國熱，充滿東方情調的陶瓷製品、建材與建築樣式在歐洲風靡了好一陣子。

圓明園集結了中國南北園林風格的精華，其中又以意趣為尚，以山光水色稱勝。獨立的小園林如背山面水的「樓月雲開」、左山右水的「接秀山房」、疊石臨湖的「杏花春館」

等，不僅名號風雅，更各自擁有非凡的景觀與意境。仿建自江南風光的「三潭映月」、「雷峰夕照」、「平湖秋月」、「蘇堤春曉」等景點，可看出古代帝王家天下的心理與竭盡巧思的建園企圖。

圓明園內最大的人工湖泊稱為福海，意味著「福如東海」。但遺憾的是圓明園並沒有這個命，福海反而成為當年司園大臣文豐在法軍入園後，投湖殉園的地方。遺址中傾圮的西洋樓門楣，好似在泣訴著清末國事蜩螗的無奈，長吟著這段文明浩劫的悲歌。

圓明園被毀之後，重修之聲不絕於耳，但經專家評估後發現，完全恢復原貌已無可能，目前只有能力做局部整修。北京市文物部門從2001年開始，對全園做詳細的考古勘查，2003年開始恢復園內的山形水系，並首次修繕園中唯一倖存的建築──正覺寺，預計2003年9月底完工。另外，荒廢了將近一個半世紀，一片荒煙漫草的圓明園意外成為物種生息孳衍的都市荒野，內有數十種野鳥、昆蟲、樹木，具有極高的保育價值。但願歷經了洋人劫毀、軍閥破壞、匪徒盜掘後的這片廢墟，不至於再一次在重建與保育的失衡中受創。

圓明園建築群布局各有不同，有的呈「工」字形，有的呈「口」字形，有的則呈曲尺狀。此圖是圓明園四十景之一的「山高水長」，建築物呈「冂」字形。原建築已毀，只能從遺留下來的〈圓明園四十景圖〉想像。

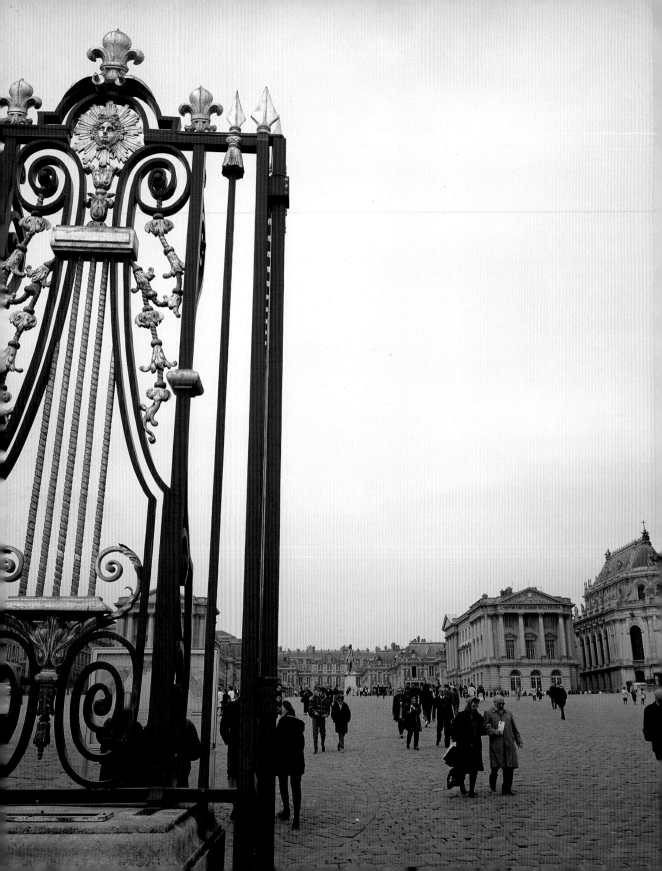

歐洲第一宮苑——

凡爾賽宮

VERSAILLES

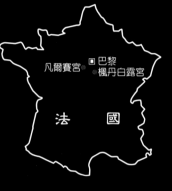

凡爾賽宮　■巴黎
　　　　楓丹白露宮

法　　國

地　　點： 法國巴黎西南郊凡爾賽城

年　　代： 最早是法王路易十三的狩獵行宮，1664年路易
　　　　　　 十四在原基礎上重建，費時五十年，建成一座
　　　　　　 大型宮苑。法國大革命時遭到破壞，幾乎廢
　　　　　　 棄。1953年起，法國政府大規模整修，重現原
　　　　　　 貌，開放給大眾參觀

規　　模： 占地800公頃，分為宮殿和御苑兩大部分。大
　　　　　　 小三座宮殿，共七百餘間宮室

特　　色： 歐洲最宏偉華麗的皇宮，法式園林的典範，影
　　　　　　 響了歐洲其他各國的宮苑建築

列入世界遺產年代： 1979年

凡爾賽宮的正門，經過廣場，就是宮殿區。這座西方最宏偉的宮苑，每年吸引大批
遊客。（左圖）
法國名王路易十四在位72年，將法蘭西帝國的聲勢推向頂峰。打造五十年的凡爾賽
宮，也是他著名的功績之一。（右圖）

花都巴黎繁榮似錦，但那種熱鬧喧囂難免令人感到疲憊，奔赴西南18公里處的凡爾賽，一睹歐洲最大的皇家宮殿和園林，就不僅僅是嚮往，而且是需要了。

1624年，法國波旁王朝第二代君主，愛好狩獵的路易十三（Louis ⅩⅢ，1610～1643在位），在荒僻的凡爾賽山崗上建造了一座狩獵館，1631年又將那裡擴建成一座小宮殿。每當他在巴黎為國事感到厭煩時，就到這裡來打打獵，散散心。

路易十四的偉業

路易十三1643年在他親手創建的凡爾賽宮中撒手人寰時，他的王儲才剛剛5歲，就是著名的路易十四（Louis ⅩⅣ，1638～1715，1643～1715在位）。這位幼年登基的小王靠母后奧地利的安娜

凡爾賽宮全景，宮廷畫家帕泰爾（Pierre Patel）繪於1668年。當時凡爾賽宮宮殿及御苑均已完成，路易十四在御苑舉辦了盛大宴會，從此，凡爾賽宮名聞遐邇。宴會第二天，國王立刻下令對宮殿進行第一次擴建。

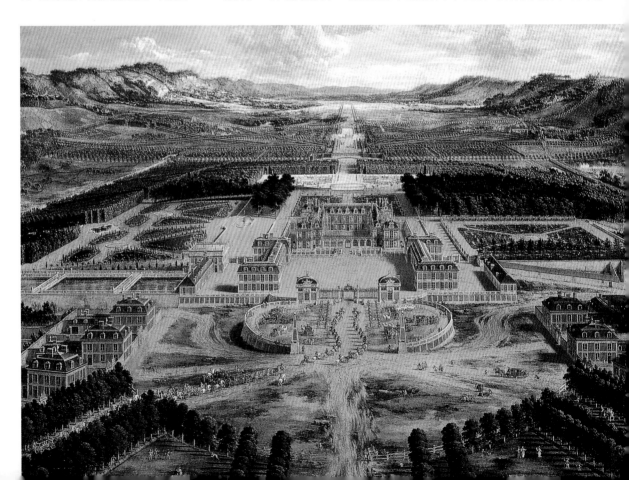

（Anne of Austria）攝政，並由宰相馬薩林(Cardinal Mazarin)輔佐。
然而當時適逢歐洲大陸的三十年宗教戰爭(1618～1648)，巴黎城裡
也動盪不安。1649年1月的一個嚴寒之夜，10歲的路易悄悄逃離了

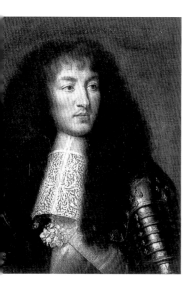

這座曾爲他的出生而大舉慶祝的城
市。三個月後勤王的軍隊平息了叛
亂，控制了巴黎。但由於貴族相繼
爲亂，巴黎再度陷入混戰之中，路
易十四只好再度逃亡。他在兩度內
亂中飽嘗風餐露宿、野戰攻城之
苦，直到1653年才在萬千市民夾道
歡迎中重返巴黎。

路易十四年輕時，即卓爾不凡（左圖）。他23歲親政，立刻展現出一代名王的氣勢，三年後（1664年）開始興建凡爾賽宮。這座歐洲最宏偉的宮殿，正是這位「太陽王」至高王權的表徵。如今，路易十四的騎馬英姿，仍高高矗立在宮殿前廣場，隨時提醒世人，他才是凡爾賽宮真正的主人（下圖）。

1661年馬薩林去世，路易十四
開始親政。這位23歲的青年帝王，
一來對巴黎的動亂心有餘悸，
二來對貴族的權勢深惡痛絕，於
是遠離巴黎的皇宮，將政治中心
及私人生活都移往郊外的凡爾賽宮。可以說，他在1664年大力興建
凡爾賽宮的時候，就已經對治國方略成竹在胸了。

路易十四文治武功兼備，在他治下，不但在國內集中了王
權，對外戰爭也連連告捷，擴大了不少疆土；加上經濟繁榮，國
力之強，堪稱歐陸第一。這樣強國的宮殿及園林，當然要與國家
地位匹配，何況那又是個崇尚奢靡豪華的時代。路易十四本人又好
大喜功，以「太陽王」自居，因此凡爾賽宮便修建成了歐洲第一豪
華大宮苑。當時法國已有人口1,800萬(英國只有550萬)，路易
建構了一個有效的稅務機構，親自統管財政。他雖不學無
術，卻統治有方，全國總收入的一半就用來修他的宮苑。

且不說那些填池、挖丘、開河的大工程，單單他雇用的建
築師和造園師就都非等閒之輩，如建築師阿爾瑞-芒薩爾（Jules
Hardouin-Mansart，他是宮殿的主要設計者）、勒浮（Lauis Le
Vau）、造園師勒諾特（André Le Nôtre）、畫家勒布朗（Charles
Le Brun)等。其實，他們原本是財務大臣富凱（Nicolas

路易十六是路易十四的玄孫，平凡庸懦。他在位時，法國國勢已衰，社會動盪不安，他雖力圖振作，卻已回天乏術，最後爆發法國大革命，被人民送上了斷頭台。

Fouquet)所延攬的優秀藝術家。富凱既覬覦宰相的職位，又過著極其奢華的生活，他斥鉅資建了一座十分華美的庭園，落成後，以盛大的宴會招待國王和群臣，想博取國王的歡心，不料反倒引起路易十四對他「越制」的忌恨，三周後便將他逮捕。富凱戴著鐵面具入獄，抑鬱死於囚中。這些藝術家便轉投國王宮中，得以成就凡爾賽宮的偉業。

現在就讓我們來俯瞰一下這座舉世聞名的宏偉宮苑：20公里的道路、20萬株樹木、700間廳室(內有2153扇窗戶、67道階梯、屋頂面積11公頃)、一座可容納1200名觀眾的劇場、1400處噴泉、35公里長的水渠、一間種了3,000株橙樹及石榴的溫室。整個宮苑占地800公頃，足足動用了36,000名工匠、6,000匹馬，花費了五十年才得以完成。

金碧輝煌的宮殿區

從大門進來，經過兩個廣場，才來到宮殿面前。整座宮殿呈ㄇ字形，中間圍著一個大理石內庭，正對這內庭的，是路易十三最早建成的小城堡。路易十四刻意留下當年的板岩屋頂和磚石牆面，以緬懷先人。內庭右側半邊的建築俗稱國王翼樓，一樓主要是守衛室及國王情婦居所，二樓是國王正殿及偏殿。左半邊俗稱王后翼樓，二樓主要是王后寢宮及起居室，一樓則是太子、太子妃住的地方。連接左右翼樓的（在二樓）就是名聞遐邇的「鏡廊」。後來因為進出的貴族越來越多，廳室不敷使用，又在兩翼樓旁增建北翼樓及南翼樓。

任何人進入宮殿內，才明白什麼叫做「眼花撩亂，目不暇給」。眼前是頂上懸掛枝形吊燈、牆上遍布金葉、銀鍍和掛毯的一座座華麗宮室，那無處不在的巴洛克風格極盡精美奢

華之能事。天花板和側壁的巨幅油畫、隨處可見的精美雕像、各種浮雕妝點的柱頭、壁板、各式精工打造的名貴家具，無不顯示出法蘭西帝國極盛時期的富貴和輝煌氣勢。遺憾的是，當年許多名家藝術品珍藏已經流失，部分則轉移到了羅浮宮，成為鎮宮之寶。不過，依舊懸掛在各座宮室中的國王、王后及貴族肖像，以及歷史題材的油畫，還記錄著逝去歲月的重大事件及軼事傳聞。

◆國王正殿

我們先從北翼樓看起。皇家禮拜堂（Royal Chapel）是其中最重要的建築，禮拜堂誠然是崇拜上帝的聖地，但這座皇家禮拜堂與其說是敬拜神，不如說是崇拜神化的人——自詡為太陽神的路易十四。這裡是國王每天早上望彌撒之處，也是舉行各種宗教儀式之地，路易十六(Louis XVI，1774～1792在位)與瑪麗‧安東奈（Marie-Antoinette）的婚禮就是在這裡舉行的。

穿過禮拜堂到達海克利斯廳（Hercules Drawing Room），從這裡開始就是國王正殿了。此廳的天花板穹頂上有一幅「海克利斯禮贊」彩繪，由畫家勒穆瓦納（François Lemoine）兩易其稿，歷時三年才完成，全畫共有9組計142個神話人物，場面十分壯觀。這裡是舉行各種晚宴、舞會和官方接見儀式的地方。路易十四恩威並施對付貴族的政策在這裡得到最充分的發揮，貴族們在這裡盡享飲食與交際之樂之餘，個個挖空心思在國王面前爭寵，互相較量誰能離主子更近，哪裡還有心力去奪取或分散王權！

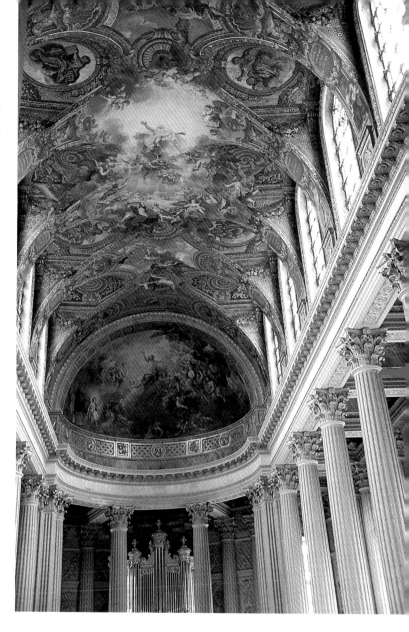

皇家禮拜堂落成於1710年，是凡爾賽宮第五座禮拜堂。建築外表有繁複的裝飾，屬巴洛克風格（左頁下圖）。內部以金色和白色為主調，分上下兩層，下層供官員及一般民眾使用，上層為國王和王室成員專用。路易十四晚年常在此望彌撒，皇子女也多在這裡舉行洗禮和婚禮。（上圖）

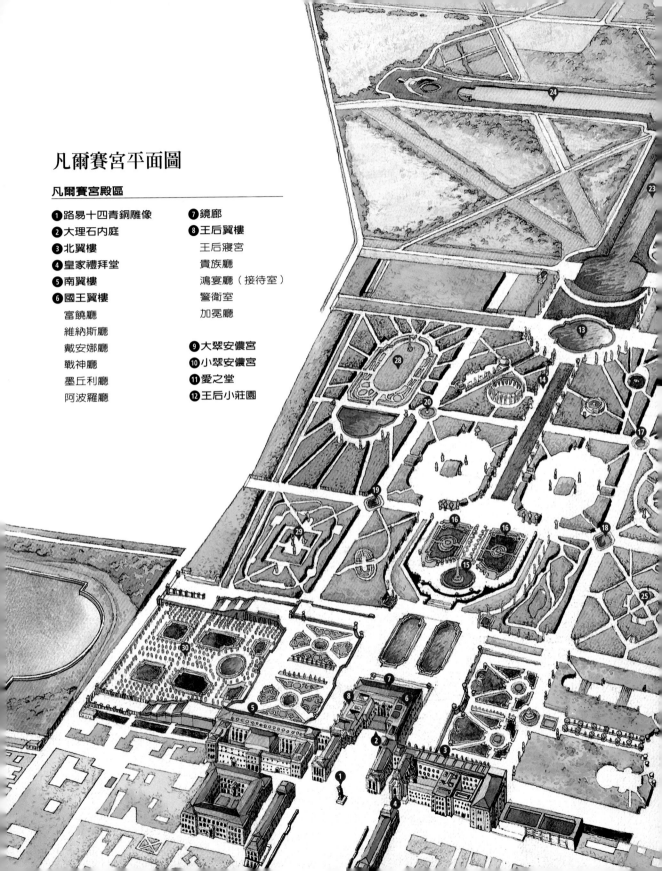

凡爾賽宮平面圖

凡爾賽宮殿區

❶ 路易十四青銅雕像
❷ 大理石內庭
❸ 北翼樓
❹ 皇家禮拜堂
❺ 南翼樓
❻ 國王翼樓
　富饒廳
　維納斯廳
　戴安娜廳
　戰神廳
　墨丘利廳
　阿波羅廳

❼ 鏡廊
❽ 王后翼樓
　王后寢宮
　貴族廳
　鴻宴廳（接待室）
　警衛室
　加冕廳

❾ 大翠安儂宮
❿ 小翠安儂宮
⓫ 愛之堂
⓬ 王后小莊園

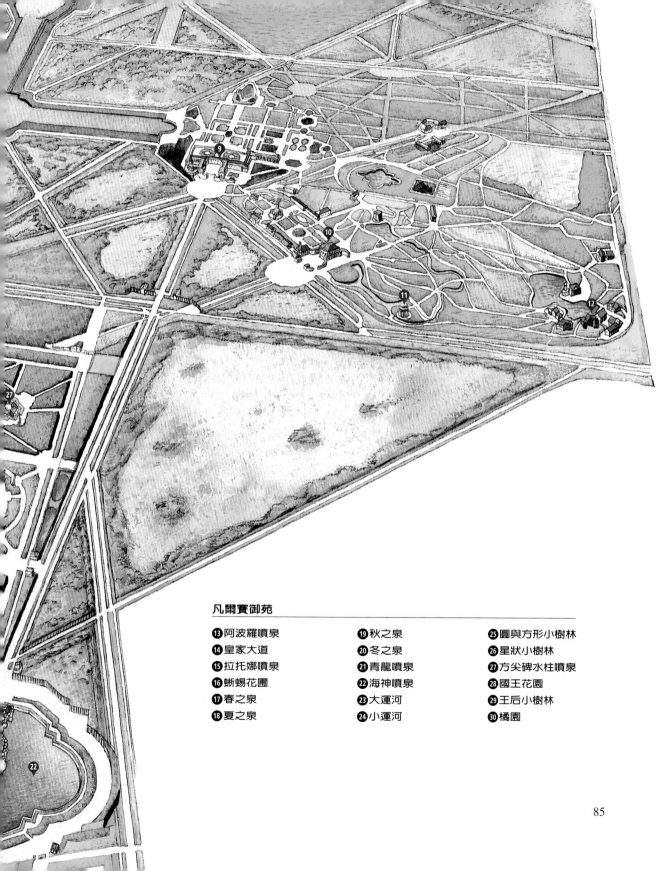

凡爾賽御苑

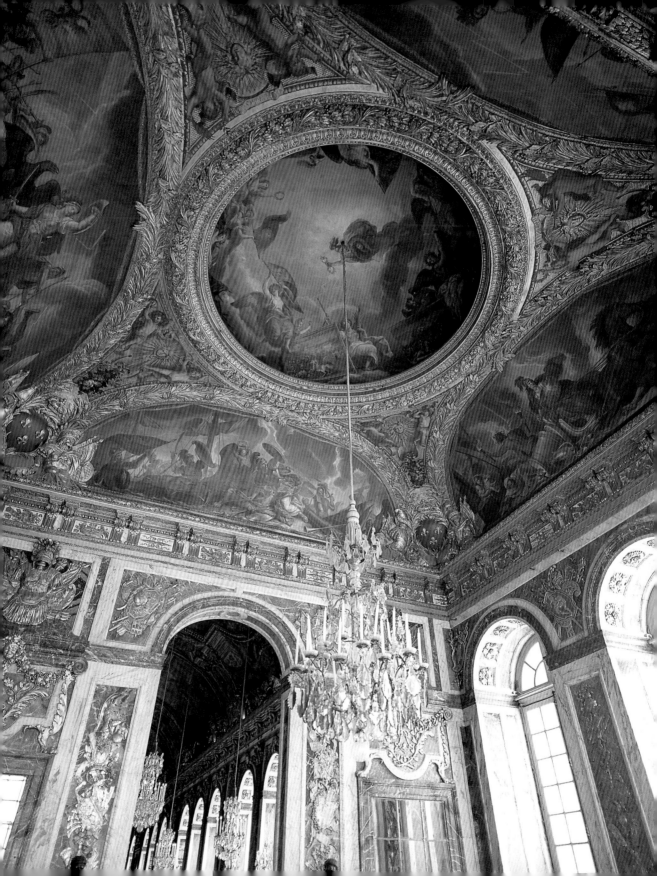

接下去是一系列以天花板上的主題畫命名的廳堂。富饒廳（Drawing Room of Plenty）是舞會休息室和茶點室，貴族名媛舞罷一曲，就到這裡吃些點心，休息片刻。隔壁間牆上有夢幻般繪畫的維納斯廳（Venus Drawing Room），也是一個休息室，當年沿廳室的四周放了許多檯子，檯子上面是各種方形、圓形的食盒和果籃，裡面裝滿蜜餞、乾果、甜點和水果，任人享用。戴安娜廳（Diana Drawing Room）是正殿的前廳，也用作娛樂室，路易十四曾和夫人、貴族在這裡打撞球、玩紙牌，據說國王還會借錢給輸家。廳的一端有一座路易十四的石雕胸像，當時他才27歲，英姿煥發。再下來是國王貼身警衛使用的戰神廳（Mars Drawing Room），廳內的繪畫以戰爭為主題。1684年以後，這裡也作為舉辦音樂會的場所，兩側牆上分別掛著路易十五(Louis ⅩⅤ，1715～1774在位）和王后瑪麗亞・勒克辛思卡(Maria Leczinska)的大幅畫像。墨丘利廳（Mercury Drawing Room）也稱做大床廳，廳中間擺放了一張國王的華麗大床，床的四周懸掛著織著金絲銀線的錦緞帷幔，床前面原本還有銀製的欄杆圍著，可惜後來拿去融化，當作軍費了。1715年9月1日，路易十四駕崩，遺體就停放在這裡。現在看到的是19世紀國王路易-菲利普（Louis-Philippe，1830～1848在位）的床。

主持朝政和觀見的阿波羅廳（Apollo Drawing Room）是國王正殿最宏偉的一座宮廳，天花板上繪有乘著戰車、拖著太陽遨遊宇內的阿波羅神。此廳也稱做御座大廳，國王的御座就設於此。原本路易十四的御座是銀製的，高達2.6公尺，後來為了籌措軍費，國王把宮中所有銀器都拿去融化，銀製御座才改為木製鍍金的。御座安置在一個覆著金底波斯地毯的台座上，上方還有華蓋，路易十四就坐在這裡號令全國。壁爐上方有一幅身穿加冕服的路易十四肖像油畫，頭戴假髮，足蹬高跟鞋，手執權杖，站在御座前面，威儀十足，這是世人最熟知的路易十四了。

位於鏡廊右端的戰爭廳（War Room），與左端的和平廳相對。其內部裝飾完成於1686年，穹頂的壁畫題名「勝利中的法蘭西」，用以頌讚當時的幾場軍事勝利。牆壁鋪以大理石板，並以青銅鍍金的戰利品和武器圖案為飾，完全與壁畫主題相應。（左圖）

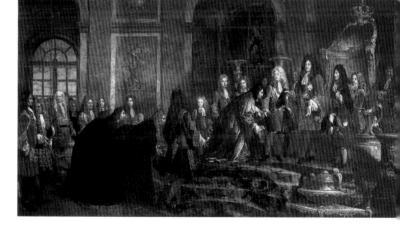

1685年路易十四在阿波羅廳召見熱那亞總督的場景。國王站在銀製的御座前接受觀見；御座兩旁擺滿各種大型銀器，華麗又氣派。可惜這些銀器後來都被拿去融化，充當軍費了。

太陽王——法王路易十四

路易十四的「太陽王」(The Sun King) 稱號，源於他以希臘神話中的阿波羅神來象徵自己，也來自於他對自己戰無不勝的自豪。就像太陽神阿波羅一樣，路易十四英挺、親切、精力旺盛、聰明過人。他愛好音樂藝術，品味出眾。他是出色的騎士、舞蹈家，還是著名的美食家和調情聖手。凡爾賽宮不僅是當時歐洲的政治中心，同時也是文化中心，從家具擺設、服裝、髮型，到音樂、戲劇都領先全歐洲。每位君王都夢想有座凡爾賽宮，過著像路易十四那樣的生活。

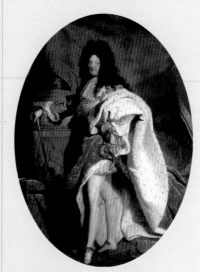

身穿加冕服的路易十四畫像，懸掛於阿波羅廳壁爐上方。

路易十四彷彿太陽，散發著耀眼的光芒。宮中所有人的生活都像小行星一般，日復一日繞著太陽王周身的軌道運行。他對個人形象的維護，也建立在唯我獨尊的強烈意識中，一舉一動、顧盼眄衡間都必須展現帝王雍容華貴的氣質與龍驤虎步的氣派，從這幅流傳頗廣的畫像便可見一斑。不過，再炫目的驕陽也有日薄西山的一天，太陽王的晚年在子孫相繼病歿與戰爭失利的靈耗中飽受打擊，景況淒涼。1715年9月1日，一代名王崩殂，享年77歲；在位期間長達72年，近代歐洲史上，無人可比。

將近80公尺長的鏡廊，以其逼人的華麗，成為凡爾賽宮最著名的廳殿，經常擠滿了遊客。當年國王在此舉行盛大慶典，同樣被王公貴婦擠得水洩不通。（右圖）

◆鏡廊

國王正殿的這些宮廳固然華麗宏偉絕倫，但都不及「鏡廊」(The Hall of Mirrors) 那麼令人驚歎。這座連接國王翼樓和王后翼樓，近80公尺的長廊，共有17扇拱窗，鑲有17面巨鏡，映出花園中的美景。沿大廳一字排開24座鍍金的枝形燭架，還有8尊古羅馬皇帝的半身像和8尊古典風格的名人雕像。廳中只用最豪華的家具，41盞明燦燦的吊燈、銀製的桌子、大幅的掛毯等等。當年，這裡只作為接見最重要的外交使節，或舉行盛大慶典的場所，很多歷史場面都在這裡發生。例如路易十四1686年接見暹羅大使、1715年接見波斯大使，1770年路易十六和瑪麗·安東奈的婚宴等。普法戰爭(1870～1871)法國戰敗後，普王威廉一世在此就任為德意志帝國皇帝，十天後兩國又在宮中締結使法國備受屈辱的條約。第一次世界大戰結束後的凡爾賽和約也在這裡簽訂。

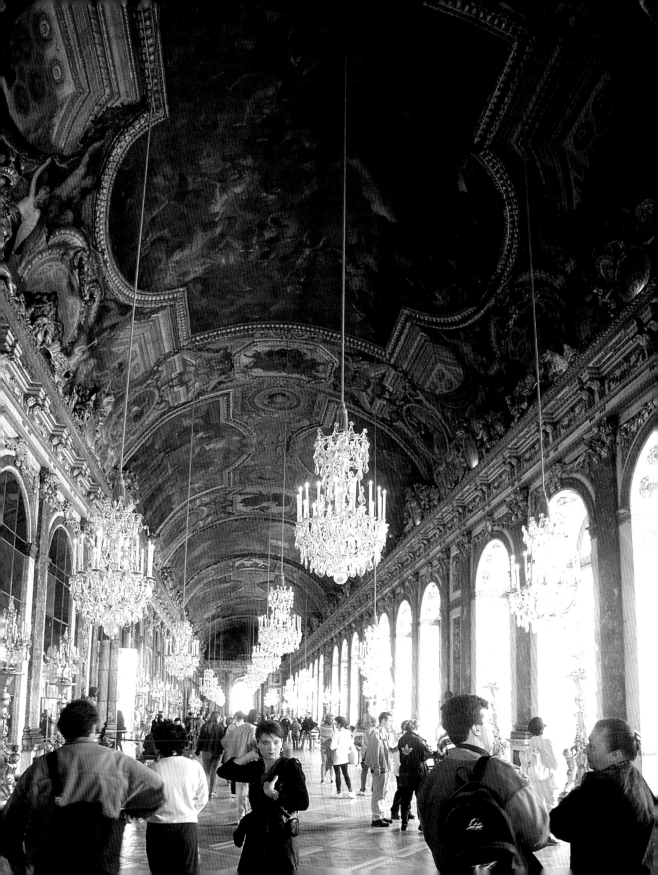

王后翼樓華麗的門窗，鍍金的青銅雕飾十分精緻。望出去，可以看見遼闊的御苑。

◆國王偏殿

　　國王正殿是王處理朝政之處，後面的偏殿才是他平日生活起居的地方。偏殿包括國王寢宮、書房、餐廳、起居室、收藏室、浴室等。路易十四為了彰顯自己君王的身分，任何時候，做任何事都要非常「顯赫」，甚至為生活起居制訂了一套繁複的禮儀，一切照章行事。他每天起床很晚，起床儀式在數百朝臣面前進行，臣子按等級分六批進入，服侍盥洗、穿衣、梳頭，整整耗時一個多小時。早餐後到皇家禮拜堂做彌撒，做完彌撒後開始處理國事，下午五點進晚膳。用膳也是勞師動眾的大事，大群貴族和侍衛簇擁在周圍，湊趣地對路易的笑話諂笑。據說國王的胃口驚人，一般的晚餐都要有四種湯、兩隻填滿松露的雞，還有羊肉、火腿、沙拉、水果、甜點、蜜餞和葡萄酒等。之後便是多采多姿的夜生活了。自從頭開始禿了之後，路易十四便佩戴假髮，後來多達300頂，以致形成風氣，彌漫全歐乃至美洲。五千多名貴族圍在他身邊邀寵，若是有誰幾天不得接近他，其封號、俸祿、地位便岌岌可危。他用絕對的王權役使著貴族的身心，用奢侈的享樂消磨了他們的意志。

◆王后翼樓

　　王后翼樓的二樓有王后寢宮、貴族廳、接待室、警衛室和加冕廳等廳室，記錄著更多的王室生活。王后寢宮（The Queen's Bedchamber）是王后的臥室，曾有兩位王后在此辭世，那張有頂篷的床上曾誕生過19位王子。1789年10月5日瑪麗‧安東奈在這裡度過了她在宮中的最後一晚。第二天暴民擁進時，她從帷幔後面一扇祕密小門倉皇逃走。目前陳列的床是後來根據檔案資料複製的，牆上掛的夏季絲毯，倒是當時所用之物。

　　貴族廳（The Peers' Room）相當於國王正殿的御座大廳，是王后接見朝臣或女官命婦的場所。廳室一端的平台上，設著王后的座位，原本座位上方還有華蓋，今已不存。隔壁的鴻宴廳（The Queen's Antechamber）是接待室，任何人晉見王后之前，需在此等候。

　　王后翼樓最前端是加冕廳（Coronation Room），這裡最初是宮

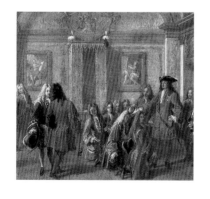

路易十四生活起居不用宮女僕役，卻命貴族來服侍他。這是他「控制」貴族的手段，數千名貴族從此服服帖帖，不敢有二心。

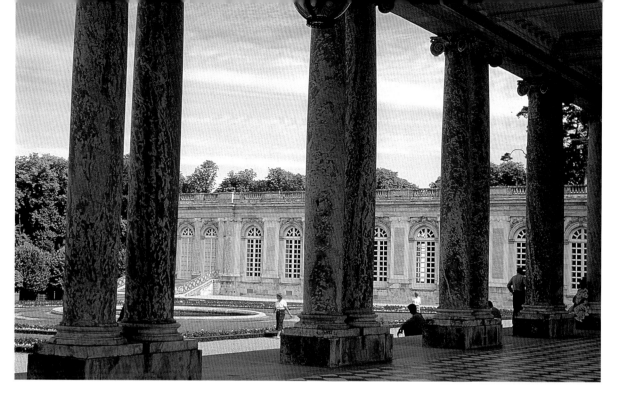

中祈禱之處，後來成為侍衛大堂。每逢復活節前的星期四，國王要在這裡跪著為13名窮人洗腳，以此一傳統宗教儀式表示國王的謙恭。此廳的主角其實是拿破崙，牆上有一幅法國著名畫家大衛的名作〈拿破崙一世和約瑟芬加冕圖〉，忠實生動的描繪出1804年12月2日拿破崙加冕大典的場景。不過，這裡掛的只是複製品，真跡現藏於羅浮宮。此廳也因為這幅畫而改稱「加冕廳」，廳內其他繪畫也都和拿破崙有關，記錄了拿破崙輝煌的一生。

大翠安儂宮的雙柱廊連接兩棟主建築，四面通風，非常有特色。不過，拿破崙在此居住時，卻嫌這長廊過於通風，一度加上玻璃門窗，至1910年才被拆除。

 ## 世外桃源──大小翠安儂宮

　　除了宏偉壯麗的宮殿主體，在御苑的另一端僻靜處，還有兩座規模小得多的離宮：大翠安儂宮（The Grand Trianon）和小翠安儂宮（The Petit Trianon）。比起堂皇無比的主宮殿，這裡顯然富有人情味得多。大翠安儂宮是國王的私宅，靜謐舒適，據說路易十四每星期有兩個晚上在這裡度過；路易十五、路易十六在這裡的時間更長，他們從政事中退縮，躲到這個世外桃源來享福。後來的拿破

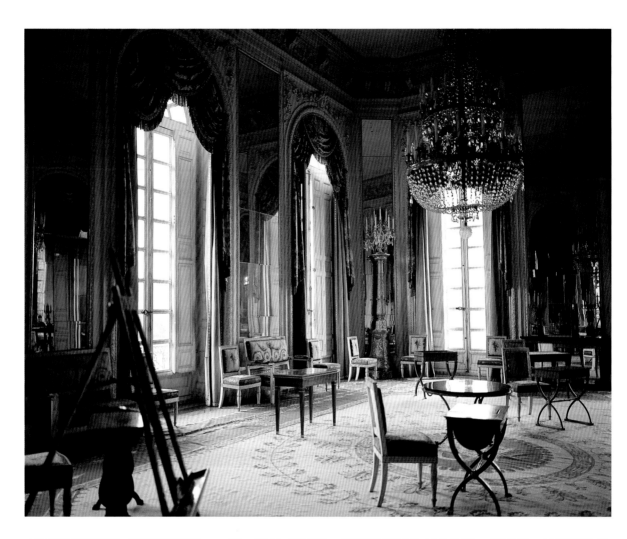

大翠安儂宮優雅的鏡廳。廳中的明鏡裝飾最早可以追溯到路易十四時代，部分家具及擺飾則是拿破崙和瑪麗‧露意絲皇后留下的。

崙、路易-菲利普、戴高樂總統也在此住過。宮殿是一座粉紅色及黃色的大理石建築，只有一層樓，裡面有國王和王后的寢宮、餐廳、起居室、娛樂室等共約70間廳室，各廳室的裝潢富麗中透著雅致。最特別的是，左右兩棟建築由一條雙柱廊連接，柱廊兩側對稱的支柱都是兩兩並立，或圓或方，再加上柱頭和拱券，有極強的裝飾效果。這是當年賓主享受宵夜的地方，四面通風。宮殿外是花園，高平台上左右各有一個以圓形水鏡為中心的矩形大花圃。下到中平台上有4座以八角形噴泉為中心的季節性花圃，常年繁花似錦，香氣襲人。

　　小翠安儂宮建於路易十五創建的植物園中，是一座米黃色的單棟建築，四面都有希臘式的圓柱，從不同的房間望出去，可以看到花園不同的景色。花園有一塊塊工整的矩形草坪，以盛開的鮮花構成邊緣，像是有花邊的綠色大地毯。路易十六即位第二年，就將小翠安儂宮獻給年輕貌美的王后瑪麗・安東奈，在此過著浪漫的家居生活，留下許多他們當年生活的痕跡。

　　後來王后又將先王留下的北面那片園林，改進爲取法自然的英國園林。從英國園林繞經一座希臘式圓亭「愛之堂」（The Temple of Love）──裡面有手持弓箭的小愛神丘比特的雕像──往前走便是充滿鄉村風情的王后小莊園（The Queen's Hamlet）。除了稻田、池塘，這裡還有養鴿房、水車磨坊、農舍等極具野趣的建築。路易十六的瑪麗王后在此過著優雅的田園生活，可惜好景不長，數年後法國大革命爆發，國王和王后倉皇出逃。行前，路易十六還叮囑他的國防大臣「替我看好凡爾賽宮，這是我的寶貝。」

上斷頭台的王后──瑪麗・安東奈

活躍於凡爾賽宮的嬪妃佳麗無數，其中最出名的當屬瑪麗・安東奈（Marie-Antoinette，1755～1793）。她是奧國女王瑪麗亞・泰莉莎（Maria Theresia）的愛女，天生麗質的她，11歲赴法國學習語言和禮儀，14歲便嫁給當時還是太子的路易十六，以其青春美貌和萬千儀態風靡了整個國家。18歲時路易十六登基，她也升格爲王后，育有兩女一男。

　　路易十六爲了討好這位嬌貴的王后，將凡爾賽宮後花園中的小翠安儂宮送給她。三千寵愛在一身

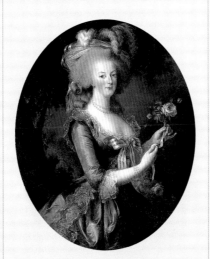

瑪麗・安東奈的畫像，現藏小翠安儂宮聚會沙龍廳，這裡也是當年她經常流連之處。

的瑪麗・安東奈，就在這一方小天地中建構起她自己的樂園，一方面將園林改建成田園風格的世外桃源，一方面過著絃歌、歡宴不輟的逸樂生活，和宮外衣不蔽體的勞苦平民形成強烈對比。

　　1789年大革命爆發後，瑪麗・安東奈隨路易十六逃出凡爾賽宮，結束了她大半生無視民間疾苦的童話式生活。逃亡途中被停入獄，過了幾年牢獄生活。1793年，繼路易十六之後，窮奢極侈的瑪麗・安東奈在斷頭台上受死，一代佳人就此香消玉殞，得年38歲。

凡爾賽宮重現風華

1789 年法國大革命爆發，10月5日暴民衝進凡爾賽宮，第二天路易十六帶著王后瑪麗·安東奈倉皇出逃。波旁王朝亡了，往日燈火輝煌，笙歌處處的華麗宮殿從此蒙塵，走入黑暗。

接掌政權的革命政府財務困窘，竟把主意打到凡爾賽宮頭上。1793年8月25日開始拍賣宮中珍品，包括國王的御座、王后的衣櫥、成套的餐具、玻璃器皿、巨幅名畫等等，共一萬六千多批。各國王公貴族、富商名門紛紛派人前來搶購，其中包括英王喬治三世，到現在白金漢宮還有不少凡爾賽宮的家具。拍賣活動整整進行了將近一年，所有寶藏拍賣一空，空空蕩蕩的宮苑越發荒涼。

害怕被指為舊勢力的復辟，沒有任何一位君王敢繼續在這裡發號司令。人們不知如何處置這座荒廢的宮苑，有人建議改成醫院或學校，拿破崙甚至一度想拆掉它（後來卻把大翠安儂宮修復作為離宮自用）。最後，路易-菲利普決定改成法國榮光薈萃博物館，草草整理了幾個廳堂，於1837年揭幕，展出各種歷史文物。

王后翼樓中的王后寢宮。此宮現在的陳設，是文物專家根據瑪麗·安東奈1789年離開時的情景復原的。圖左方的大床是複製品，牆上的夏季絲毯，則是當年舊物。

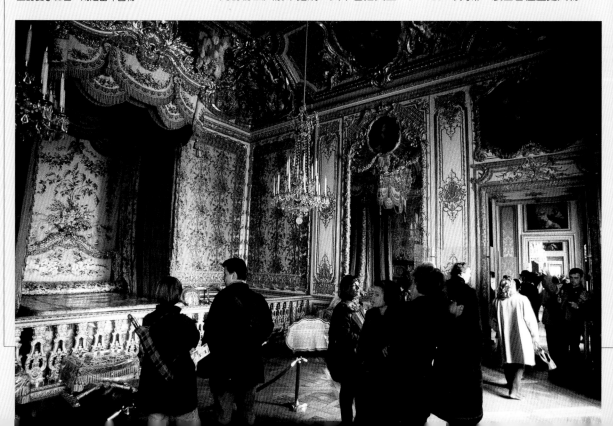

真正讓凡爾賽宮恢復昔日光輝的工作，卻遲至1953年才開始。當時的法國藝術部部長建議政府重修這座偉大的宮苑，重修經費從彩券盈餘中撥出，並發動人民捐款；主持重修工作的重任就委由藝術文物權威范德肯擔任，他也是凡爾賽博物館第一任館長。

范德肯面對的幾乎是一個「不可能的任務」，光是找回失散一百六十年的家具已十分困難，何況還要逐一修復，恢復當年的陳設。他根據過去皇家購置家具的檔案紀錄，風塵僕僕到全世界尋找。有的在拍賣會出現，有的藏於其他博物館，有的已屬富商巨賈私人之物，憑著熱誠和粲花妙舌，或買、或交換、或請人捐贈，就這樣，路易十六的椅子、角櫥，瑪麗·安東奈用過的床罩、書桌，原來掛在宮中的名家油畫等等，都一一找回了。

接下來是繁難的修復工作，這就得靠一批文物專家和各種能工巧匠了。17、18世紀的工藝技術和材料很多都已失傳，只能儘量「模擬」。例如織品請里昂的絲織工人織造，這些工匠祖傳數代都從事織工，只有他們還會使用傳統木製紡織機。原料採用上好的中國絲，顏料則以古法煉製：番紅花做成黃色，胭脂蟲做成紅色，這種天然顏料染出來的美麗色澤，是現代化學顏料遠遠不及的。宮中大量的地毯、帷幔、窗簾都是熟練女工一絲一線手工織繡的，有些織品一天只能織幾公分，一公尺的總帶要二十幾小時才能完成。宮中各殿描金彩繪精工雕琢的天花板、牆板早已腐爛，於是請來大批雕工，重新雕製，一做又是幾十年。六千多平方公尺的地板也以17世紀的方法，全部重鋪。

過些年，寬廣的花園也逐一整修，花匠重新植樹，將幾何形花圃修剪得整整齊齊，再種上各色花草，一片花團錦簇。園內幾百處噴泉又重新噴發，筆直的大運河水量充沛，壯麗無比。然而，1999年12月25日夜晚一場前所未有的大風暴，幾乎毀了整個花園。百年老樹連根拔起，樹牆整排傾倒，雕像跌落地面，花圃更是一片狼藉。事後清點，共損失一萬株樹木，其中包括幾千株路易十六至拿破崙時代栽種的名貴樹種，損失極為慘重。花園要完全復元，估計需花費一億五千萬法郎。雖然很多善心人士自動捐獻，仍不敷所需。於是管理當局向全世界發起「認養」活動，只要捐贈154美元，即可認養一棵樹。這活動現在（2003年3月）還在進行，有心者不妨以實際行動，加入保護人類文化遺產行列。

如今，整座宮苑聘有600名專家和匠人，整天不停忙著。維修這座歷史藝術寶庫的工作，永遠沒有完成的一天。

凡爾賽宮的家具尋回時，多半已殘缺損毀，經過高明的工匠一一修復，才得以恢復舊觀。其中以貼金箔的技術難度最高，精通這項工藝的匠師已少之又少。

 壯觀絢麗的御苑

　　整座凡爾賽宮苑，宮殿只占一小部分，其他大部分面積都是御苑庭園。一眼望去，無邊無際，遼闊異常。凡爾賽御苑是法式庭園的典範，和宮殿一樣，也充分展現出路易十四集權帝王的無上意志。

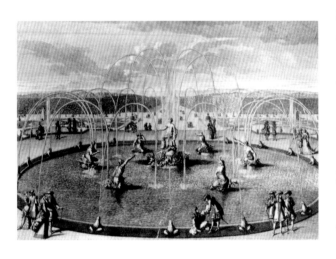

◆噴泉處處

　　走進宏大的御苑，最引人注目的是五光十色的噴泉和千姿百態的雕塑。其中最爲顯赫的當然是阿波羅噴泉（Fountain of Apollo），它位於庭園中軸線——皇家大道（The Royal Avenue）的頂端，背後是呈十字形的大小運河。這是一座流線形的大噴泉，中央是太陽神阿波羅雄姿英發地駕馭著四輪馬車，似是從汪洋大海中準備出發遨遊天空。四匹駿馬拉著馬車大半淹沒在水中，呈現出躍躍欲飛的生動姿態。馬車四周簇擁著活潑的海豚和神勇的半人半魚海仙。這裡的噴泉尤其壯觀，從馬車中間噴出的主水柱，十分強勁，直到19公尺的空中才散落，與海仙和海豚口中噴出的小水柱，組成了變換不定的水簾，霧氣迷離，氤氳如雲，阿波羅眞像是在雲霧之中。池中清澈的水面，映出蔚藍的天空，襯著阿波羅爲中心的雕

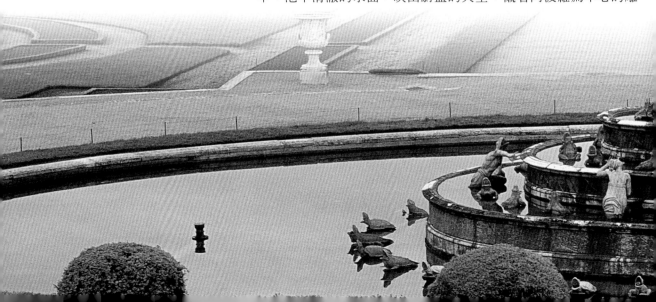

像，宛如希臘神話的再現，亦眞亦幻，引人無限遐想。

在皇家大道另一端，與阿波羅噴泉遙遙相對的，是拉托娜噴泉（Fountain of Latona）和蜥蜴花圃（The Lizard Garden）。噴泉取材希臘神話：拉托娜因宙斯垂愛，生下了雙胞胎戴安娜和阿波羅，後受當地農夫之辱，於是籲請眾神之主下凡爲他們母子雪恥，農夫遂被變成青蛙和蜥蜴。噴泉共有五層，由下至上，逐層縮小，每一圈都環布著張嘴噴水的青蛙，高踞於頂層的是潔白的大理石雕像：年輕貌美的拉托娜護衛著戴安娜和阿波羅，她一手伸出，似是在向宙斯呼救。這一組雕像是瑪爾斯（Marsy）兄弟於1670年完成的傑作。只見眾獸口中的水柱噴向拉托娜母子三人，使他們蒙在水霧之中，若隱若現。噴泉後面便是左右對稱的花圃，栽著四季都盛開的鮮花。花圃中間各有一座圓形蜥蜴噴泉；花圃四周是精雕細刻的石花盆，夏季時中央還要順序擺放種有檸檬、橘子等觀賞果木的大花盆。從蜥蜴噴泉射出的開花式晶瑩水柱，與拉托娜噴泉相映成趣。這一組噴泉和花圃都建在馬蹄形的梯台之上，與周圍的布局高低有秩，渾然一體。

在上述兩座噴泉中間的皇家大道兩側，工整地排列著兩座梅花形林園，其外側的四角上分別布置了春、夏、秋、冬四季的主題噴泉。以阿波羅噴泉與拉托娜噴泉各自向兩翼的延伸爲端線，以兩側的春之泉和夏之泉、秋之泉和冬之泉各自連線的延長爲邊線，構成了一個完整的矩形。這是整個凡爾賽御苑的中心，體現著以太陽神爲核心的主題，一年四季，天上人間，渾然一體。

拉托娜噴泉充滿巧思與藝術感，是凡爾賽御苑最出色的噴泉之一。噴泉完成於1670年，從1678年Le Pautre的古畫中，可以看到它最早的樣貌（左圖），與現在所見已有些不同。（下圖）

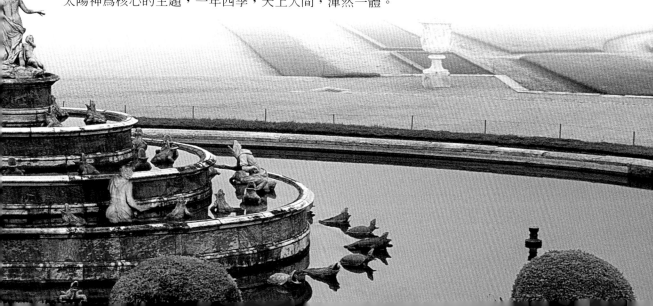

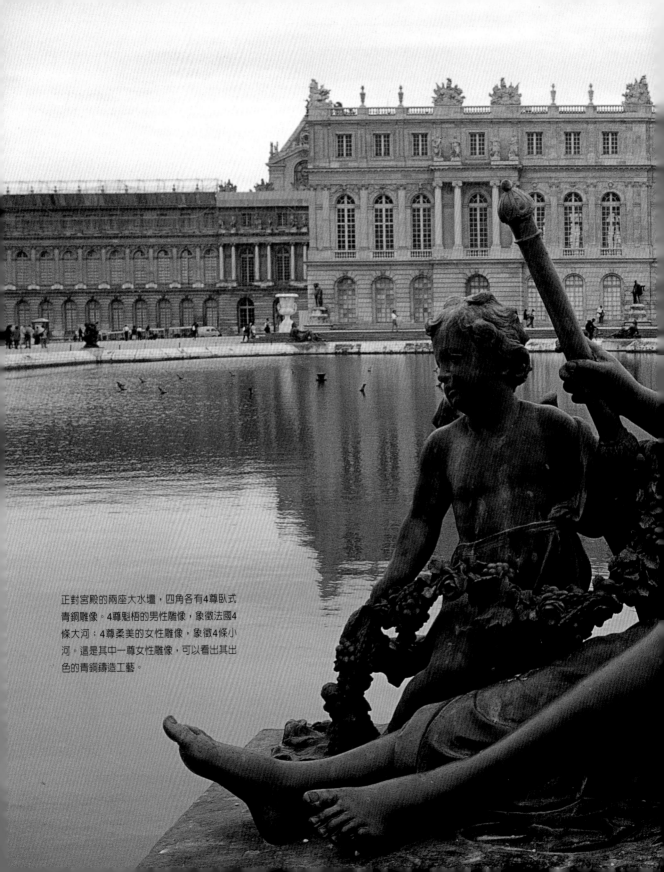

正對宮殿的兩座大水壇，四角各有4尊臥式
青銅雕像。4尊魁梧的男性雕像，象徵法國4
條大河；4尊柔美的女性雕像，象徵4條小
河。這是其中一尊女性雕像，可以看出其出
色的青銅鑄造工藝。

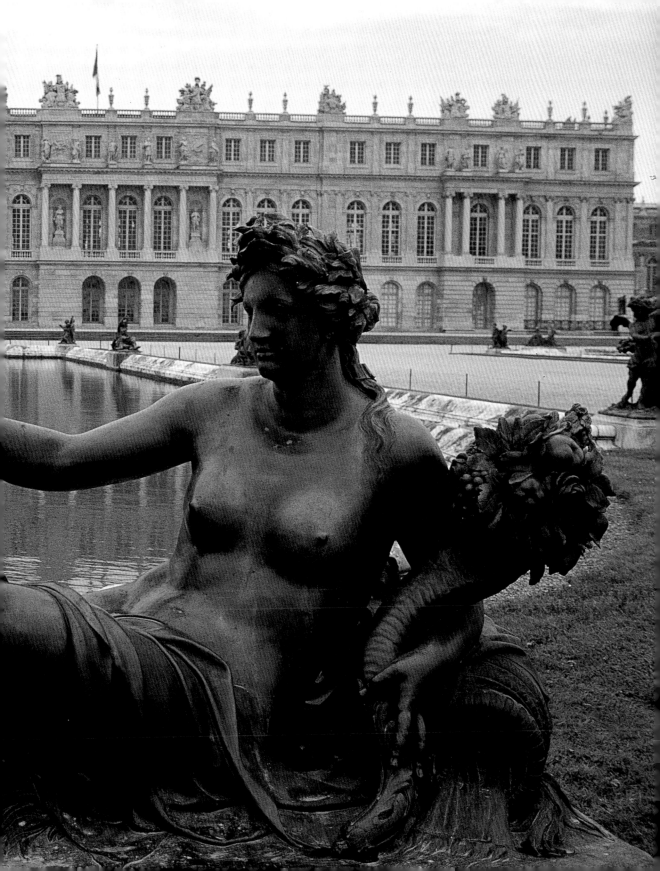

把法蘭西國君路易十四和希臘神話中的阿波羅太陽神統一了起來，路易十四的虛榮心依靠傑出的建築師、造園師和雕塑家的智慧與辛勞得到了滿足。

整座御苑最初有1500處噴泉，現在僅存300處，數量仍很驚人。不但數量多，且每一處都充滿藝術家的巧思及工匠的高超技術，例如規模最大的青龍噴泉（Dragon Fountain），水池直徑達40公尺，青龍口中噴發的水柱，高達27公尺；又如海神噴泉（Fountain of Neptune）整組以海神為首的雕像，塑製得威猛生動無比。這樣的藝術和水利成就，恐怕沒有任何庭園可比。

◆ 大小運河

整座御苑的盡頭，也就是阿波羅噴泉的背後，是垂直相交的大小兩條運河（Grand Canal）。掩映在栗樹林間的水面，一望無際，視野極其開闊。這兩條十字架形運河的宗教寓意是顯而易見的。在那個時代，再強大的王權也必須與神權結合起來才會有無限的權威。這兩條運河分別長兩公里和一公里，與阿波羅噴泉同時開挖，歷經十年(1663～1674)才竣工。落成之時，威尼斯王還特意贈送給路易十四一艘鍍金輕舟，從此這艘威尼斯式狹長平底遊艇，便成了王室及貴族遊覽水上風光的時髦工具了。

御苑內處處是雕像，即使是花盆，也妝點著可愛的天使雕像（下圖）；林間的大理石女性雕像，彷彿森林女神降臨（上圖）。

🔱 盛極之後的敗亡

從路易十四開始到他的曾孫路易十五和玄孫路易十六，都自認為是倡導藝術和新思想的開明君主。思想家伏爾泰和劇作家莫里哀都曾是凡爾賽宮的座上客；莫札特7歲時也曾在公主寢宮中彈奏鋼琴，博得王室盛讚。但無論明主路易十四、昏君路易十五或是試圖中興的路易十六都無法理解：從文藝復興開始的新思潮和文學藝術，根本上是要取代舊有的一切。國王的「開明」，更加速了敗亡的腳步。

何況，凡爾賽宮的花費十分驚人，且不說其他，所有的噴泉都

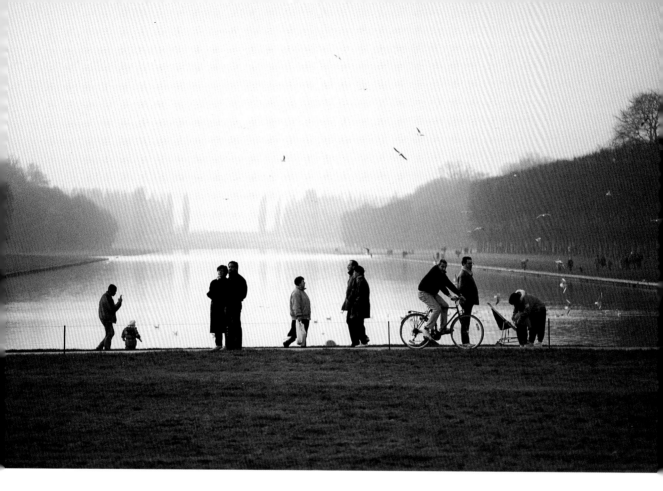

要靠自然水壓來噴發；大型明鏡比黃金珠寶還珍貴(當時鏡子剛剛問世，尚屬稀罕之物)；要把一座座廳堂照得亮如白晝，每晚需要點多少蠟燭！以當時的科技和經濟實力，光是這幾點的耗費，就讓人難以想像。路易十四身後留下鉅額債務，到路易十六時代，國家財政更是完全破產。而王公貴族仍然過著如此奢華糜爛的生活，若不激起食不果腹、衣不蔽體的廣大百姓的義憤和革命才真是奇怪。

　　然而，凡爾賽宮作為西方文明的文化遺產也確實彌足珍貴。當年這座「宮中之宮」就引得各國君主紛紛效尤，在德國、奧地利、俄羅斯，宮廷和御苑無不以凡爾賽宮為藍本。但凡爾賽宮這部「原作」幾乎廢棄，1789年法國大革命爆發，不僅中止了波旁王朝的統治，也荒廢了這座豪華宮苑。直到1953年法國政府才決定重修，並大力尋回散佚的家具和文物，總算讓世人得窺凡爾賽宮苑的全貌，並為法蘭西波旁王朝兩百年的興亡歷史做了最好見證。

位於御苑盡頭的大運河，視野往前無限延展，顯得特別開闊。水面飛鳥翱翔，水邊遊人漫步賞景，一派悠閒。

勒諾特與法式園林藝術

談到造園藝術，我們東方人最熟知的當屬一脈相承的中國園林和日本園林。然論到西方園藝，英國園林和法國園林則和前二者一樣，有著不可撼動的代表性地位。如果說中國的皇家園林以頤和園為首的話，那麼法式皇家園林的代表則非凡爾賽宮花園莫屬了。

在路易十四朝中任事的造園師安德列·勒諾特(André Le Nôtre，1613～1700)，是凡爾賽宮花園與法式園林的靈魂人物。這位出生於皇家園藝世家的造園大師，以其家學淵源和習畫時期的藝術經驗，掌握了均衡對稱的造園技術，以類似棋盤式的造型架構，打造出花木外貌簡約工整、具有整體感的法式園林，看起來氣勢非凡。子爵之谷(Vaux Le Vicomte)城堡園林、楓丹白露皇后園林的花圃、杜樂麗(Tuileries)皇室園林都出自他的手筆，而他的園藝生涯更因為設計凡爾賽宮花園而達到頂峰。

歷經近三十年時光始完成的凡爾賽宮花園，有壯麗的林蔭大道、幾何式浮雕花圃、刺繡式花圃、幾何形草坪、水鏡、瀑布、大平台、還有高難

修剪成幾何形的樹木、圖案化的花圃、對稱的布局，是法式園林最主要的幾個特色。凡爾賽宮花園是法式園林藝術最完美的表現。

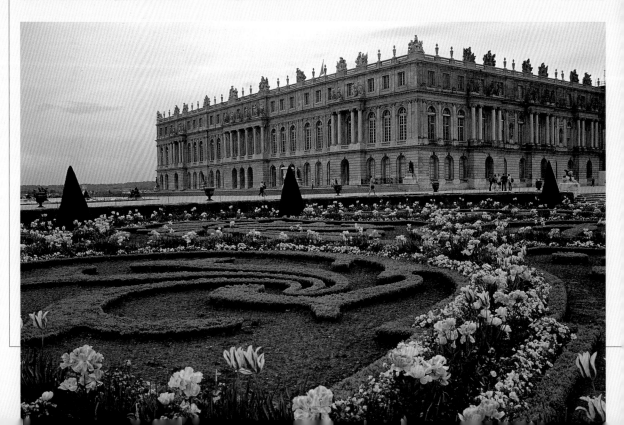

度的運河、噴泉池等水利建設。這些完美構件組成了法式園林的基本格調，同時也顛覆了傳統義大利式園林的面貌，這樣的創舉也被後世稱為是園林設計的革命。

勒諾特的園藝設計理念基本上根植於17世紀歐洲的理性主義思潮，在實證與嚴謹的理性要求下，產生了駕馭自然的幾何式花圃概念。樹木被修剪成各種幾何或不規則形狀來當做裝飾品，或被有計畫地種植成迷宮牆、樹牆。花圃成了造型框架，花朵彷如顏料般被填入造型線條中。一切花木全失天然本色，而成為大師造型藝術中的媒材和色料。

幾何式花圃並不是造園家意到筆隨的順性之作，而是主體建築的延伸。它必須完美配合建築整體的布局來設計，並且嚴格遵守透視技法與均衡、對稱、統一的古典美學要求，不枝不蔓、精緻工麗。目的在使宮中人在主要廳堂中能夠飽覽花圃的全貌與規則性，滿足君臨天下、天然降服的侵略性意圖。

噴泉也是凡爾賽宮花園裡的要角，要讓噴泉池有發揮的舞台，就必須有有足夠的水源與水壓，這是造園師的一大挑戰。經過一番失敗與研究後，在塞納河上建設巨大抽水站引水入凡爾賽成了解決之法。但引流的技術在當時尚無法隨時提供一千多座噴泉池同時噴水，因此噴泉大多只為國王的特別巡禮而湧出。

凡爾賽宮的建設竣工後，不論宮殿或園林都震撼了歐洲的皇室。當心生豔羨的英王延請勒諾特赴英為他翻建聖傑美(Saint James)皇室園林時，路易十四卻以「我每天都需要勒諾特」一句話婉拒了。由此可見法王對他的園林和英才的愛重之心。

對於路易十四而言，凡爾賽宮是他的太陽神殿，凡爾賽宮花園是他的伊甸園。他始終熱愛著他的御花園，甚至撰有〈展現花園之法〉、〈進入凡爾賽花園之法〉等文，記敘自己在園中最有心得的散步途徑，表現出他對這園子的鍾愛、珍視與驕傲之情。一直到路易六十二歲時，還坐著輪椅領眾卿遊園。當老王舒服地逛著他的園子時，還不忘賜轎與高齡八十七的勒諾特。勒諾特畢生貢獻給法國園林與凡爾賽宮花園，這樣的殊榮確實是實至名歸。

法國最偉大的造園師勒諾特，是凡爾賽宮御苑的設計者，更是法式園林的創始者。他投注三十年心血，將原本荒僻的凡爾賽田野，一變為無與倫比的宏麗宮苑，貢獻極大，深受路易十四倚重。

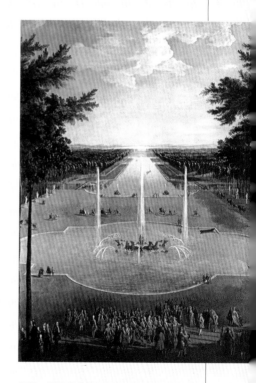

這幅17世紀的古畫，為我們重現了路易十四遊御苑的情景。國王坐著紅色的輪椅，在群臣及貴族的簇擁下，愉快地逛著園子。後面的阿波羅噴泉高高噴起水柱，遠方則是大運河。

楓丹白露宮
Château de Fontainebleau

地點： 法國巴黎東南郊六十餘公里楓丹白露
鎮的森林

簡史： 最早是12世紀路易六世的狩獵行
宮，經歷代國王擴建，漸成規模。
16世紀由法蘭西斯一世大規模擴建
成大型宮苑；17世紀亨利四世再度
大肆修整，但在凡爾賽宮建成後逐漸
沒落。19世紀，拿破崙曾短暫駐
蹕；現已開放給大眾參觀

規模： 包括森林約250平方公里，宮苑分為
宮殿和花園兩大部分

特色： 法國700年歷史的古宮殿，兼具中世
紀及文藝復興時期風格，內部裝飾是
文藝復興藝術的珍品

列入世界遺產年代： 1998年

楓丹白露宮雖不及凡爾賽宮宏偉華麗，其古
樸素雅的建築，更有一種悠深的韻致，予人
深邃的歷史感。

16世紀完成的三一教堂改建自三一修道
院，是宮中最古老的建築之一。教堂雖不
大，卻十分精緻，穹頂繪滿宗教題材的壁
畫，牆面門窗有精工細作的銅雕為飾。祭壇
左邊的那尊雕像，就是打造楓丹白露最力
的法蘭西斯一世。（右頁圖）

巴黎近郊還有一座著名的法國皇宮，規模氣勢雖不及凡爾賽宮，歷史
卻悠久得多。在凡爾賽宮建成之前的五百多年，這裡一直是法國歷
代國王的行宮，見證過無數朝代更迭及宮廷悲歡歲月。

皇宮位於巴黎東南六十餘公里的蔥鬱森林裡，有個很美的名字──楓丹白露
（Fontainebleau），意思是美麗之泉。12世紀卡佩王朝（Capetian Dynasty）的
路易六世（Louis VI the Fat, 1108～1137在位）因為狩獵的需要，開始在這裡築
城堡。之後，路易七世（Louis VII, 1137～1180在位）增建聖母禮拜堂，路易九
世（Louis IX, 1226～1270在位）建三一修道院，查理六世（Charles VI, 1380
～1422在位）的王后伊莎波（Isabeau）修橢圓形廣場。此時宮殿已頗具規模，
但仍只是一座中世紀的樸素王宮而已。

讓楓丹白露宮躋身偉大宮苑之林的是16世紀的名王法蘭西斯一世
（François I, 1515～1547在位）。這位雄才大略、對義大利文化藝術無比狂熱
的國王，對外發動戰爭，擴張版圖，對內提倡藝術文化，獎勵學術。修築羅亞
爾河畔城堡、重修羅浮宮、設立法蘭西學院都是他的傑作。1528年，他任命巴
黎的建築家布雷頓（Gilles Le Breton）大規模整修楓丹白露宮。布雷頓將舊宮

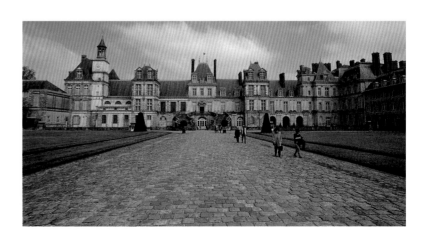

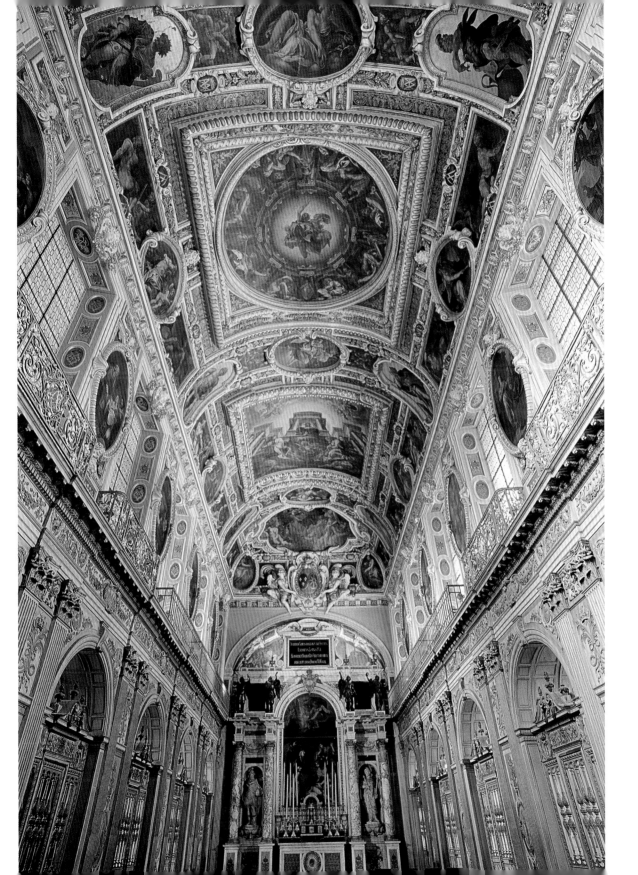

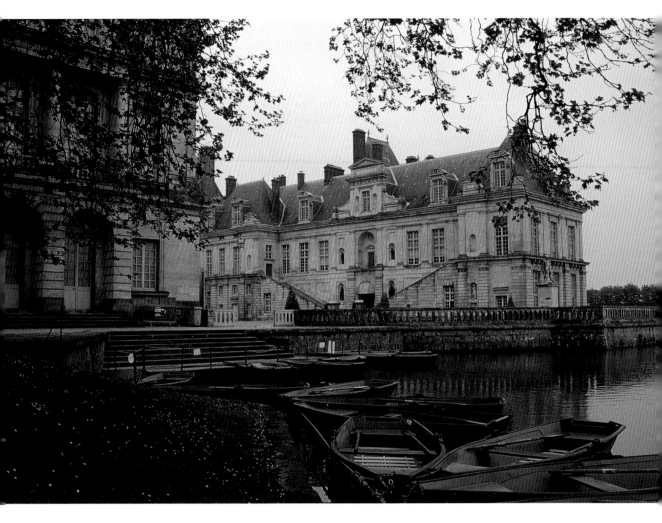

鯉魚池是楓丹白露宮最大的水面,皇室經常在這裡舉行各種水上活動。如今擺放了小舟,供遊客划船遊賞。前方岸邊,就是宮中三大廣場之一的噴泉廣場。

殿大部分建築拆除重建,並帶進了文藝復興風格。宮內最著名的法蘭西斯一世迴廊、白馬廣場、橢圓形廣場(重修)都出自他的手筆。

宏偉的建築如果缺少華麗的裝潢,仍稱不上完美。於是法蘭西斯一世又遠從義大利佛羅倫斯請來知名畫家羅蘇(Giovanni Battista de Rosso, 1494～1540)負責宮內的裝潢。羅蘇得到多位傑出藝術家和工藝家的協助,把宮殿裝飾得富麗堂皇,無論鑲嵌壁畫、銅雕、泥塑、木雕都讓人驚歎不已。法蘭西斯一世迴廊尤其氣派輝煌,著名的凡爾賽宮鏡廊,就是仿此而建的。之後,法蘭西斯一世又繼續延攬其他義大利藝術家,不斷裝修。精美絕倫的法蘭西斯一世寵妃狄坦波的寢宮、義式庭園都是這時期的代表作。

法蘭西斯一世之後的諸王仍繼續對楓丹白露宮有所修整，但規模都不大，到了波旁王朝的亨利四世（Henri IV, 1589～1610在位）才又投下鉅資，費心經營。優雅的黛安娜花園、經常舉行水上活動的大型水池——鯉魚池，都是這時期建的。亨利四世並從本國及法蘭德斯（今荷蘭、比利時一帶）請來優秀藝術家裝修宮殿內部，其金碧輝煌及藝術性，比法蘭西斯一世時代還有過之，這是楓丹白露宮的第二個巔峰。但是半世紀之後（1664），亨利四世的孫子路易十四開始修建更壯麗宏偉的凡爾賽宮，吸引了所有人的目光，從此楓丹白露宮光芒不再，漸漸沒落了。只在每年秋天楓紅時，國王才會來此打獵，住上些時候。

法國大革命期間，楓丹白露宮的家具、收藏被掠奪一空，一度還淪為監獄，殘破荒涼。1804年，拿破崙即位後，全面修整此宮，作為他和王后約瑟芬的居所。這裡既是拿破崙與約瑟芬甜蜜的家園，也是他們的傷心地。不數年，約瑟芬即失寵於拿破崙，得不到君王眷戀的她，只好寄情於園藝，宮中雅致的英式庭園就是約瑟芬於1809年開始建的。同年年底，約瑟芬被迫與拿破崙離婚，一個人在此過著淒清寂寞的日子，五年後就抑鬱以終了。

拿破崙亦逐漸走下坡，1812年遠征俄國，大敗，從此失勢。1814年4月6日被迫在宮內的「國王廳」簽下退位書，退讓法國和義大利王位。4月12日他在白馬廣場校閱私人衛隊，向忠貞的衛士告別，當晚服毒自殺，卻沒有成功。4月26日，拿破崙在淒風中離開了楓丹白露宮，隨即被流放到厄爾巴（Elba）島。一代英雄黯然退出世界舞台，楓丹白露宮近七百年的法國宮廷歷史也隨之落幕。

1981年，楓丹白露宮列入世界文化遺產，並成為巴黎近郊著名的景點，每年訪客無數。這裡悠遠深厚的歷史及豐富的建築藝術珍寶，都讓人低迴讚歎不已。大皇廳（Grands Appartements）內的法蘭西斯一世迴廊、三一教堂、舞會廳，小皇廳（Petits Appartements）的國王、王后寢宮以及幾個廣場和庭園都是參觀重點。還有一座拿破崙博物館（Musée Napoléon I）展出拿破崙與約瑟芬的衣物、用具等。最特別的是，噴泉廣場旁竟有一座中國博物館（Musée Chinois），裡面陳列的中國文物和藝術品，多半是清末英法聯軍從圓明園搶來的。中國遊客到此，只怕更有一番感慨吧！

約瑟芬遇見拿破崙時，已三十出頭，且是個寡婦。年輕的拿破崙卻被她成熟的風韻深深吸引住，一輩子對她愛戀至深。

一代英雄拿破崙戰功赫赫，位高權重，卻在楓丹白露宮度過最黯淡的歲月。

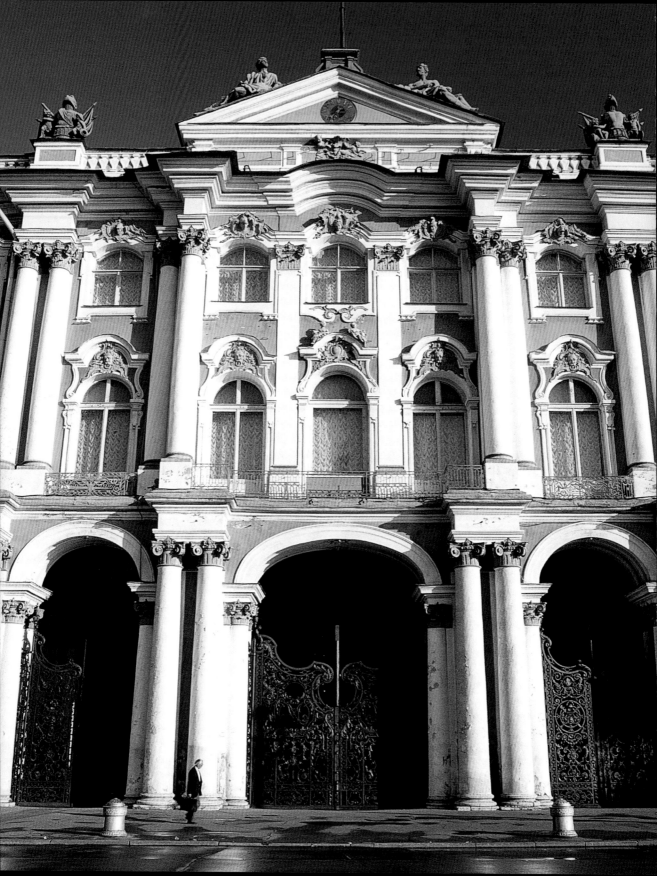

沙皇的藝術殿堂——

聖彼得堡夏宮與冬宮

Summer Palace & Winter Palace of St Petersburg

聖彼得堡
□莫斯科

俄羅斯

地　　點：俄羅斯西北方聖彼得堡市的涅瓦河（Neva River）左岸

簡　　史：夏宮始建於1704年，主體建築建於1710～1714年，全宮
　　　　　完成於1730年，後世陸續增建；冬宮主建築建於1754～
　　　　　1762年，後世陸續增建，現闢為愛爾米塔什博物館

規　　模：夏宮占地11.7公頃，含宮殿和花園兩大部分；冬宮占地9
　　　　　公頃，共有1057間宮室，270萬餘件收藏品

特　　色：薈萃了帝俄全盛時期的建築與貴族文化以及十月革命的紀
　　　　　念物

列入世界遺產年代：1990年

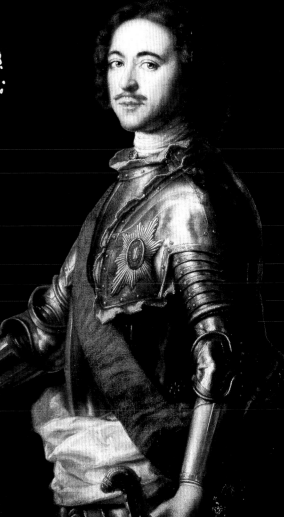

路帝俄時期華美的冬宮，現在已改為收藏豐
富的愛爾米塔什博物館。博物館大門正面三
角楣上方，裝飾著希臘神話人物雕像及俄國
皇室的徽記。（左圖）
俄國最傑出的沙皇——彼得大帝。（右圖）

如果說頤和園和承德避暑山莊的修建與康熙、乾隆兩位皇帝脫不了關係；凡爾賽宮與路易十四的名字連在一起；那麼俄國聖彼德堡（St Petersburg）這座城市及其皇宮，就更和彼得大帝（Peter the Great，1672～1725，1682～1725在位）分不開了。

彼得出生和成長時，西歐各國已經在科技、文藝、工業和政治制度上邁向了新時代，而俄羅斯仍如同冬眠的大熊般，在各方面都很落後保守。1682年，沙皇費都三世（Fedor III，1676～1682在位）駕崩，彼得同父異母的姐姐索菲亞（Sophia）攝政，由其弟伊凡五世（Ivan V）和彼得共同繼承皇位。隨著彼得長大，與索菲亞間的矛盾日深，1689年雙方終於引發奪權戰爭，彼得獲得反對歐化的守舊貴族勢力擁戴，因而贏得勝利，得以獨自掌權。

這位17歲便掌大權的少年君王，雖然身高2公尺，卻只知戲耍，不問國事。整整5年間，他一味沈湎酒色，甚至在宮廷和政務上也隨意惡作劇。之後，由於他頻繁出入外國人居住的地區，因此對西歐文明有了認識和興趣，對照俄羅斯種種陳規陋習，開始萌發了改革的想法。

1697年，他決定親赴西歐學習造船技術，以建立強大的海軍。起初他想微服前往，但他那鶴立雞群的身軀和一兩百人的扈從陣仗，實在難以尋常百姓的身分面世，最後只好作公開的訪問，不過這也為他開啟了與各國政府高官接觸的機會。彼得的熱情、誠懇和敏銳，使他在考察之旅中收穫甚豐。但他那隨意的穿著、粗魯的舉止和荒唐的行為也讓歐洲人引為笑柄。

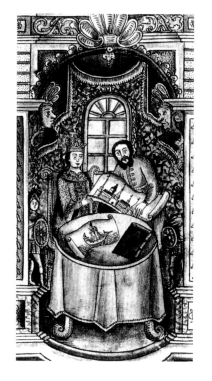

受到西歐文明的啟蒙，彼得大帝萌生改革俄國的念頭，決定親赴西歐學習造船技術。經過一趟國外考察之旅，他學得了築城和航海的技術，對日後打造首都聖彼得堡的助益匪淺。

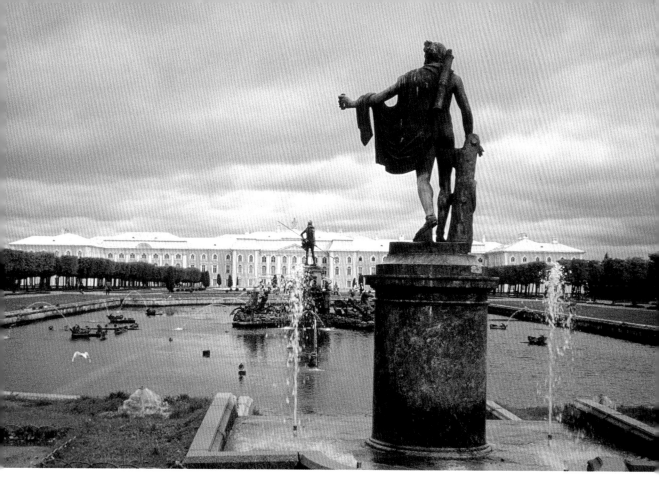

有「俄羅斯凡爾賽」美譽的彼得大帝夏宮花園，順著地勢營建，整體平面呈斜坡狀。一排金碧輝煌的大宮殿建築把夏宮花園分隔成上花園與下花園，其間點綴著一百多座噴泉。圖為下花園的橢圓形海神噴泉。

 ## 帝國的新都

　　回國之後，彼得立即強制性地採取一系列改革措施，而最令他名留青史的則是興建聖彼得堡。從當年俄國的強國目標看來，無論是為了便於與西歐溝通，還是為了謀求向歐洲發展的通路，都迫切需要在波羅的海尋找一個海港。然而當時的波羅的海卻在瑞典的控制下，俄國則認為從杜伯納（Dubna）到維堡（Vyborg）一帶自古就居住著使用斯拉夫語的民族，因此一心要擁有那裡的領土，一場北方大戰（Northern War，1700～1721）終不免爆發。在這場戰爭中俄國始敗終勝，彼得不惜投入80%的國庫財力，於1703年獲得波羅的海沿岸領土和制海權，並在此修建了備有300門大砲的彼得保羅城堡（Peter and Paul Fortress），這就是未來首都的創建起點。

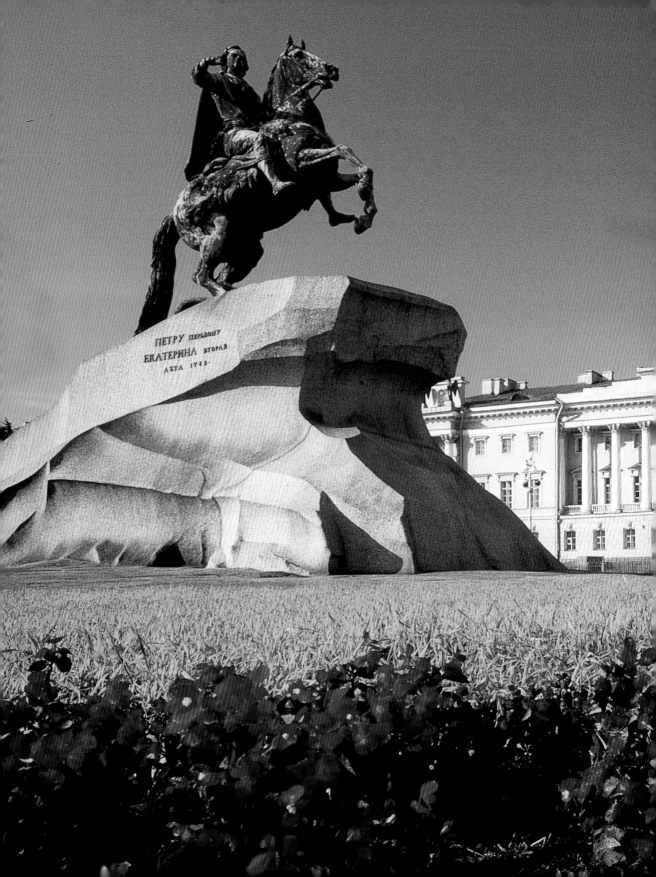

在彼得大帝一手打造的聖彼得堡，處處可以看到這位沙皇的紀念碑，其中以凱薩琳大帝訂製的彼得大帝青銅雕像最為知名。

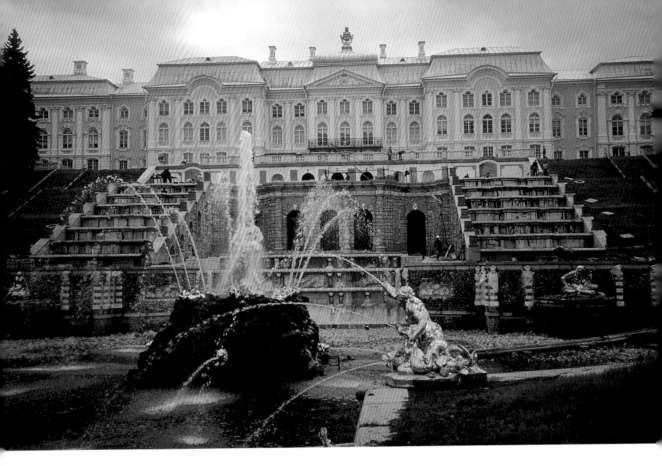

夏宮花園裡七段階梯式的噴泉群,瀑布似的水流直瀉而下,順著水道注入芬蘭灣。噴泉兩側有142座金黃色的雕像,華麗無比。

彼得選為首都的地方起初只是一個人數不多的小村莊,但由於這裡靠近涅瓦河(Neva River)注入芬蘭灣的入海口,其九十餘條支流和運河將這裡的土地分割成44座小島。所以後來建成之後,全城共有四百多座橋梁,被喻為「北方的威尼斯」。

一開始新首都的地點並未得到幕僚們的支持,但彼得力排眾議,將他1705年就有想法於1710年開始付諸實現。政府強徵了數千農奴和幾萬土耳其、瑞典戰俘,來完成填埋沼澤、修整坡地、敷設木箱、挖掘水路等工程,其中有許多人為這座城市付出了生命。基礎建設完成後,王宮的創建也隨即展開。

1712年果斷的彼得率領心不甘情不願的貴族們,把首都遷往聖彼得堡,之後更加快了城市的建設速度。新首都以東正教信仰中的聖人使徒彼得而命名為聖彼得堡。以這座新都為肇始,莫斯科等地也相繼開始了城市建設高潮,可以說聖彼德堡的興起帶動了全俄羅斯邁向歐化。

彼得大帝的夏宮

在聖彼德堡的建設過程中，基於首都的功能需要，涅瓦河左岸的皇宮——夏宮（Summer Palace）顯然是建設的重點。彼得大帝是夏宮的策劃者，他不但從頭到尾親自參與設計方案，還動員全國乃至駐外使館選送及購買花木。夏宮動工時，由本國工程師規劃，並於1714年建成一系列建築。

起初熱中法國與荷蘭文化的彼得大帝，後來逐漸獨鍾法國。1716年他將王宮和御苑的設計交由法國建築師勒波隆（Jean Baptiste Alexandre Le Blond）負全責。1717年彼得出訪法國，與路易十五相見甚歡。回國時便延聘了一百多位法國藝術家和技術人員同歸，決心以凡爾賽宮爲藍本擴建他的宮苑。

涅瓦河三角洲的濕地爲建造噴泉和廣植樹木提供了優越條件。彼得對建園也表現出極大的興趣，不但親臨現場觀察造園師工作，而且還參與設計。彼得曾經表示不想住在高大豪華的宮殿中，也不願將自己的生活像路易十四那樣變成宮中儀式，但他的御苑一定要不亞於凡爾賽宮花園。從如今所見的夏宮花園來看，其噴泉、雕塑和花木確實可以和凡爾賽宮花園媲美。

夏宮御苑的花壇占地達15萬平方公尺，順著地勢營建，整體平面呈斜坡狀，苑內還設有果園、菜圃、溫室等。這片廣大的宮苑和凡爾賽宮花園一樣，也是布局工整對稱，呈幾何形的樹木花草之間點綴著一百多座噴泉。而殿前的「力士參孫」噴泉則匯集四下的池水，流經150公尺的中央水道注入芬蘭灣。各噴泉的周圍豎立著古希臘神話中的人物和故事雕像。

花園一端的兩側對立著亞當和夏娃兩座噴泉。由於這裡地處潮濕的涅瓦河入海口，水源豐富，因此噴泉水流充盈。園中有一個七段階梯式的噴泉群，瀑布似的水流直瀉而下，噴泉兩側有142座金黃色的雕像，其他重要噴泉如橡樹噴泉、海神噴泉、高坡花園與力士噴泉同處中軸線上。在外形上，中間的海神噴泉呈橢圓形，兩邊的橡樹噴泉都是圓形，遙相對稱。其餘的花壇和苗圃都設計成完美

夏宮花園各噴泉的周圍，豎立著古希臘神話人物和故事雕像。類似的雕像在凡爾賽宮御苑也經常可見，事實上，夏宮花園就是仿凡爾賽宮而建的。

的幾何圖形，並在縱橫方向上都嚴格對稱。樹叢和樹冠均修剪成圓柱、圓錐、球形、長方、方錐等各種整齊劃一的形狀。

可惜的是在宮苑建成之前，彼得大帝便於1725年去世了。聖彼得堡及王宮的建設也因首都被遷返莫斯科而中斷。直到彼得之女伊莉莎白（Elizabeth）於1741年受擁戴奪得皇位後，才立刻任用義大利人拉斯特雷利（Bartolomeo Francesco Rastrelli）全權負責擴建夏宮。這位偏好洛可可式建築的建築師雖然受命要繼承前朝的古典樣式，卻顧自設計了嶄新的式樣。

最傑出的沙皇——彼得大帝

彼得大帝（Peter the Great，1672～1725，1682～1725在位）一般公認是最傑出的俄國沙皇，俄國因為他的大力改革，才名列強國之林。但他也是一位備受爭議的君王，粗魯無文，脾氣十分暴躁，而且極其殘酷，甚至到了野蠻地步。他精力充沛，每天辛勤工作，從不知疲倦。他堅毅過人，推行國家改革絲毫不懈怠。就像他自己說的：「為國家和人民付出，我始終毫不吝嗇。」

彼得大帝是俄國羅曼諾夫（Romanov）王朝的第二位沙皇，10歲繼承王位，17歲親政。幼時住在莫斯科市郊外國人聚集的地方。他自幼喜愛軍事遊戲、工藝和造船術，求知欲極強的他，因為生活環境而有機會向外國人學習數學、航海術等學問，充分吸收了西方思潮。

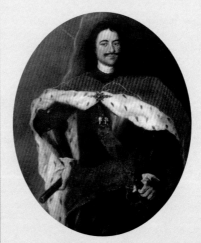

彼得大帝身材魁偉，相貌堂堂，脾氣卻很粗暴，令人望而生畏。

25歲時，彼得大帝與他的使節團前往英、荷、奧等國考察西方的造船、武器等專業技術，並聘請專家、技師、工匠等赴俄貢獻長才。雄才大略的他回國後，準備推動新政，意圖為俄國爭取近代強國的地位。他為了遂行政治、經濟、社會、文化及軍事上的全面改革，展

開雷厲風行的執行手段。當太子阿列克斯（Alexis）反對他的改革計畫時，彼得大帝便六親不認地將太子交付特別法庭處以死刑。

在彼得大帝的富國強兵改革中，用人唯才的人事政策打擊了舊有貴族的勢力，鞏固了專制君主政體。軍事上講求引進西方技術、擴大海軍艦隊規模，以對付俄國長期以來的宿敵瑞典、土耳其。在經濟上獨創農奴制的手工業工廠，大大擴充了國家財源。在社會習氣上，提倡西歐的服裝禮儀和生活方式，並規定男子不可蓄大鬍子，西化得十分徹底。

儘管彼得大帝的統治手段相當專斷，使國家長期處於戰爭狀態，某些政策甚至難以為俄羅斯人民接受。但他的改革確實使俄國經濟成長，工業化開展，軍事力量增加，疆域擴大，國力達到鼎盛。

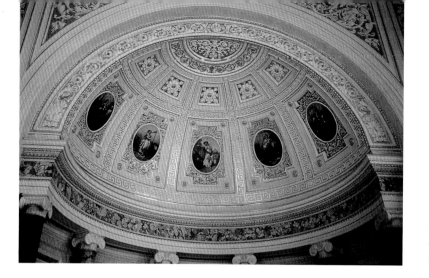

冬宮是昔日俄國沙皇居住的宮殿，每個房間極盡奢華的裝潢布置自然不在話下。圖為二樓展覽廳裝飾華麗的拱頂。

　　在1747至1751年間，他將主殿加到三層，並向兩翼擴建，使全長增加兩倍。內部裝潢除彼得大帝的御書房外，也全部煥然一新，宮殿一改原有的簡樸風格，整體呈現出洛可可式的華麗面貌。對於御苑則大刀闊斧地改造成樸實無華的英國式園林，使宮廷和御苑的豔與雅相映成趣。

來自德國的凱薩琳大帝，在位期間，在聖彼得堡展開了一系列建設，使首都成為氣勢恢宏的大城。並施行多項改革，俄國版圖也為之擴張，為她贏得不少聲譽。她尤其重視文藝，喜好收購各類藝術品，今日愛爾米塔什博物館收藏之豐，凱薩琳大帝居功厥偉。

 ## 凱薩琳大帝經營的冬宮

　　經過多位沙皇經營的聖彼德堡，宏偉的皇家建築雲集，其中以1754至1762年增建的冬宮（Winter Palace）格外堂皇。該宮仍由義大利建築師拉斯特雷利所設計，竣工後即成為新的帝國行政中心和沙皇住所，而夏宮則作為大宴群臣和接見外國使節的地方。

　　晚成的冬宮比夏宮還要豪華，一面臨河，一面對著冬宮廣場（Dvortsovaya Square）。兩面外觀相似，都是圓柱與長窗相間，以淡綠、白色和金色為基調，淡雅中透著輝煌。廣場一側正門屋頂上有一座馬拉戰車雕塑，精美異常。宮內有117座樓梯，近2000扇窗子，具有典型的巴洛克式豪華裝潢，遊人在此無不感受到一種大國的雄偉。

　　1762年繼位的凱薩琳大帝（Catherine the Great，1762～1796在位），又在聖彼得堡展開了一系列建設，使首都成為氣勢恢宏的大城，宮苑也成為北方的一朵奇葩。她尤其重視文藝，將首都造就成

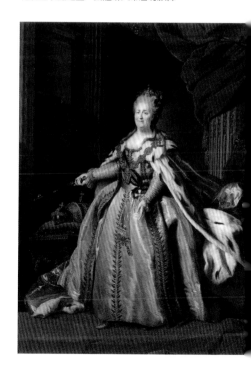

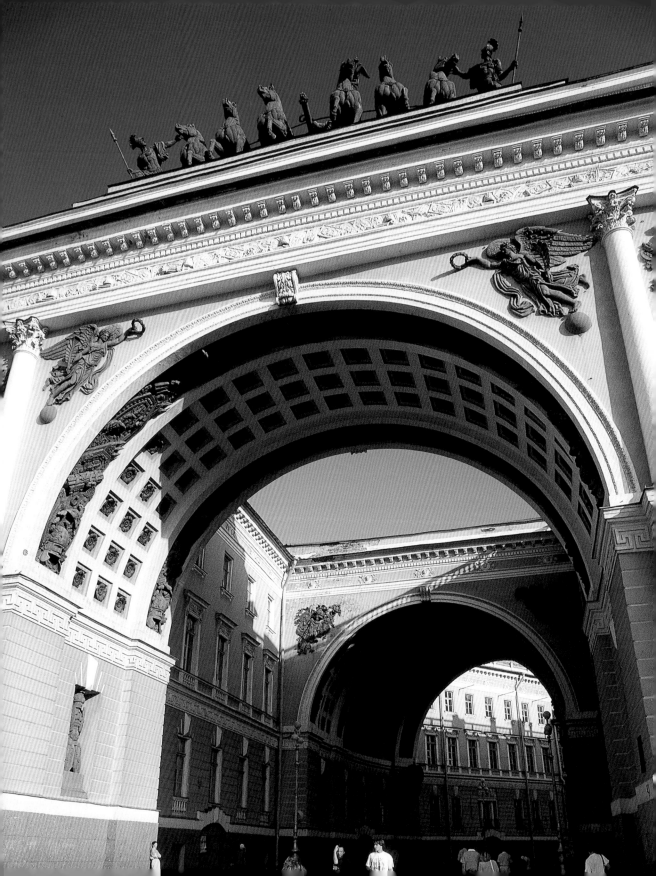

全國音樂、藝術及社交中心。

凱薩琳在位期間，大量收購藝術品，並在冬宮左側興建了「愛爾米塔什」（Hermitage），法語意為「祕密屋」，以便收藏這些珍品，當時只有女皇和極少數的貴賓才能進去。後來藏品增至3000件，只得向左擴建，以後的沙皇又在其背後擴建並公開展覽。這就是小愛爾米塔什、舊愛爾米塔什和新愛爾米塔什。

1917年十月革命後，整座冬宮、三座愛爾米塔什和1783至1787年建的同名劇院，一起被闢為博物館。豪華的宮殿中陳列著舉世無雙的藝術珍品，兩者相得益彰。走進大廳，首先映入眼簾的是一輛裝飾華麗的馬車，那是法國國王贈給凱薩琳大帝的禮物。館內的西方美術陳列室中，收藏有存世不多的達文西曠世傑作。一幅作於1478年，名為〈班瓦聖母〉，聖母馬利亞臉上洋溢著母親的無比慈愛，而擺弄著花朵的聖嬰耶穌，則流露出天真聖潔。另一幅〈利塔聖母〉作於1490年，體現了文藝復興時期藝術家賦予神人性化的精神。

二樓展出的332幅俄國軍人肖像，多以1812年抵禦拿破崙入侵的戰爭為背景，其中包括蘇沃洛夫（Suvorov）將軍等將領。此外還有俄國19世紀現實主義繪畫「巡迴畫派」諸位大師的名作。

在瀏覽名貴藝術展品的同時，昔日的皇宮亦令人歎為觀止。白色的大理石階梯、高大的石柱、華麗的落地窗、裝飾考究的牆壁、天花板和穹頂、燦爛的吊燈、無所不在的精美壁畫，皆極盡精美奢華之能事。

第二次世界大戰中，德國納粹侵略軍從1941年8月至1944年1月27日，整整包圍了聖彼得堡達2年4個月之久。其間，夏宮中的古樹被入侵者焚燒取暖，破壞殆盡。所幸皇宮中的寶藏事先已經運送到後方的安全地區，才免遭劫難。戰後蘇俄政府在恢復戰爭創傷、財政十分困難的情況下，仍不計代價地修復夏宮和冬宮，終於為人類保留了這些北國瑰寶。它們和高高矗立著的彼得大帝青銅騎馬鑄像，一同鐫記了一個民族國家振興自強的過程。

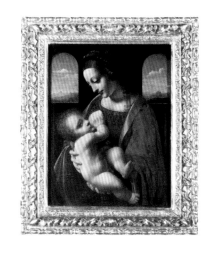

達文西以聖母為題材的作品〈利塔聖母〉。這幅畫作在19世紀中葉以前一直為米蘭的利塔家族所收藏，因而得名。

冬宮廣場上的拱門建築，拱門上裝飾著以6匹馬拉著的戰車雕塑，生動逼真，有如真物。（左圖）

愛爾米塔什博物館內的收藏品——裝飾華麗的馬車，這是法國國王贈送凱薩琳大帝的禮物。

聖彼得堡

Historic Centre of St. Petersburg

地點：位於俄羅斯西北方的涅瓦河三角洲，
瀕臨芬蘭灣（Gulf of Finland）

簡史：1703年始建，1712～1918年為俄國
首都，蘇聯時代改名列寧格勒，
1991年恢復原名

規模：由44個島嶼構成，由四百多座橋梁
連接陸地

特色：俄羅斯舊都，彼得大帝親手建造的歷
史名城，匯集了宮殿、教堂、修道院
等許多帝俄時期輝煌的建築

列入世界遺產年代：1990年

聖彼得堡建在水道縱橫的沼澤地帶，城內橋
梁之多居世界之冠，連水都威尼斯也望塵莫
及。

冬宮廣場中央矗立著一座高47.5公尺的紅色
花崗岩柱（Alexander Column），是為紀念
亞歷山大一世在1812年對拿破崙戰役奏捷
而立。廣場南邊是帝俄時期的參謀總部，該
建築中央有一座大拱門，穿過拱門就是貫穿
聖彼得堡市中心的涅夫斯基大道。

18世紀以前，接壤於歐洲和亞洲的俄羅斯是一個封閉的封建帝國，社會上盛行農奴制度，工商業發展遲緩，沒有文藝復興、宗教改革、工業革命，當然也沒有自由思想和民主潮流，被歐洲國家認為是陌生與不文的地區。

1703年，為了推行現代化政策並與西方世界產生更頻繁的交流與接觸，羅曼諾夫（Romanov）王朝的彼得大帝，選擇在波羅的海沿岸的涅瓦河三角洲，建立了一個新興城市──聖彼得堡，作為俄國通往西方的交通與貿易門戶。

建城之初，為了防備鄰國瑞典的進犯，首先在涅瓦河右岸興建了彼得保羅城堡，作為捍衛整座城市的堡壘。在城堡修建中，彼得大帝還移駕工地親自監工，儘管生活條件簡陋，也不以為意。城堡中的彼得保羅大教堂（Peter and Paul Cathedral），有著金色的尖塔，這裡是日後彼得大帝和他以後的沙皇的安息地。

18世紀的歐洲皇室，盛行以凡爾賽宮為藍本興建華麗宮殿，來炫耀皇室的財富與藝術修養。聖彼得堡的皇宮，也是按照西歐流行的審美文化來打造的。就在夏宮開建後兩年（1712），聖彼得堡成為帝國的新首都。

到了18世紀中，凱薩琳大帝繼續為聖彼得堡的建設奉獻心力。她不但委任留學法、奧的義大利建築師拉斯特雷利為她設計冬宮，更將城市發展成一個富有文藝氣息的藝術文化之都。在這個城市裡找到文學素材的大文豪有杜斯妥也夫斯基、托爾斯泰、普西金（Alexander Sergeyevich Pushkin）等人。凱薩琳之子保羅一世（Paul I），也在城中建了一座工程師宮（Mikhailov Palace），就是今日的俄羅斯博物館（Russian Museum），內藏舉世最豐富的俄羅斯和蘇聯藝術品。

1905年，和平請願活動在冬宮前遭到政府鎮壓。1917年10月，列寧所領導的革命分子為了推翻帝制成功攻入冬宮，

這就是著名的「十月革命」。十月革命成功後，蘇聯建立，俄羅斯帝國走入歷史。新的蘇維埃政府將首都遷回莫斯科，聖彼得堡一度被更名為「列寧格勒」（Leningrad）。

第二次世界大戰期間，列寧格勒遭受猛烈攻擊，被納粹軍隊圍攻了900天，70萬人陣亡，其中有50幾萬人是被活活餓死的。但不屈不撓的俄國軍民，仍舊死守孤城，使得這座異於俄國任何地方的美麗城市不至於被敵軍染指。日後，列寧格勒也因此被尊稱為「英雄城市」。

戰後的列寧格勒一片凋蔽，史達林還是下令優先集結無數菁英進行修復工程，另添建革命時期的紀念建築。沿著涅瓦河左岸，除了夏宮和冬宮外，十二月革命分子廣場（Decembrist's Square）、海軍大樓、聖以撒大教堂（St. Isaac's Cathedral）和戰神廣場（Marsovo Polie）等，都是巴洛克與新古典主義式建築的傑作。涅夫斯基大道（Nevsky Prospekt）周邊的修道院、教堂，彷彿是歷史長廊上的收藏品，見證了歷史上的精采片段。

1990年，列寧格勒歷史區與紀念建築群被世界遺產委員會列入世界文化遺產名單。翌年蘇聯解體，經過人民投票，列寧格勒恢復了當初彼得大帝所命的名字「聖彼得堡」。這座當年由無數建築師、造園師、工匠、農奴與瑞典戰俘，在一片沼澤區上開渠填沼始建成的城市，不僅是大型都市發展計畫中的傳奇，在經歷了帝國的光榮、文豪筆下的腐化年代、大革命的洪流、大戰時的鏖戰後，仍是一座洋溢著俄羅斯子民藝術才華與不朽情思的藝術之都。

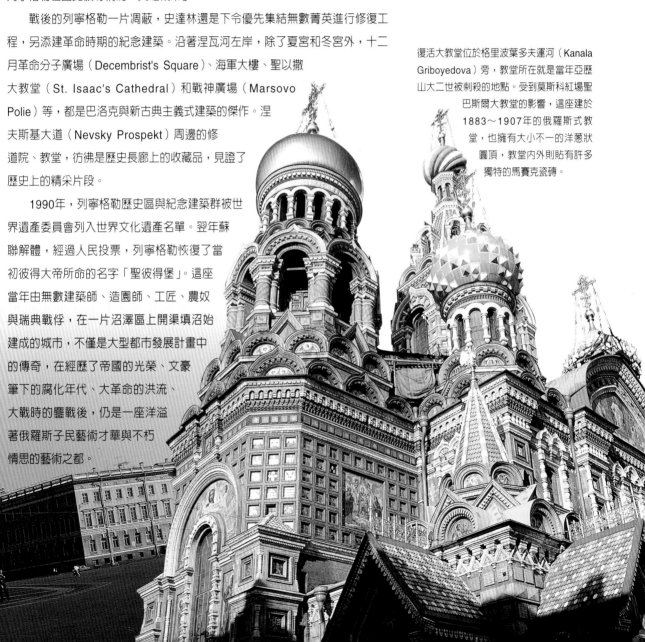

復活大教堂位於格里波葉多夫運河（Kanala Griboyedova）旁，教堂所在就是當年亞歷山大二世被刺殺的地點。受到莫斯科紅場聖巴斯爾大教堂的影響，這座建於1883～1907年的俄羅斯式教堂，也擁有大小不一的洋蔥狀圓頂，教堂內外則貼有許多獨特的馬賽克瓷磚。

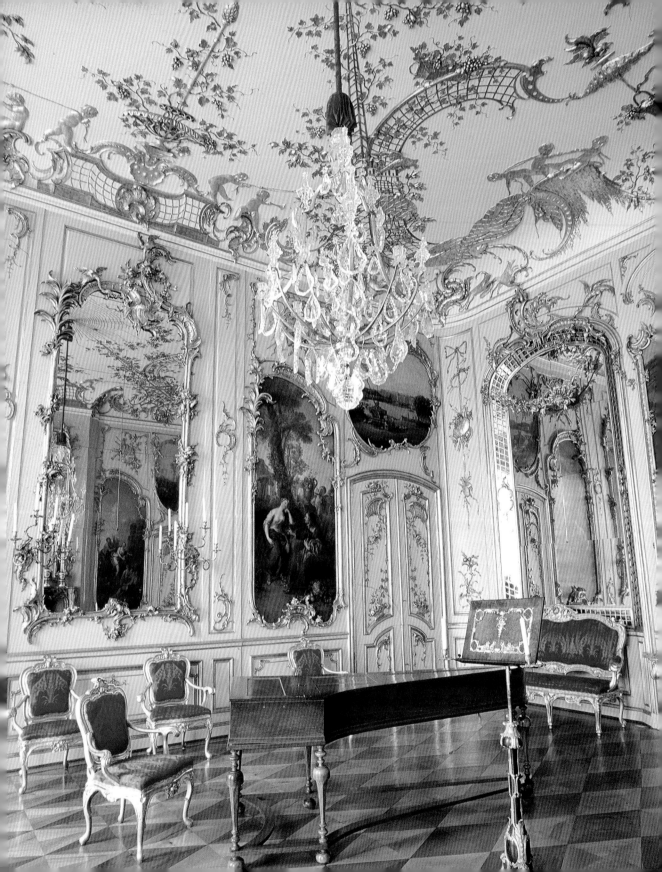

溫馨精緻小離宮——

無憂宮

Sanssouci Palace

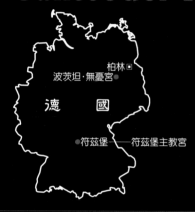

柏林▣
波茨坦·無憂宮●

德　國

●符茲堡——符茲堡主教宮

地　　點：德國柏林市西南波茨坦市（Potsdam）

簡　　史：主建築建於1744年，費時3年完成；1763年增建新宮殿，
　　　　　日後又陸續增建其他獨立宮室及園林

規　　模：占地293萬平方公尺，分為花園和宮殿區（含無憂宮及新
　　　　　宮殿），無憂宮規模小，僅十幾間宮室

特　　色：普魯士王國小型精緻離宮，18世紀巴洛克及洛可可風格

列入世界遺產年代：1990年

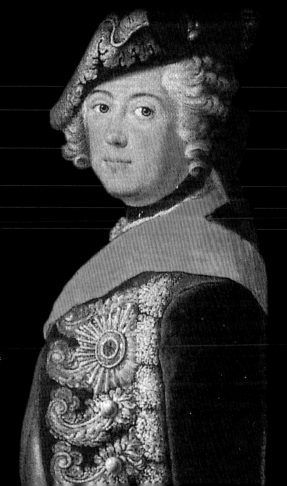

腓特烈大帝人文素養深厚，愛好音樂，經常邀請著名音樂家在無憂宮舉行音
樂會。這座金碧輝煌的音樂廳，曾帶給他無數歡樂的時光。（左圖）
普魯士名王——允文允武的腓特烈大帝。（右圖）

17

、18世紀，當歐洲列強已經在覬覦歐洲乃至於世界霸主的地位時，德國還只是分散為350個諸侯國和一千多處小領地的「地區」。如果說它們之間有什麼共同點的話，那就是都屬於一個普魯士民族。

關於普魯士這個民族的來歷，比較普遍的看法是原先居住在烏拉爾一帶，11、12世紀起，自突厥西進引出的第二次歐亞大陸民族大遷徙中，移居到中歐的東部。德意志統一建國的偉業應該從腓特烈·威廉（Frederick William，1640～1688在位）大選帝侯（the Great Elector）說起。在三十年戰爭中，腓特烈的布蘭登堡（Brandenburg）、普魯士四面受敵，飽受蹂躪。在這樣的遭遇中，腓特烈得到教訓，決定加強軍力，結果在一年之中便把軍隊從4650人擴充到38000人。

後來，他藉瑞典和波蘭作戰之機，與瑞典結盟，在戰後取得東普魯士的主權。接著又擊敗瑞典，獲得「大選帝侯」的封號。他在

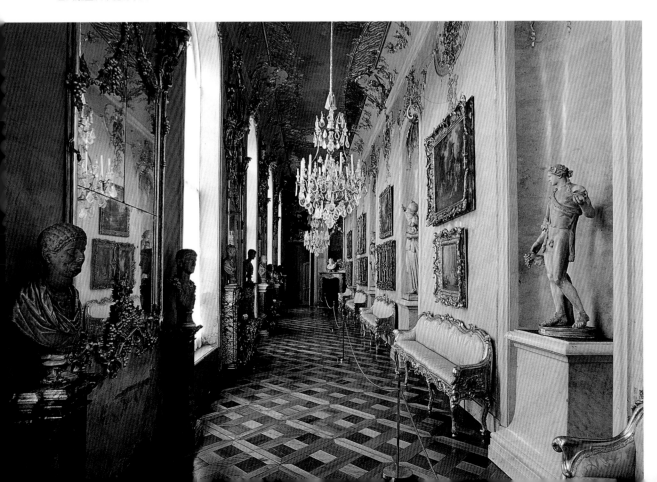

由玄關進入無憂宮，首先經過一道狹長的迴廊，迴廊牆壁上掛滿了畫作，兩側則擺放了各式雕塑及華麗的家具。

法國迫害胡格諾教徒期間,果斷地保護這些新教徒在他的領地中落戶發展,得以收攬了兩萬多名貴族、軍官、法官、醫生、公教人員、工匠和富商,使國力大振。

其子繼位後,於1701年在東普魯士自立為「普魯士王」,並自稱腓特烈一世(Frederick I,1701~1713在位)。但他不但沒什麼了不起的政績,又大肆揮霍,留下一個爛攤子給兒子腓特烈・威廉一世(Frederick William I,1713~1740在位)。新王勤儉務實,終日衣不解帶,人稱他「軍人國王」。他卻自認為是財政部長。在他執政的28年期間,雖然從未領兵作戰,卻把常備軍擴充到84000人,國家收入也大大增加。他在宗教、民族和用人上都十分寬容,但對兒子管教極嚴,幾乎到了不盡人情的地步。這個兒子就是史稱的腓特烈大帝(Frederick the Great,1712~1786,1740~1786在位)。

腓特烈大帝喜歡研究哲學、文學和政治,尤愛音樂。他和法國著名學者伏爾泰以書信往來討論文學和哲學,結下深厚友誼。他於1739年完成的《馬基維利論》,更受到伏爾泰的推崇。腓特烈認為,馬基維利的《君王論》(The Prince)給予君主行暴政的藉口,而「君主絕非其所統治子民之主,乃國家之第一公僕也。」翌年他登基時甚至捨棄了豪華的加冕典禮,並於執政的最初5天,每日一令:士兵不得欺凌百姓;開倉濟民;禁止軍校棒打學生;禁對犯人刑求逼供;不准暴力徵兵。

後來又宣布了宗教寬容政策,還廢除書籍審查制度。他對外數次興兵,終於使普魯士躋身歐洲列強之中,逝世時給國庫留下增加了五倍的財富,擴張了近一倍的國土,和已達650萬的人口。他的20萬大軍,是法軍的四倍,成為後來普魯士參與瓜分波蘭的武力資本。

這位被伏爾泰尊為「啟蒙君主」的「哲學家皇帝」,雖以統一普魯士為己任,義無反顧地實行黷武政策,但這完全與他哲人和藝術家的本性悖離。因此在對奧戰爭歸來後,一方面專事內政以充實國庫,一方面潛心於哲學、文學和音樂的世界,再加上想擺脫與皇后間毫無愛情的生活,因此他長期住在自己位在波茨坦領地內的避暑離宮。

在德國人眼中,腓特烈大帝的歷史地位就好比美國國父華盛頓,他不但是個有遠見的政治家,也是一位多才多藝的詩人兼作家。這是他晚年的畫像。

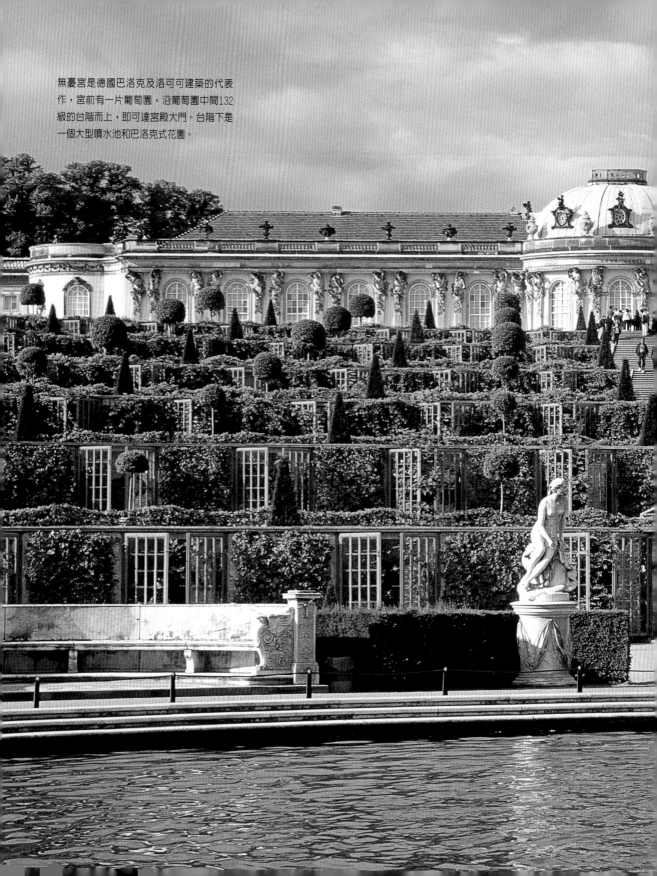

無憂宮是德國巴洛克及洛可可建築的代表作，宮前有一片葡萄園，沿葡萄園中間132級的台階而上，即可達宮殿大門。台階下是一個大型噴水池和巴洛克式花園。

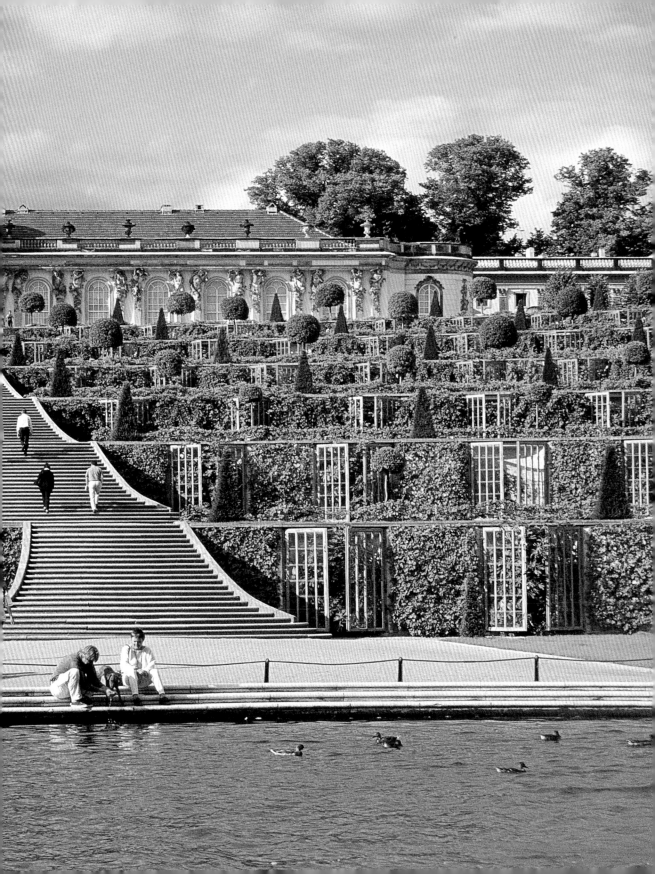

 ## 腓特烈大帝的身心寄託

早在1744年秋，腓特烈先在廣闊的波茨坦丘陵地上設置六層花壇，下設種植葡萄的玻璃溫室。後來，他委託當年發配到盧賓軍團時結識的摯友、曾受他資助到義大利學習建築及園林設計的克納貝斯托夫（Georg von Knobelsdorff），為他在花壇頂上建造一座宮殿，並親自以法文Sans Souci命名此離宮，意為「無憂無慮」，以寄託他尋求世外桃源生活的願望。

腓特烈所要求的並非像他祖父那樣修建歐洲一流的宮殿，而只想要一座溫馨舒適的離宮，便於過隱居生活，與知己盡享談哲論藝之樂。但這樣的心願與克納貝斯托夫的意見相左，這位已功成名就的著名建築師一心想建造出堂皇的宮殿。不過心有定見的腓特烈大帝對費用、設計與施工都要親身參與，以期達到儉省、快速完工的目的。快、省的確達到了，但為了省錢，沒有採納加高地基以防潮濕的專家意見，造成後來地下水氣對宮殿牆壁和地板的損壞，終成遺憾。

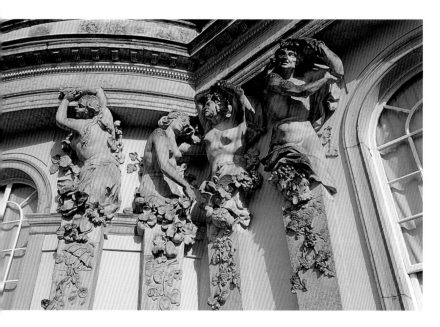

無憂宮的北牆上，飾有36尊喝得酩酊大醉的酒神雕像，其酒醉的模樣酣然可掬，十分生動。

無憂宮才經過兩年多的建設，皇帝便於1747年5月2日迫不急待地遷入，並舉辦了200人的宴會和音樂會，以慶祝竣工，但內部裝潢實際上在第二年才全部完成。在1756年七年戰爭（Seven Years War）爆發前，腓特烈大帝在這裡度過了10年最愜意的時光。無憂宮後來又續建了中國館、紀念他亡妹的友誼教堂（Temple of Friendship）、戰後為誇耀國力未衰並為建築工人創造就業機會而建的冬季離宮——新宮殿（New Palace）。此宮位於原殿之西，當時克納貝斯托夫已去世，改由布林格（Buring）設計。

令人酣醉的離宮

　　無憂宮的宮殿主體位於東側，在晴空下亮黃色的表面顯得十分燦爛。無憂宮之南，就是最初的六層花壇，壇下的玻璃溫室中，遍植了在寒冷的北德地區難以生長的葡萄和其他果樹。下行132級台階，是一個中央噴水池和巴洛克式花園。在噴水池四周和花園裡，立有近400尊大理石雕像，這些建園時的傑作，如今多以複製品代替，原作都遷至博物館內，以便長期保存。刻有古代雕像的巨型石柱，則是19世紀時新添的。有趣的是，這座噴水池由於水源和動力問題，在腓特烈大帝生前，只有1754年春天的一個早晨微弱地噴發過一次。後來在他的繼任者手中，採用了蒸汽機驅動，如今更有了電力，才得以時時噴湧。

　　無憂宮的北牆上，飾有36尊喝得酩酊大醉的酒神雕像。用來釀酒的園中葡萄和酒後失態的酒神，象徵性地表達了腓特烈大帝放曠的生活理念，無疑為這座無憂宮做了最佳的詮釋。北面入口大廳前的廣場上，由成對的科林斯式圓柱圍成了半圓形的古希臘式的廊柱。同樣的圓柱還反覆出現在正面的門廳、後面的大理石廳，以及宮殿的鐵之館和庭院中，此種設計顯示當時的建築已經展現對古典主義的景仰。

　　北面的門廳整體呈矩形，外觀略感生硬。但由名匠完成的門上裝飾木雕和牆上的金色浮雕，卻給人悠然之感。這是因為酒神主題、殿頂的雕像和園中的葡萄相呼應，表現出主人自得其樂的情趣。門廳之內橢圓形的大理石廳（Marble Hall）是位於殿中心的主廳堂，其天窗及三面高窗透入充足的光線。廳中央擺放的圓形大桌，顯示了這裡曾是開辦晚宴和名流聚會的場所，當年這些活動都由腓特烈大帝親自主持。

　　大理石廳的兩側各有6間宮室。東側從一開始就是國王御用廳室，依次有謁見室、音樂廳、國王辦公室、寢宮及與之相連的書房。在謁見室等候的賓客，可從窗外的陽台上欣賞園中美景。

　　音樂廳裝飾優雅，門扇華麗，從牆壁到天花板都有金色細線，

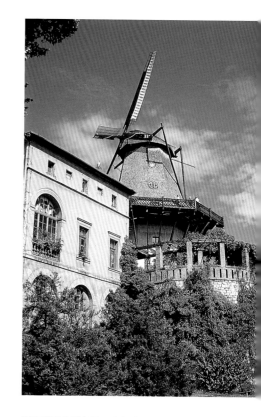

皇宮花園突然出現一座磨坊，不免顯得突兀，這其中有段有趣的軼事。據說建園之初，磨坊即已存在。磨坊的運轉聲令腓特烈大帝心煩不已，下令拆除。但磨坊主人不服上訴，國王為了表現民主風範及愛民之心，也只好聽任其繼續軋軋作響了。

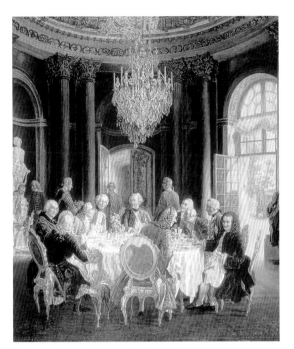

喜歡研究哲學與文學的腓特烈大帝，經常與法國哲學家伏爾泰書信往來，彼此切磋，甚至在宮中準備了客房「伏爾泰之屋」，邀請他來居住。此圖描繪了當年腓特烈大帝（桌後正中）和伏爾泰（桌前左三）在無憂宮進餐歡談的情景。

壁上還交互置有鑲邊長鏡和表現古羅馬詩人奧維德（Ovidius）《變形記》的壁畫。天花板上則繪有幻想式的庭園風景，多出自名家之手，並有細格葡萄藤蔓纏繞。腓特烈時常在此舉辦音樂會，並在大音樂家巴哈之子——卡爾·巴哈（Carl P.E. Bach）的豎琴伴奏下親自吹奏長笛。其技之精，頗得巴哈誇讚。

　　寢宮和辦公室業經繼任國王——腓特烈大帝的外甥重新裝潢，大失原意。唯獨那張大帝用過的桌子，據說只有凡爾賽宮中路易十五的一張可以與之媲美。毗連的書房呈圓形，門和書架都是紅杉木所製。鑲有青銅和龜甲的家具、馬賽克和青銅工藝品，都出自大師之手。大帝在世時，此書房是不准他人擅入的，以免打擾他閱讀與靜思。其北有間小畫廊，保存了他豐富的繪畫和雕刻收藏。

　　大理石廳的西側是並列著的幾間客房，這也是建宮時腓特烈的要求。其中以「花之屋」和「伏爾泰之屋」最著名。

　　1750年伏爾泰曾以「侍從」身分應邀入住於此。但腓特烈與伏爾泰均是強人，不久即產生齟齬，加上伏爾泰因違法投資涉訟，遂不得不離去。後來腓特烈將伏爾泰的房間改裝，大加修飾，還特意命人製作了一尊伏爾泰的胸像。可惜只是虛位以待，再也不見貴客歸來。

喧賓奪主的新宮殿

與小巧的無憂宮相比，位於西側的新宮殿則顯得壯觀的多，但腓特烈大帝並不十分喜歡，僅用來接待賓客。新宮殿於1763年開始修建，最初想以磚塊築造，但因費錢費時，遂改為質地較差的石材，外面再敷以紅色。全殿僅用6年即完工，達到了顯示國力不衰的預期目的。

建於1763～1769年的新宮殿，是腓特烈大帝為彰顯國力而建，他卻鮮少住在這裡。大理石廳是新宮殿最大的廳殿，作為宴客之用。穹頂有描繪希臘眾神歡宴的繪畫，地面有大理石鑲嵌的圖案，都令人歎為觀止。

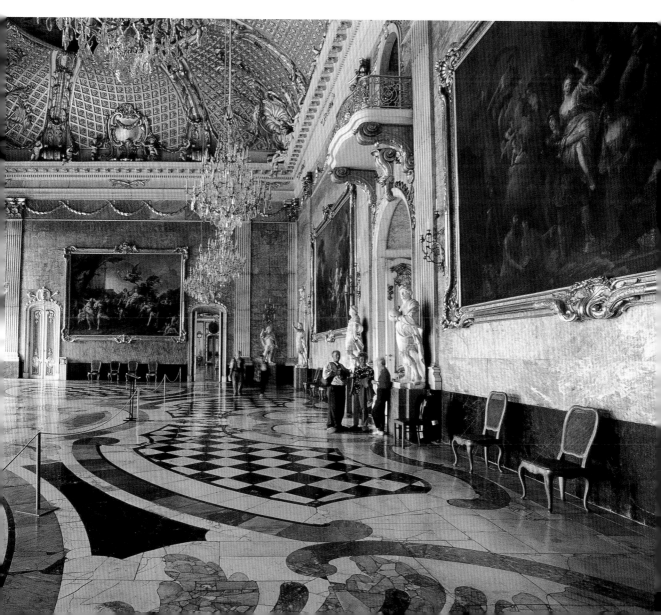

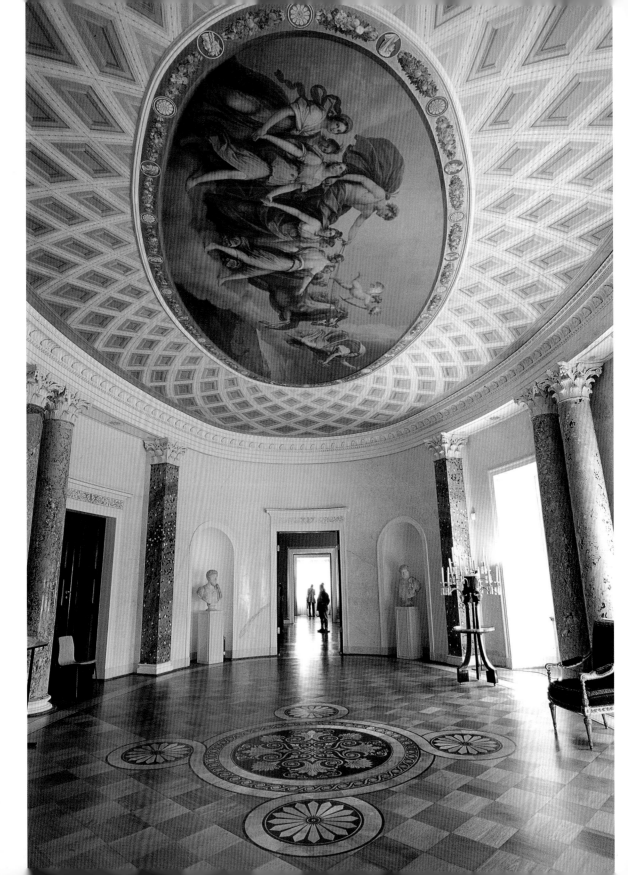

新宮殿是一倒ㄇ形建築，正中穹頂上刻有普魯士皇室的族徽，側翼轉角穹頂上立有象徵布蘭登堡家族的黃金老鷹。周圍上下共有四百多尊裝飾雕像。由於石質欠佳，不耐汙染，已呈青綠色，現正大力搶救復原。殿內設有壯觀的大廳、洛可可風格的劇院，並陳列著無數精美家具及繪畫。比較新穎的是大理石廳下方的貝殼屋（Shell Room），這座室內花園中用了大量的貝殼、礦石、珊瑚、玻璃、寶石和化石來裝飾。而大理石廳則以穹頂的希臘眾神歡宴繪畫和地面的大理石鑲嵌圖案著稱。這裡雖號稱多宮，裡面也有國王寢宮，但腓特烈大帝很少臨幸，倒是之後的皇帝都一直住在這裡。

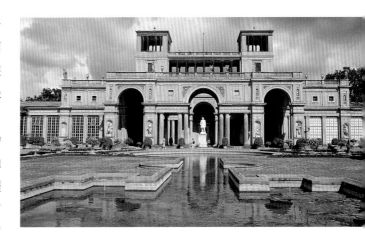

仿義大利文藝復興風格建築的橘園，原本是冬季存放室外盆栽的花房，現在宮殿內的主大廳用來展示文藝復興時期繪畫巨匠拉斐爾的作品。

後來腓特烈·威廉二世（Frederick William II，1786～1797在位）又在波茨坦西北方修建新花園，另一方面也在無憂宮花園中增添了一些獨立建築和園林。後來的國王又陸續增建，其中以再現義大利文藝復興式建築和頗具南方地中海風光的橘園（Orangery Palace）最富特色。其宮殿正面有兩座方塔，是義大利麥迪奇（Medici）家族羅馬別墅的摹本，而300公尺長的花園則謹守對稱工整原則，幾乎照搬地中海庭院。

座落於新花園中的大理石宮殿大廳。宮殿由腓特烈·威廉二世興建，當時歐洲新古典主義剛剛萌芽，此宮便率先採用了這種全新的設計風格。（左圖）

無憂宮及其御苑中的一些零散建築也都別具一格，而且各有來頭。那座古樸的磨坊，據說其運轉聲響曾激惱了潛心展讀的大帝，遂下令拆除。但磨坊的人不服而上訴，國王也只好聽任其繼續軋軋作響。

宮中還有「龍屋」和「中國茶館」等帶有東方色彩的建築。原來18世紀時歐洲掀起一陣中國熱，加上大帝的曾祖父（大選帝侯）曾是個中國迷，於是就在御苑中建了龍屋這一類「中國房子」。在中國人眼中，這建築實非中國傳統樣式，像是在蒙古包上加尖塔。尤其可笑的是，周圍的雕像是西人穿中裝，顯得不倫不類。反倒是茶館外面庭院中那座銅鼎，尚有中土遺風。而無憂宮前園內的花棚玲瓏精巧，極顯洛可可風采。御苑中四通八達的道路通向各處景點，使遊客可以盡情徜徉其間，留連忘返。

無憂宮花園的中國茶館是一座中西合璧的奇特建築，鮮藍色圓形茶館外圍，有一圈金色人物雕像。這是其中一座，西洋仕女模樣，卻穿著中式服裝，看起來有些不自然。

符茲堡主教宮
Würzburg Residenz

地　點：德國南部巴伐利亞州（The Free
State of Bavaria）的符茲堡市

簡　史：主建築於1720年，費時24年，於
1744年完成。宮廷花園約建於
1769年，亦費時近25年始成。第
二次世界大戰中嚴重受損，於
1963年重建完成

規　模：分為宮殿與花園兩部分。宮殿主
體建築呈ㄇ字形，宮內有三百餘
間宮室，宮殿南面和東面有宮廷
花園

特　色：德國最華麗的巴洛克式宮殿之一

列入世界遺產年代：1981年

截至2002年為止，德國已經擁有多達27處的世界遺產。這些遺產中，有些雖然沒有赫赫的聲名，但絕對都是令人驚豔的瑰寶，符茲堡主教宮（Würzburg Residenz）就是一例。德國著名的旅遊路線羅曼蒂克大道，以符茲堡市（Würzburg）為起點。在這座美麗的城市裡，有一座建於18世紀初的符茲堡主教宮。這座巴洛克式宮殿雖非大帝國的宮殿，但卻是當時統治符茲堡地區的主教親王（Princebishops）的宅邸，是歐洲最傑出的宮殿建築之一。

18世紀時，名義上統治神聖羅馬帝國的哈布斯堡王朝，對領土並沒有實質的統治權。而日耳曼地區的符茲堡，從8世紀開始，就維持著主教親王以教領政的統治模式，直到19世紀初拿破崙入侵為止。

1719年，主教親王約翰・菲利浦・法蘭茲（Johann Philipp Franz）為了有效治理日趨擴大的城區，新官上任的他決心將原本的行政中心遷移到美因河（Main River）東岸，並撥鉅款興築主教宮。

主教宮南面建築及花園。主教宮室外庭園占地足足有宮殿的三倍大，原本屬意法式園林風格，但受限於地形，無法建成左右對稱的樣式，於是把南面花園設計成帶有維也納宮廷花園色彩；而東面花園則充滿義式情調。

主教宮階梯大廳和它的穹頂壁畫是巴洛克時代最具代表性的傑作。廣大的穹頂僅以數根大柱支撐，光是這項成就就令人驚歎不已。大廳的穹頂壁畫由義大利畫家提耶波羅（Giovanni Battista Tiepolo）所繪，內容描述太陽神阿波羅環顧歐、亞、美、非四大洲。階梯欄杆則飾有許多希臘神話人物雕像。（右頁）

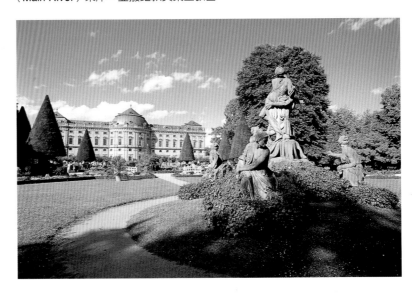

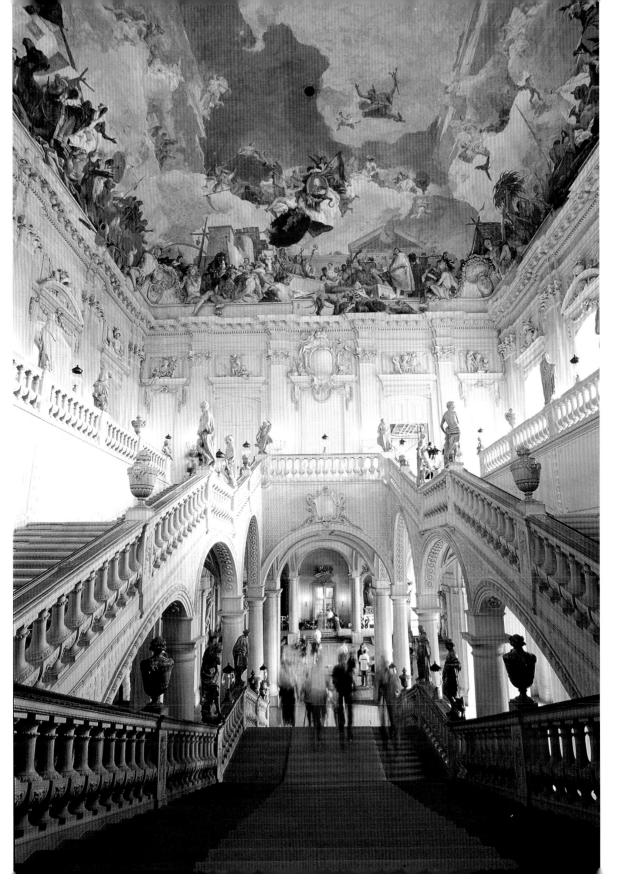

識得千里馬的法蘭茲主教親王，聘請了初出茅廬的年輕建築師巴爾塔哈薩爾‧紐曼（Balthasar Neumann）為主教宮的設計者。雖然紐曼個人才華洋溢，但因為主教親王的近親對設計方案持有意見，加上主教親王猝逝等因素，導致建設工程一波三折，走走停停地蓋了二十幾年。

在好事多磨的建設末期，紐曼召集了全國頂尖的能工巧匠，以及法、義、荷等國的秀異人才，一起加入主教宮的內部裝飾工作。這些大內高手們以當時最流行的洛可可風格，將主教宮內部裝飾得金碧輝煌、華麗無比，造就了日爾曼地區最傑出的洛可可式裝飾建築。

在宮內華麗的階梯大廳中，廣大的穹頂僅以數根大柱支撐，但因力學計算精確，從未發生坍塌情事，這項成就令不少建築師驚歎不已。大廳的穹頂壁畫係由主教親王重金聘請的義大利藝術家喬凡尼‧巴蒂斯塔‧提耶波羅（Giovanni Battista Tiepolo）所繪，內容描述太陽神阿波羅環顧歐、亞、美、非四大洲，這幅長30公尺、寬18公尺的壁畫是舉世規模最大的壁畫作品。

主教宮內的宮室，多以裝潢色調或建材來命名，如白廳（White Hall）、鏡廳（Mirror cabinet）、綠瓷漆室（Green Lacqueved Room）等。拿破崙入侵普魯士後，曾經在主教宮中居留，因此宮中還留有皇后起居室、拿破崙之室等宮室名稱。

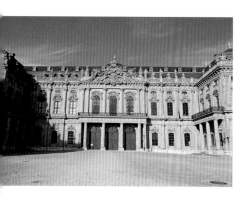

呈ㄇ字形布局的主教宮為巴洛克式建築的傑作，圖為正面（西面）宮殿外觀。

主教宮白廳裡的穹頂壁畫由名師約翰‧席克（Johann Zick）、以希臘神話人物為題所繪，是洛可可時期最具代表性的壁畫之一。（右圖）

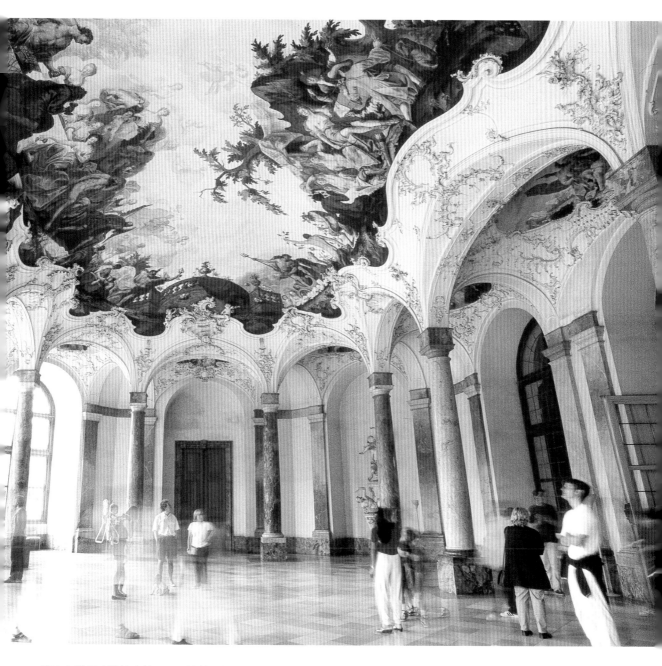

第二次世界大戰結束前一周，符茲堡在深夜空襲中受到砲火重創。主教宮
也不免於難，其中珍貴的鏡廳全毀。戰後的德國一片殘破蕭條，但仍然不忽視
古蹟的重建與修復，光是鏡廳便花了9年光陰按舊觀重建。

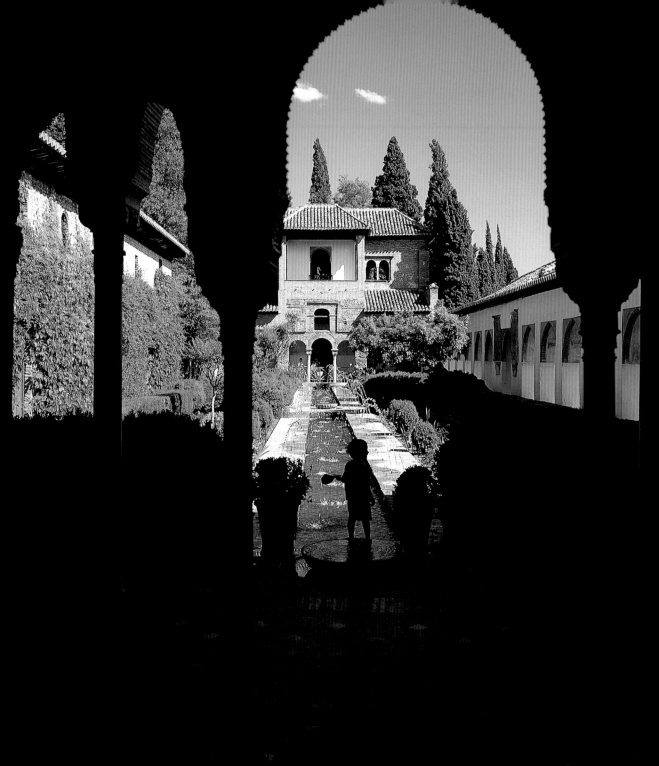

伊斯蘭的絕世宮殿——
阿爾罕布拉宮

Palacio de la Alhambra

西班牙
▣馬德里
●托雷多

●哥多華
●塞維爾
●格拉納達——阿爾罕布拉宮

地　　點：西班牙南部安達魯西亞（Andalusia）地區格拉納達市（Granada）

簡　　史：城寨建於9世紀，宮殿建於13、14世紀，19世紀時全面重建完成

規　　模：130萬平方公尺，分為城寨、卡洛斯五世宮、宮殿群與花園四部分

特　　色：全世界僅存的中世紀伊斯蘭宮殿

列入世界遺產年代：1984年

圓形細柱、馬蹄形拱門柱廊、水池、噴泉及滿園的繁
花綠樹，軒內洛尼菲夏宮花園將伊斯蘭宮殿之美表
露無遺。（左圖）
中世紀伊斯蘭宮廷中的貴族婦女，讓人不由想起
〈一千零一夜〉中的瑰奇場面。（右圖）

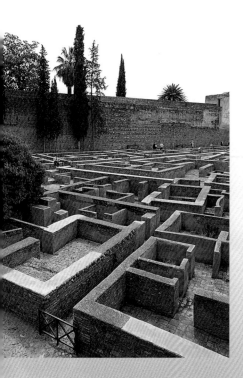

亞大陸西端的伊比利半島，從遠古時代開始，就歷經凱爾特人、高盧人、腓尼基人、希臘人、羅馬人和哥德人的徙居、入侵。現今的西班牙國土，猶如考古學家腳下的地層，積澱著不同時期、不同民族與不同文化的歷史層理，遊歷西班牙也好似在閱讀一部展開的人類歷史書。

公元711年，當時統治伊比利半島的西哥德人內部發生奪權戰爭，其中有貴族想借助地中海對岸的北非西哈里發王國的實力，來為自己增加奪取王位的籌碼；加上西哈里發王國的國王正想擴展自己的勢力、西哥德境內備受壓迫的猶太人又允為內應，於是引狼入室，也造成摩爾人（Moors）統治西班牙長達七百多年的一段歷史。

在信奉伊斯蘭教的摩爾人的統治下，西班牙南部安達魯西亞一帶得以蓬勃發展。10世紀時的哥多華（Codoba）竟有600座清真寺、300座公共浴池、50家醫院、80所公立學校、17所高等教育機構、20家擁有好幾十萬手抄本藏書的圖書館。而當時歐洲任何城市，包括拜占庭帝國首都君士坦丁堡在內，人口都沒有超過3萬人，更沒有宗教、醫療、教育及沐浴場所。這片土地上一時湧進了各種人才，更促進了農業和手工業的繁榮。這種種的榮景一直維持到1492年西班牙人復國戰爭成功為止，儘管摩爾人的輝煌歷史隨著

阿爾罕布拉宮的城寨為穆罕默德五世時期所建，是全宮最早的建築之一。城寨內築有一片像迷宮的矮牆，可以阻擋敵人進攻。

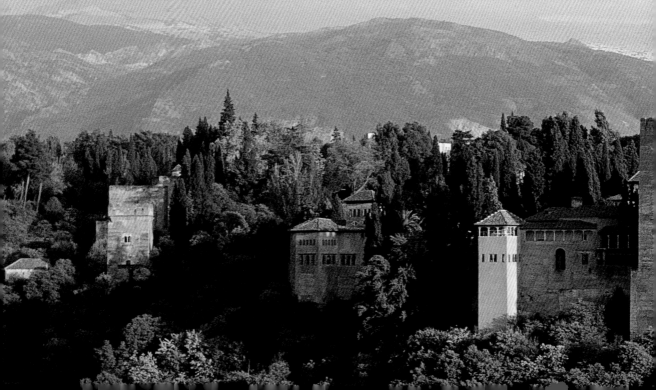

王國覆滅而不存，但王國的迴光依舊返照，從位於格拉納達的阿爾罕布拉（Alhambra）宮中散溢出來。

「格拉納達」在當地的卡斯提爾（Castile）語中意為「石榴果實」，因此石榴一直是當地的象徵。如今該地常見的各色陶器上面，多有石榴圖案，蓋源於此。中世紀的城堡向來以防禦功能為建設考量，因此多建築在山上，阿爾罕布拉宮也不例外。「阿爾罕布拉」的語源，一說是來自阿拉伯語，意為「紅宮」。如今遠觀這座城堡中的宮殿，在內華達山脈（Sierra Nevada）山脈雪峰的襯托之下，被夕陽染得一片猩紅，倒也名副其實。

智慧型的城堡

整座阿爾罕布拉城堡依同名山丘而建，方向不正，外形不整，略呈新月狀。城寨（Alcazaba）、王宮（Palacios Nazaríes）及花園（Jardines de Partal）這些主要建築和景區集中在西半部。而東半部則是阿拉伯語稱作「麥地那」（Medina）的市鎮，原先聚居著豪門、王室家臣及商賈、工匠。

阿爾罕布拉宮平面圖

王宮（包括梅斯亞爾廳、桃金孃宮、獅子庭園、巴爾卡廳、使節廳、雙姊妹廳等）

軒內洛尼菲花園•

•花園

城寨•

•卡洛斯五世宮

麥地那

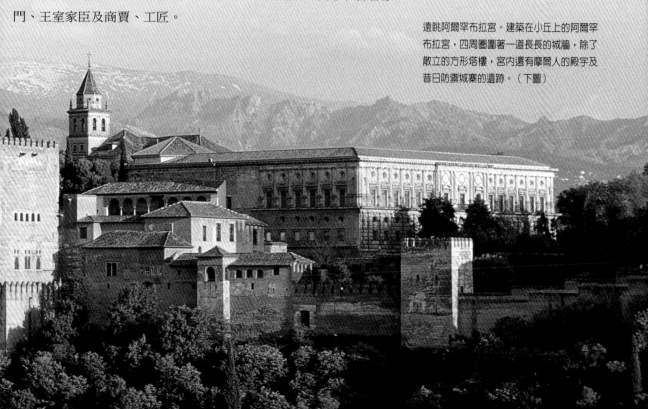

遠眺阿爾罕布拉宮。建築在小丘上的阿爾罕布拉宮，四周圈圍著一道長長的城牆，除了散立的方形塔樓，宮內還有摩爾人的殿宇及昔日防禦城寨的遺跡。（下圖）

昔日的城堡有4座城門，一是從達羅河（Darro River）谷上坡到盡頭的「武備門」，因門內曾有武器庫而得名；二是東北方形同鳥喙的「鳥喙門」；三是東南方內有七層結構的「七重門」；四是西南方的「審判門」（Puerta de la Justicia），因門內入城處原為裁判場所而命名。如今有三道門已封，遊客必須經審判門進城，另外又開了兩處出入口以利通行。

審判門建於1348年，如今依稀可見當年的防禦工事。當年摩爾人所造的城門都設計成外凸的角塔形式，以增加守兵施展火力的空間。城門則以單扇橫向開啟，使當時專門針對雙扇門的「撞城槌」無用武之地。城門內的通道有四道彎曲，可阻止攻城者一湧而入。凸出的角塔頂端還設有女牆及落石裝置，但現均已不存。

進入審判門後就來到貯水槽廣場（Plaza de los Aljibes），是當年靠引水上坡所構築的護城河。格拉納達的摩爾王國覆滅後，古堡失去了防禦功能，寬闊的護城河也不需要了，只留下幾處作貯水槽，後來又在上面加蓋，變成廣場。貯水槽廣場的右邊是通往麥地那的內門，那裡原有一座酒窖，居民可在此買到免稅酒，故稱「葡萄酒門」（Puerta del Vino）。其圓券拱門、二連窗及牆面裝飾，都顯露出伊斯蘭風格。

貯水槽廣場的左側為城寨，是最早的建築（成於889年），後來的王宮和城牆，都是以此為基礎興建的。如今依稀看得到後依山險，前挖壕溝的築堡形勢。在外城牆之內另有一道寬闊深長的空壕，然後才是內城牆，足見防禦之堅。現在空壕已填成通道，南側一段更被闢為視野良好的細長庭園。登上位於城寨中央的守望塔

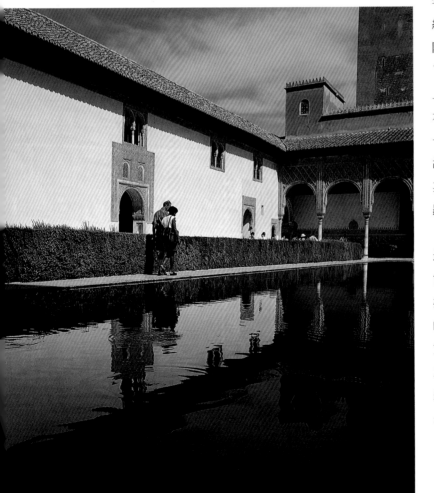

桃金孃宮庭園中央的長方形水池。水是阿拉伯人的生命象徵，水池在伊斯蘭建築幾乎必不可少，不僅提供了涼爽清靜的環境，水光的映照，更能營造出光影變化的妙趣。

（Torre de la Vela），可以遠眺四周壯觀的景色，也可以鳥瞰全寨中的木質軍營、倉庫、長排馬廄、麵包房、浴場和地下監獄，但建築多數已毀，僅剩地基而已。

絕美的宮殿

　　從城寨出來，可以先參觀原為卡洛斯五世宮（Palacio de Carlos V）的阿爾罕布拉博物館（Museo de la Alhambra）。雖然在建造此殿時，破壞了好幾座摩爾王國的建築，但整棟宮殿呈現出文藝復興式的風格，並未影響阿爾罕布拉宮的整體效果。該館的展品有以獅子、羚羊浮雕為裝飾的石質水盤、摩爾時代的陶器和雕刻作品，以及西哥德時代的服飾和建築殘片等。

　　阿爾罕布拉宮的主建築是摩爾君王的王宮，於14世紀由納斯利德（Nasrid）王朝的尤素夫一世（Yusuf I）及其子穆罕默德五世（Muhammad V）建成，後經歷代國王擴建增修，形成現今所見的複雜樣式與規模。首先進入卡瑪雷斯宮（Palacio de Comares），宮內靠近城牆的庭院曾是昔日供王公貴族子弟接受教育的學堂，如今只殘存著方形地基。下一個庭院在當年是前庭，被國王召見的人在經過衛兵所與公務所（今均已不存）後，須在這裡等候傳喚。庭院中央有一座造型獨特的水池，北側是由九座拱券門連成的寬闊柱廊，與之對稱的南側柱廊已遭破壞，今以綠地代之。

　　卡瑪雷斯宮的最前面一座廳叫作梅斯亞爾（Sala del Mexuar），原是國王或宰相處理公務的地方。大廳周圍有四柱環繞，原先還撐起一座壯麗的華蓋，其中擺放御座。這裡的牆面、柱頭、柱間廊頂以及裝飾天穹的瓷磚、木雕和灰泥雕飾，都呈伊斯蘭式風格。尤其是由阿拉伯文、藤蔓和幾何花紋組成的連續圖案，更是細密曲折，無始無終，散發無限神祕感。御座正對著敞開的庭園，廳與庭在連貫性和功能性上都是一體的，這也是伊斯蘭建築一大特色。

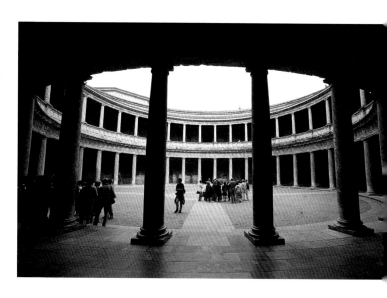

仿古羅馬圓形劇場設計的卡洛斯五世宮圓形中庭，出自米開蘭基羅的學生馬契卡（Pedro Machuca）之手，一度為鬥牛競技場。現在上層闢為現代美術館（Museo de Bellas Artes），下層則為阿爾罕布拉博物館。

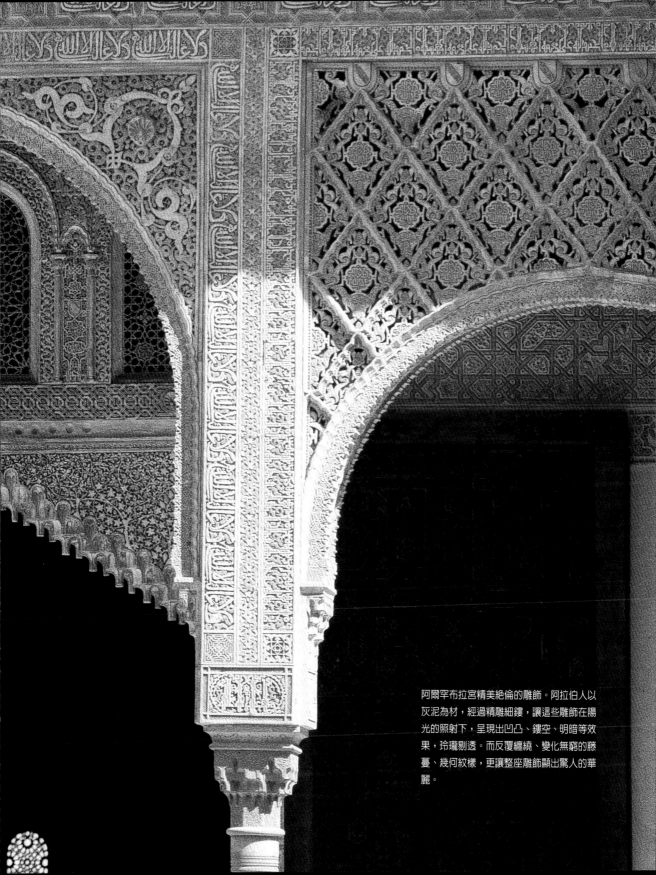

阿爾罕布拉宮精美絕倫的雕飾。阿拉伯人以灰泥為材，經過精雕細鏤，讓這些雕飾在陽光的照射下，呈現出凹凸、鏤空、明暗等效果，玲瓏剔透。而反覆纏繞、變化無窮的藤蔓、幾何紋樣，更讓整座雕飾顯出驚人的華麗。

巴爾卡廳精緻華麗的的柱頭雕飾。這種以灰泥直接塑在柱頭再雕製的裝飾圖案，是阿爾罕布拉宮最顯著的特徵之一，整座宮殿都可看到。

從梅斯亞爾廳經同名的庭園，就來到桃金孃宮庭園（Patio de los Arrayanes）。這座宮殿之所以得名，是因為庭院中間長34.7公尺、寬7.15公尺的大水池兩側，種有很多桃金孃木。這座水池邊有圓形噴水盤，中有高塔及柱廊的倒影，水清影秀，美不勝收。卡瑪雷斯宮內還有巴爾卡廳（Sala de la Barca），阿拉伯語Barca係由阿拉授予的「靈力」一詞轉音而來，是新國王舉行登基大典之處，意境神妙。

卡瑪雷斯宮後方有一高塔，位於塔中的使節廳（Salón de Embajadores），以窗上的彩繪玻璃著稱。而「卡瑪雷斯」即由阿拉伯語的「彩繪玻璃」轉音而成。此廳中彩繪玻璃色彩之豐、規模之大，在當時實屬罕見，再與天穹、牆面上的阿拉伯文圖案輝映，益發輝煌。

與桃金孃宮東面毗鄰的，是堪稱伊斯蘭建築精華的「獅子噴泉」及其周圍宮殿。獅子庭園（Patio de los Leones）長約29公尺，寬約16公尺，周遭是124根細長的白色大理石柱，其上方的柱頭和夯頂到屋檐的柱枋，覆蓋著精細的灰泥雕飾，顯出與柱形相配的優美線條。園中央是由12頭獅子托起的大型水盤噴泉。伊斯蘭教本不崇拜偶像，因此獅子純粹代表了王權的尊嚴。

四方的房間中也有水盤和噴水設施，從房間中流出的水經由十字形的水道流到中央的獅子腳下。這種在房間內設有噴泉的設計，是伊斯蘭建築獨有的特色，其中又以此處的構築最富巧思。而以柱廊環繞庭園的設計則取材自天主教修道院裡的迴廊，顯示出兩種建築形式的交融並蓄。

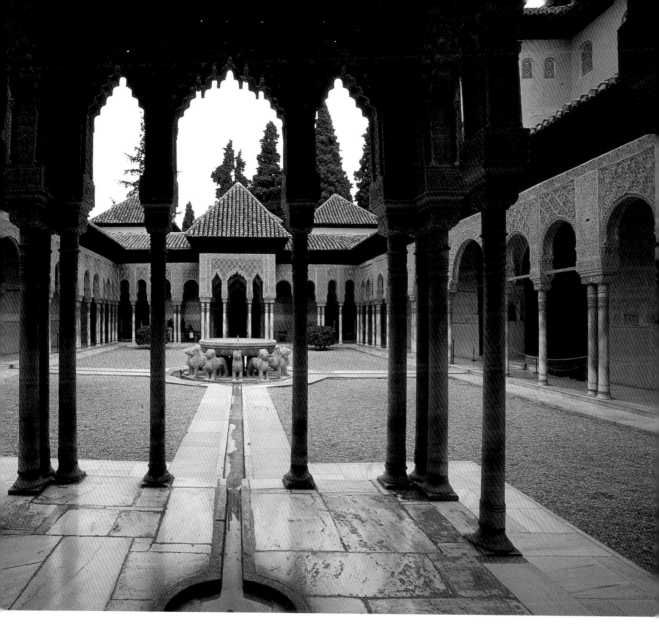

　　圍繞著獅子噴泉及庭園的是後宮部分，北側為雙姐妹廳（Sala de las Dos Hermanas），再向北為亞希梅塞斯望樓（Sala de los Aljimeces）和林達拉哈外庭園（Jardín de Lindaraja）。東側是國王廳（Sala de los Reyes），這座昔日的國王寢宮中有數個房間，船底形的天穹上貼著真皮，上面繪有十位國王肖像，以及狩獵、騎馬擲矛比賽、向女性求歡等圖畫。南側的阿本塞拉赫斯廳（Sala de los Abencerrajes）的華美裝潢與北側的雙姐妹廳不相上下，廳名原是

阿爾罕布拉宮名聲最響亮的獅子庭園。中庭正中央有一座由12頭獅子托起的噴泉，四周圍繞著頂端布滿鏤空雕飾的大理石柱，或單或雙，共124根之多。石柱細長光潔，亭亭玉立，飄逸至極。整個庭園比例奇美，真是天才之作。

一望族名號，相傳國王曾將其家長召至此廳加以殺害，原因一說是與王妃私通，一說是他密謀叛變。傳說廳中的水盤曾堆積該家族成員的首級，甚至說石頭上仍留有血痕，但其實紅色只是石中的氧化鐵罷了。

這座宮殿中很少有門，唯獨在通往一間便殿處設一矮門。據傳穆斯林不分尊卑，晉見國王時不講究繁文縟節，但新納的西班牙妃子卻看不慣，認為臣子至少應該向國王鞠躬。國王既不想違背教習，又不願罔顧新寵建言，遂設此矮門，屬下進門時不得不躬身低頭，算是兩全之策。

穆斯林注重衛生，喜歡沐浴，宮中的浴室設備完善。有趣的是，在浴室的樓上還設置了樂隊，在悠揚的樂聲中沐浴實在是一大享受。就算是后妃在此洗浴也不用擔心春光外洩，因為樂隊都由盲人樂師組成，與東方皇宮中的太監異曲同工。

伊斯蘭建築的經典

從城外東南方沿著護城河可到達軒內洛尼菲（Generalife）花園，這是一座精巧的伊斯蘭式花園，原是摩爾國王的夏季避暑離宮。阿拉伯人世居沙漠，卻對園藝、花卉情有獨鍾，他們的庭園設計別具特色，那些萬紫千紅的斑斕色彩或許是對昔日滿目黃沙的一種補償吧。除了園藝，沙漠民族對於水更有特殊的情感。阿爾罕布拉宮位於近山頂的丘坡之上，不但利用原有的河流修建護城河，還將水源引入宮中，打造出噴泉和水道，創設了水天一色的景致，實在是巧奪天工。

摩爾人世居的廣袤沙漠，是陽光的故鄉，

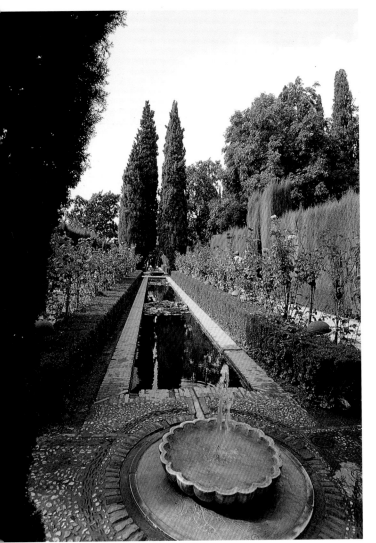

位於阿爾罕布拉宮東北邊的軒內洛尼菲（Generalife）花園，原是摩爾國王的夏季避暑離宮。園內滿布噴泉、樹籬及各式花草，精巧絢麗，是伊斯蘭花園的極品。

因此充分的採光也在阿爾罕布拉宮的設計中占了舉足輕重的地位。整座宮殿雖然外部層層封閉，但光線從高處的窗戶射入，加上拱廊的設置與利用，使得殿內不但軒敞明亮，還可望見遠處明媚的青山，彷彿擴展了宮內的空間。由於壁上有雕刻（鏤雕和浮雕）、地上鋪地毯，殿內雖不設很多家具，卻讓人感覺闊而不空，空間感十分巧妙。

　　阿爾罕布拉宮的設計巧思還在於對山坡的利用。考古家和建築師曾對桃金孃宮做過復原模型，不論尺寸多精確，造型依然不美。原來，看似極勻稱的矩形，其實南北牆的長度相差0.45公尺。然而正是小小的偏差，和傾斜的地勢相結合，便造成了視覺上的錯覺，於不對稱中求得了對稱。

　　阿爾罕布拉宮建成於伊斯蘭文明的鼎盛期，包含細柱、圓券、拱頂、雕飾和彩色玻璃等特色，利用天然地勢配合建築幾何學，佐配水與光兩大元素，直至奧祕無比的阿拉伯文裝飾圖案，在在詮釋了伊斯蘭建築形式與內涵的博大精深。

伊斯蘭裝飾紋樣之美，堪稱世界第一。紋樣以植物紋、幾何紋及阿拉伯文字為主。植物紋與幾何紋往往結合成美麗的圖形，並且反覆連續出現，繁複中有秩序，韻味無窮。

西班牙的摩爾人

中世紀時，阿拉伯半島上的各部落，在伊斯蘭教的傳播下達成初步的統一。統一後的阿拉伯帝國，開始一手舉著劍、一手捧著可蘭經對外侵略。當他們在7世紀中期攻陷埃及的亞歷山大城後，便以埃及為根據地在北非擴充勢力。

8世紀初，阿拉伯人和亞特拉斯山區柏柏人(Berbers)的混血民族摩爾人(Moors)，從摩洛哥渡海入西班牙，奪取了西哥德人的首都托雷多(Toledo)，就此展開摩爾人在西班牙長達781年(711～1492)的統治時期。由於摩爾人信奉伊斯蘭教，光輝的伊斯蘭文化也隨著摩爾政權傳入了伊比利半島。

起初摩爾人並不團結，各部族首領內鬥，使西班牙分裂為數個獨立小國。756年，歐馬亞(Omayads)族的阿卜杜·拉赫曼（Abdul Rahman）統一了西班牙，重新建立歐馬亞王朝，定都於哥多華。

歐馬亞王朝在西班牙開創了一個國富民強的治世，不僅商業、手工業發達，教育、學術、音樂、藝術、建築、科學也高度發展。國內圖書館、大學興盛，吸引無數西歐學子前來留學。清真寺的神職人員也都是飽學之士，扮演傳播學術的角色。正當西歐還處於昏昧的黑暗時代，西班牙在摩爾人的統治下，舉國呈現出不同凡響的文藝風氣，散發著世所罕匹的文化光輝。使得當時的哥多華有「世界的寶石」美名，與東方的巴格達相互輝映。

到了11世紀，哥多華的歐馬亞王朝開始沒落，北方基督教勢

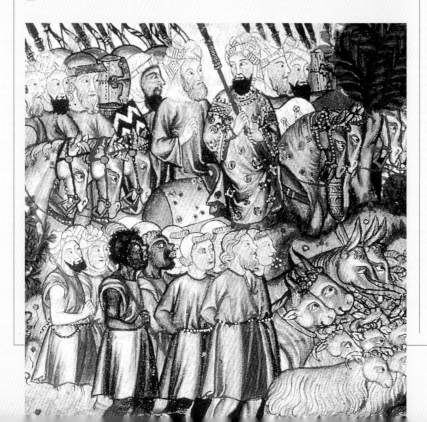

勝利的阿拉伯軍隊帶著他們的戰利品──基督教戰俘和家畜，衣錦還鄉。這幅繪於13世紀的畫作，道出了中世紀伊斯蘭勢力的鼎盛。

力發現有機可乘，逐聯合西歐國家於1085年收復了托雷多。有心將伊斯蘭勢力逐出伊比利半島的基督教小邦國，藉著聯盟的手段逐一收復失土，當1248年收復了塞維爾(Seville)之後，摩爾人在西班牙的統治地區就僅剩東南邊隅。偏安於南方格拉納達的納斯利德(Nasrid)王朝靠著入貢，在他們最後的根據地延續伊斯蘭文化長達250年之久。

1469年，西班牙卡斯提爾王國的王位繼承人伊莎貝拉一世(Isabella I，1474～1504在位)和亞拉岡(Aragon)王國的王子斐迪南二世(Ferdinand II，1479～1516在位)聯姻，奠定了北方基督教國家的團結基礎。1492年，卡斯提爾王國得到西歐盟軍的幫助，加上斐迪南二世親征與伊莎貝拉一世赴前線鼓舞軍心，終於攻下格拉納達。城陷之後，摩爾人的末代蘇丹波亞迪爾(Boabdil，1482～1492在位)出降，在馬前獻出阿爾罕布拉宮的鑰匙。西班牙就此完成統一大業。

阿爾罕布拉宮是摩爾人留在西班牙最後的建築巨作。西班牙的建築藝術一直受到統治民族極大的影響，如早期的羅馬、拜占庭風格。到了摩爾人統治時期，伊斯蘭建築傳統更堂而皇之地成為主流風格。如8世紀的哥多華大清真寺、12世紀的塞維爾皇宮，和14世紀的格拉納達阿爾罕布拉宮，都是伊斯蘭建築藝術的經典。

傳統伊斯蘭建築的特色在於巨大的圓頂、高聳的尖塔、馬蹄形的拱廊等；建築與光線、水源的關係始終是設計的重心。在裝飾藝術方面，由於伊斯蘭教義禁止偶像崇拜，所以裝飾圖案以經文、幾何、花草形象為主，嚴禁動物與人物造形。此外，花樣多元的拱廊、穹頂、瓷磚壁面，更是能工巧匠發揮藝術情思的地方。

除了延續傳統伊斯蘭建築特色外，阿爾罕布拉宮殿由數個院落組成，在設計上呈現不對稱式布局。這樣的設計產生了意想不到的玄妙之感，空間中有空間，行到路窮處又別有洞天。在建築裝飾上，令人歎為觀止的蜂窩狀灰泥雕飾在繁雜的花紋中又不失秩序與對稱之美，堪稱竭盡裝飾之能事。當年摩爾蘇丹在此人間天堂般的宮殿中盡情宴樂，寵妃們在灑有香水的大理石浴池裡享受水溫與拂耳樂聲，一幅一千零一夜的繁華場面，似乎又超越時空跳入了人們的眼前。

中世紀的伊斯蘭皇宮，貴族盡情宴樂的景象。公元711年起，摩爾人展開在西班牙長達781年的統治。由於摩爾人信奉伊斯蘭教，燦爛的伊斯蘭文化也隨之傳入伊比利半島。

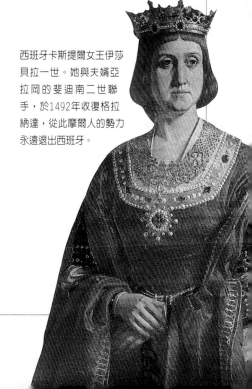

西班牙卡斯提爾女王伊莎貝拉一世。她與夫婿亞拉岡的斐迪南二世聯手，於1492年收復格拉納達，從此摩爾人的勢力永遠退出西班牙。

旅遊實用資訊

紫禁城

地　　點：北京市中央，天安門廣場北面

電　　話：+86 -(0)10- 65132255

交　　通：地鐵東西線「天安門東」站或「天安門西」站

開放時間：10月16日～4月15日8：30～16：30（售票至15：30），4月16日～10月15日8：30～17：00（售票至16：00）

門　　票：4～10月人民幣60元，11～3月人民幣40元；珍寶館、鐘錶館各人民幣10元

觀參重點：

1.外　朝：太和殿的金鑾寶座、金龍藻井；保和殿的石雕御路

2.內　廷：乾清宮「正大光明」匾額；養心殿東暖閣、三希堂；儲秀宮；皇極門前的九龍壁；珍妃井

3.御花園

4.展覽館：青銅器館、陶瓷館、繪畫館、鐘錶館、珍寶館

注意事項：

1.午門與神武門兩處提供故宮簡介、地圖和語音導覽設備，可多加利用。

2.鐘錶館表演廳每日表演兩次，分別在上午11：00、下午14：00，每次表演鐘錶三件。

相關網站：

1. http://www.dpm.org.cn：北京故宮博物院的官方網站（簡體字、繁體字、英文、日文）

2. http://www.bjta.gov.cn：北京市旅遊局網站（簡體字、英文）

3. http://www.cnta.com：中華人民共和國家旅遊局網站（簡體字、繁體字、英文、日文）

4. http://www.cnwh.org：中國世界遺產網（簡體字、英文）

天壇

地　　點：北京市崇文區天壇路

電　　話：+86- (0)10- 67028866

交　　通：公車6、35、36、120路等

開放時間：4～10月6：00～21：00，11～3月6：00～20：00

門　　票：4～10月人民幣15元，聯票人民幣35元，11～3月人民幣10元，聯票人民幣30元（聯票含門票、祈年殿、皇穹宇、圜丘壇）

參觀重點：祈年殿、圜丘壇、回音壁

相關網站：

1. http://www.bjta.gov.cn：北京市旅遊局網站（簡體字、英文）

2. http://www.cnta.com：中華人民共和國家旅遊局網站（簡體字、繁體字、英文、日文）

3. http://www.cnwh.org：中國世界遺產網（簡體字、英文）

承德避暑山莊＆外八廟

地　　點：河北省承德市

交　　通：從承德火車站搭乘5路公車

開放時間：8：00～18：00

門　　票：避暑山莊人民幣50元，普寧寺人民幣25元，普陀宗乘之廟人民幣20元，須彌福壽之廟人民幣20元，普樂寺人民幣20元，普佑寺人民幣10元，殊像寺人民幣10元

參觀重點：

1. 避暑山莊：宮殿區的澹泊敬誠殿、烟波致爽殿；湖洲區的熱河泉、烟雨樓；平原區的文津閣、萬樹園

2. 外八廟：普寧寺的千手千眼觀音像、普陀宗乘之廟的大紅台、須彌福壽之廟的妙高莊嚴殿

3. 磬錘峰

相關網站：

1. http://www.chinats.com/chengde/index.htm：包括承德的主要景點介紹、住宿等旅遊資訊（英文）

2. http://www.travelchinaguide.com/cityguides/hebei/chengde：包括承德的主要景點介紹、住宿等旅遊資訊（英文）

3. http://www.hebeitour.com.cn：承德市所在地河北省旅遊局網站（簡體字、英文）

4. http://www.cnwh.org：中國世界遺產網（簡體字、英文）

頤和園

地　　點：北京市海淀區昆明湖路

電　　話：86-(0)10-62881144

交　　通：公車332、808路等

開放時間：夏季7：00～18：00，冬季7：00～17：30

門　　票：4～10月人民幣30元，聯票人民幣50元，11～3月人民幣20元，聯票人民幣40元（聯票含門票、德和園、佛香閣、蘇州街）

參觀重點：玉瀾堂、德和園大戲樓、長廊、佛香閣、石舫；諧趣園；昆明湖中的十七孔橋、東北端的知春亭；後湖中心的蘇州街

相關網站：

1. http://www.yiheyuan.com：頤和園的官方網站（簡體字）

2. http://www.bjta.gov.cn：北京市旅遊局網站（簡體字、英文）

3. http://www.cnta.com：中華人民共和國國家旅遊網站（簡體字、繁體字、英文、日文）

4. http://www.cnwh.org：中國世界遺產網（簡體字、英文）

圓明園

地　　點：北京市海淀區清華西路

電　　話：+86-(0)10-62543673

交　　通：公車331、375路等

開放時間：夏季7：00～19：00，冬季7：00～17：30

門　　票：人民幣10元，遺址人民幣15元

參觀重點：長春園的獅子林、西洋樓遺址

相關網站：

1. http://www.yuanmingyuanpark.com：圓明園的官方網站（簡體字）

2. http://www.bjta.gov.cn：北京市旅遊局網站（簡體字、英文）

3. http://www.cnta.com：中華人民共和國國家旅遊局網站（簡體字、繁體字、英文、日文）

凡爾賽宮

地　　點：法國巴黎西南郊的凡爾賽城

電　　話：+33-(0)1-30837800

交　　通：

1. 從巴黎乘RER地鐵C5線，至Versailles Rive Gauche站下車。

2. SNCF國鐵從巴黎Saint Lazare站上車，至Versailles Rive Droite站下車，或從巴黎Montparnasse站上車，至Versailles Chantiers站下車。

開放時間：

1. 凡爾賽宮：5～9月周二～日9：00～18：30（售票至18：00），10～4月周二～日9：00～17：30（售票至17：00）

2. 大小翠安儂宮：4～10月12：00～18：30（售票至18：00），11～3月12：00～17：30（售票至17：00）

3. 凡爾賽宮花園：每天7：00（冬季8：00）～日落（17：30～21：30依季節而異）

關閉時間：

1. 凡爾賽宮：周一、假日

2. 大小翠安儂宮：假日

3. 凡爾賽宮花園：天候不佳時

門　　票：

1. 凡爾賽宮：自行參觀€7.50；語音導覽與參加導覽團要另外付費

2. 大小翠安儂宮：€5.00，18歲以下免費

3. 凡爾賽宮花園：€3.00

參觀重點：

1. 凡爾賽宮：北翼樓皇家禮拜堂的主聖壇；國王正殿海克利斯

廳的天穹壁畫、墨丘利廳的國王大床、阿波羅廳的路易十四肖像油畫、鏡廊；王后翼樓的王后寢宮、加冕廳的「拿破崙一世和約瑟芬加冕圖」大型油畫

2. 凡爾賽宮花園：西面的水壇、拉托娜噴泉、阿波羅噴泉；北面的青龍噴泉、海神噴泉

3. 大小翠安農宮、王后小莊園

注意事項：

1. 凡爾賽宮面積大，值得參觀的地方很多，最好安排一整天時間才能遊得盡興。

2. 凡爾賽宮內可以拍照，但禁用閃光燈，最好準備高感光度底片。

相關網站：

1. http://www.chateauversailles.fr：凡爾賽宮的官方網站（英文、法文、西班牙文）

2. http://www.paris-touristoffice.com：巴黎遊客服務中心網站（英文、法文）

3. http://www.versailles-tourisme.com：凡爾賽遊客服務中心網站（英文、法文）

4. http://www.franceguide.com：法國政府旅遊局網站，有多國語言版本

楓丹白露宮

地　　點：法國巴黎東南郊楓丹白露

電　　話：+33- (0)1- 60715070

交　　通：從巴黎里昂站（gare de Lyon）搭火車約45分鐘，至Fontainebleau-Avon站下車後，換乘巴士A、B路約15分鐘

開放時間：

宮殿：1～5月及10～12月周一、三～日9：30～17：00，6～9月周一、三～日9：30～18：00（最後進場時間為關閉前45分鐘）

花園：3、4月及10月9：00～18：00，5～9月9：00～19：00，1月及11、12月9：00～17：00

關閉時間：

宮殿：周二、1月1日、5月1日、12月25日

門　　票：大皇廳€5.5，小皇廳€3.0，拿破崙博物館€3.0：18

歲以下免費

參觀重點：大皇廳的法蘭西斯一世迴廊、三一教堂、舞會廳；小皇廳的國王、王后寢宮；白馬廣場：拿破崙博物館；中國博物館

相關網站：

1. http://www.musee-chateau-fontainebleau.fr：楓丹白露宮的官方網站（法文）

2. http://www.paris-ile-de-france.com：楓丹白露宮所在地巴黎郊區（Paris Ile-de-France）遊客服務中心的網站

聖彼得堡夏宮與冬宮

地　　點：俄羅斯西北方聖彼得堡市的涅瓦河左岸

交　　通：

飛　　機／聖彼得堡和多數歐洲主要國家首都（含莫斯科）之間有直達班機

長途巴士／聖彼得堡和莫斯科等國內城市之間有直達巴士

火　　車／聖彼得堡市內有4個火車站，從莫斯科發車的列車會抵達涅瓦河南邊的莫斯科火車站

市內交通／聖彼得堡市內除了4條地鐵線外，還有公共汽車、無軌電車（trolleybus）及電車（tram）

愛爾米塔什博物館（冬宮）（The State Hermitage Museum）

電　　話：+7- 812- 110 96 25（語音電話），+7- 812- 311 34 20（展覽資訊）

開放時間：周二～日10：30～18：00（售票至17：00），假日10：30～17：00（售票至16：00）

關閉時間：周一

門　　票：300盧布

參觀重點：冬宮宮殿建築及愛爾米塔什博物館豐富藏品，包括古希臘羅馬藝術、俄羅斯文化、達文西、馬諦斯、畢卡索等名家畫作等

注意事項：

冬宮的參觀人潮眾多，最好避開假日時間，平日也最好在10：00前進入。

夏宮&夏宮花園（Summer Palace & Summer Garden）

電　　話：+7- 812 314 0374

開放時間：夏宮只開放夏季（5～10月左右）周一、三～日
　　　　　　10：30～17：00；夏宮花園每日8：00～22：00
　　　　　　（冬季～19：00）

關閉時間：夏宮夏季周二，冬季

門　　票：夏宮200盧布；夏宮花園夏天周末收入場費

參觀重點：夏宮宮殿建築；花園花壇、噴泉、雕像

相關網站：

1. http://www.hermitage.ru：愛爾米塔什博物館（冬宮）的官方
　　網站

2. http://www.interknowledge.com/russia/peter01.htm：包括聖
　　彼得堡主要景點介紹、俄羅斯歷史、文化、旅遊資訊等（英
　　文）

3. http://www.travel.spb.ru：包括聖彼得堡主要景點介紹、旅遊
　　資訊等（英文）

4. http://www.unesco.org/opi2/hermitage/index.htm：聯合國教
　　科文組織有關於愛爾米塔什博物館（冬宮）的網站（英文）

5. http://www.russia-travel.com：俄羅斯旅遊局網站（英文）

無憂宮

地　　點：德國柏林西南郊波茨坦市

電　　話：+49 -(0)331- 9694190

交　　通：從柏林搭捷運S-7線至Potsdam Hbf站下車後，轉乘
　　　　　　電車（tram）

開放時間：4～10月周二～日9：00～17：00，11～3月周二～
　　　　　　日9：00～16：00

關閉時間：周一

門　　票：€8.00

新宮殿

電　　話：+49 -(0)331- 9694255

開放時間：4～10月周一～四、六、日9：00～17：00，11～3
　　　　　　月周一～四、六、日9：00～16：00

關閉時間：周五

門　　票：€5.00（導覽另加€1.00）

橘園

電　　話：+49- (0)331- 9694 280

開放時間：5月15日～10月15日周二～日10：00～17：00

關閉時間：周一

門　　票：€3.00

參觀重點：無憂宮的大理石廳、音樂廳、伏爾泰之屋；花園中
　　　　　　的花壇、噴水池、雕像；新宮殿的國王寢宮、貝殼
　　　　　　屋；橘園：龍屋

相關網站：

1. http://www.spsg.de：介紹位於柏林及其周邊的皇宮和花園的
　　網站（英文、德文、法文）

2. http://www.potsdamtourismus.de：波茨坦遊客服務中心網站
　　（德文）

3. http://www.germany-tourism.de：德國旅遊局網站（有各種
　　語言，但就是沒有中文）

符茲堡主教宮

地　　點：德國巴伐利亞州符茲堡市

電　　話：+49 -(0)931- 355 170

交　　通：從法蘭克福乘火車前往符茲堡需時1小時

開放時間：4～10月中旬9：00～18：00，10月中旬～3月10：
　　　　　　00～16：00（最晚進場時間為關閉前30分鐘）

門　　票：€4.10；宮廷教堂免費

參觀重點：階梯大廳的天穹壁畫（世界最大的壁畫）、皇家起居
　　　　　　室的鏡廳、宮廷教堂、宮廷花園

注意事項：皇家起居室必須參加團體導覽方可進入；主教宮內
　　　　　　嚴禁攝影、錄影。

相關網站：

1. http://www.wuerzburg.de：符茲堡遊客服務中心網站（英
　　文、法文、德文、西班牙文）

2. http://www.germany-tourism.de：德國旅遊局網站（有各種
　　語言，沒有中文）

阿爾罕布拉宮

地　　點：西班牙南部安達魯西亞地區格拉納達市

電　　話：+34- 902- 441221

訂票電話：902- 224460（從西班牙境內），+34 -91- 5379178（從海外）

交　　通：從馬德里至格拉納達市乘火車約6小時，坐飛機約45分鐘

開放時間：3～10月每日8：30～20：00（售票時間8：00～19：00），周二～六夜間開放22：00～23：30（售票時間21：30～22：30），11～2月每日8：30～18：00（售票時間8：00～17：00），周五、六夜間開放20：00～21：30（售票時間19：30～20：30）

※夜間只開放王宮

關閉時間：12月25日、1月1日

門　　票：€7.00

參觀重點：

1. 城寨區：守望塔、古軍械庫遺址
2. 卡洛斯五世宮：阿爾罕布拉博物館
3. 宮殿群：獅子庭園的長廊、獅子噴泉；桃金孃宮的庭園水池倒影；雙姊妹廳的八角屋頂；使節廳的彩繪玻璃窗；國王廳；阿本塞拉赫斯廳的灰泥雕飾
4. 軒內洛尼菲花園

注意事項：

1. 宮殿區限制每日的參觀人數，遊客必須按照門票上註明的時段入內參觀，但參觀的時間不限。
2. 在3至10月的觀光旺季期間，最好預約訂票，以免參觀時段受限。
3. 參觀時嚴禁碰觸宮殿建築，並禁用三腳架攝影，部分區域還禁止飲食。
4. 宮內販售的食品價格高昂，進宮前可先自備午餐。

相關網站：

1. http://www.alhambra-patronato.es：阿爾罕布拉宮的官方網站（英文、西班牙文）
2. http://granadainfo.com：包括豐富的格拉納達市景點介紹、交通等旅遊資訊（英文、西班牙文）
3. http://www.turismodegranada.org：格拉納達遊客服務中心網站（英文、西班牙文）
4. http://www.spain.info/Portal/default.htm：西班牙旅遊局網站（英文、西班牙文、法文、德文）

圖片來源

圖　像

zhangyao.com　2、78、83、86、89、90上、92、94、100上、101、138、142、144–145、146、148

王汶松　108、112-113、118、120上、120下、121

王其鈞　36、39、44、47、50–51、52上、52下

王瑤琴　111、114、115、117上、119下

王　露　12–13、15、16、17、19、22–23、23上、24下、28下、29、41、46上、46下、48、49、53、54、55、56、61、62、63、64、66、67、68–69、70、71、74、76

李憲章　81下、82下、91、95上、95下

范毅舜　96-97、98-99、100下、102、104、105、106、122、124、126-127、128、129、131、132、133上、133下、134、135、136、137

崔正男　13上、20-21、26左、27下、32-33、58-59、65

畢遠月　4-5、6-7、8、9、10、18上、25、26右、27上、30-31、140上、140-141、143、147、149

陳克寅　34、37、40、43上、45

北京故宮博物院　11、18下、22上、24上、28上、35、42上、42-43、57、60、75

台北歷史博物館　72–73

巴黎凡爾賽宮　79、80、81上、82上、87、88、90下、93、96上、103上、103下

柏林夏洛滕堡　107下、130

聖彼得堡愛爾米塔什博物館　109、116、117下、119上

莫斯科歷史博物館　110

馬德里王室珍寶館　150

梵諦岡圖書館　151上

塞維爾印度檔案館　151下

插　畫

陳正笙　14、84–85

地圖繪製

林庭如　11、33、35、37、57、59、79、109、123、139

崔正男　141

世界遺產之旅

從全球125個國家、730處世界遺產，精挑細選最精彩的近百處，薈聚成8冊。
是精華中的精華，每一本都不容錯過！

1.皇宮御苑
10座無與倫比的皇宮御苑，
是建築和藝術登峰造極之作，
更是各國國力的展現和王權的表徵。
定價：新台幣360元　　已出版

2.歷史名都
巴黎、羅馬、翡冷翠、京都……
東西方10座最偉大的歷史都城，
處處是古蹟，步步見文化。
預定2003年6月出版

3.老城古鎮
麗江古城、西耶納、庫斯科……
時間在此凝結，古代尋常人家的生活，
一一重現眼前。
預定2003年8月出版

4.古代文明
金字塔、馬丘比丘、吳哥窟……
失落的文明，在考古學家一鋤一鏟下，
逐漸解開謎團。
預定2003年10月出版

5.上帝聖殿
聖彼得大教堂、科隆大教堂、巴黎聖母院……
最超凡的10座大教堂，不僅建築藝術成就驚人，
更記錄了人們崇拜上帝最虔誠的心路歷程。
預定2003年12月出版

6.宗教聖地
峨嵋山、布達拉宮、耶路撒冷……
到各大宗教聖地朝拜，
看各地信徒如何表達對信仰最熱切的追求。
預定2004年上半年出版

7.藝術瑰寶
敦煌莫高窟、印度泰姬瑪哈陵、
巴塞隆納的高第建築……
件件都是人類藝術顛峰之作，讓人驚豔、歎服！
預定2004年上半年出版

8.自然奇景
九寨溝、大峽谷、大堡礁……
每一處都是最壯麗、最動人心魄的大自然奇觀。
預定2004年上半年出版

風景文化叢書 訂購辦法

凡直接向本公司購書，每本一律照定價88折優惠讀者（書友會會員享85折，加入辦法請詳見右頁）。
平郵寄書，如需掛號，每本加收掛號郵資20元。團體大宗購買另有折扣，請電洽讀者服務部。

以下兩種訂購方式，請任選：

1.郵政劃撥

劃撥帳號／19749174，戶名／風景文化事業股份有限公司

一般劃撥後7～10天，本公司才會收到資料，安排寄書。如果希望早日收到書，請寫明書名、數量、
收件人姓名、地址、電話等，附上劃撥單收據，傳真至本公司，即可迅速寄出。

2.歡迎親至本公司選購

搭乘公車644、906、909、綠15，於中央新村站下

風景文化事業股份有限公司

地址：231台北縣新店市中央路198號3樓
讀者服務電話：(02)8218-7702　傳真：(02)8218-7716
E-mail：scenery.books@msa.hinet.net
服務時間：週一至週五上午9：30～下午6：00

歡迎加入「風景書友會」！

請沿虛線剪下，對摺黏貼，免貼郵票，寄回本公司。或影印放大傳真 (02-8218-7716) 本公司讀者服務部。謝謝！

親愛的讀者：

謝謝您購買本書。歡迎加入「風景書友會」。只要詳細填寫以下各欄，寄回（或傳真）本公司，毋需任何手續及費用，即成為書友會會員，並享有以下服務：

1.直接向本公司購買任何出版品，一律享有定價的85折優惠（一般讀者88折）。
2.不定期收到本公司書訊及相關圖書、藝文訊息。
3.優先參加本公司舉辦的各種活動。

您購買的書名：世界遺產之旅 ─ 皇宮御苑　　書號：ＡＡＯ１０１

您平常習慣在何處購書？（可複選）

1.□書店門市 書店名：＿＿＿＿＿＿＿＿＿＿＿＿　2.□網路書店 網路書店名：＿＿＿＿＿＿＿＿

3.□量販店 4.□便利商店 5.□向出版社直接訂購 6.□親友贈送 7.□其他＿＿＿＿＿＿＿＿

您平常習慣從何處得知新書出版消息？（可複選）

1.□書店 書店名：＿＿＿＿＿＿＿＿＿＿＿　2.□網路 網站名：＿＿＿＿＿＿＿＿＿＿＿

3.□報章雜誌廣告 報章雜誌名：＿＿＿＿＿＿　4.□電視或廣播節目 節目名稱：＿＿＿＿＿＿

5.□書評/書訊 書評/書訊名稱：＿＿＿＿＿＿　6.□DM廣告 7.□親友介紹 8.□其他＿＿＿＿

您對本書的評價？（單選）

內　　容　1.□非常滿意 2.□滿意 3.□普通 4.□不太滿意 5.□非常不滿意
文　　字　1.□非常滿意 2.□滿意 3.□普通 4.□不太滿意 5.□非常不滿意
圖　　片　1.□非常滿意 2.□滿意 3.□普通 4.□不太滿意 5.□非常不滿意
印　　刷　1.□非常滿意 2.□滿意 3.□普通 4.□不太滿意 5.□非常不滿意
美術設計　1.□非常滿意 2.□滿意 3.□普通 4.□不太滿意 5.□非常不滿意
定　　價　1.□物超所值 2.□適中 3.□太貴
其他意見 ＿＿＿＿＿＿＿＿＿＿＿＿＿＿＿＿＿＿＿＿＿＿＿＿＿＿＿＿＿＿＿＿

下面是《世界遺產之旅》系列的書名。您對那一個主題有興趣？（可複選）

＊「皇宮御苑」 1.□有興趣 2.□沒興趣 3.□已購買　「歷史名都」1.□有興趣 2.□沒興趣 3.□已購買
　「老城古鎮」 1.□有興趣 2.□沒興趣 3.□已購買　「古代文明」1.□有興趣 2.□沒興趣 3.□已購買
　「上帝聖殿」 1.□有興趣 2.□沒興趣 3.□已購買　「宗教聖地」1.□有興趣 2.□沒興趣 3.□已購買
　「藝術瑰寶」 1.□有興趣 2.□沒興趣 3.□已購買　「自然奇景」1.□有興趣 2.□沒興趣 3.□已購買

（有＊記號者，已於2003年4月出版，其餘各書陸續推出。詳見本書P.157全系列內容介紹。）

您希望本公司未來出版何種主題的書籍，提供何種服務？

＿＿＿

您的大名：＿＿＿＿＿＿＿＿＿＿　**出生年月日**：西元＿＿＿＿年＿＿月＿＿日　性別：1.□男2.□女

地址：□□□＿＿＿＿＿＿＿＿＿＿＿＿＿＿＿＿＿＿＿＿＿＿＿＿＿＿＿＿＿＿＿＿＿

電話：（　　）＿＿＿＿－＿＿＿＿＿＿　E-Mail：＿＿＿＿＿＿＿＿＿＿＿＿＿＿

職業：

1.□公務(含軍警) 2.□教職 3.□圖書出版 4.□大眾傳播 5.□服務 6.□銷售 7.□製造 8.□金融
9.□資訊 10.□自由業 11.□學生 12.□家管 13.□其他

如果您有孩子，請選出他們所屬的學齡層（可複選）

1.□學齡前 2.□小學中低年級 3.□小學高年級 4.□國中 5.□高中（職） 6.□大專以上

廣告回信
板橋郵局登記證
板橋廣字第15號
免貼郵票

231 台灣台北縣新店市中央路 198 號 3 樓

風景文化事業股份有限公司

讀者服務部　收

請沿線對摺黏貼，免貼郵票寄回，謝謝！

風景文化

每一本書都像一道「文化風景」，可以觀，可以遊，可以思。

請沿虛線剪下，對摺黏貼，免貼郵票，寄回本公司。或將背面影印放大傳真（02-8218-7716）本公司讀者服務部。謝謝！